古今戲臺
藝術與戲曲表演美學

劉慧芬著

戲曲研究系列

曾永義主編

文史哲出版社印行

戲曲行家說行話

　　讀了慧芬即將出版的書《古今戲臺藝術與戲曲表演美學》，我總體的感受是戲曲行家在說言之有物的行話。雖然我在臺灣大學已講授了三十年的戲曲課程，但止於「紙上談兵」，對於戲曲表演，所知甚為淺薄；因此讀了慧芬的書，受益匪淺。

　　慧芬對「戲臺藝術」的研究，一方面結合文獻與文物考察宋元明清四代之廟宇戲臺，一方面就舞臺之三度空間探討其造景藝術。大家都知道，劇場形製、演出場合、觀眾成分是影響表演藝術內容和方式的三大要素。就劇場形製而言，廣場、舞基、戲亭、戲樓、廟臺、船舫、勾欄、酒樓、茶樓、家樂氍毹、宮廷戲臺，乃至現代化劇場，都因為形製不同，而與戲曲之題材內容、表現方式、演出功能、觀眾階層、藝術文學特色等皆有不相同的互動關連。慧芬能在這方面留意探討，實在頗具慧眼。只是如果能參考廖奔《中國古代劇場史》和車文明《二十世紀戲曲文物的發現與曲學研究》二書，似乎會更好些。

　　對於「戲曲表演藝術」，慧芬以武生泰斗蓋叫天為例證，剖析了京劇的動作美學、演劇原理和創造觀點，從而說明了生旦淨末丑各種腳色行當可以奉為金科玉律的理論範疇；同時又以京劇

《曹操與楊修》的導演馬科為例,探討其從中西兩大表演體系所獲得的反省與啟示,以建構自己執導的理念與方法,由此不止說明該劇成功的關鍵所在,而且也印證了現代新編京劇導演二度創作的重要性與必要性。就此二例證的深入闡述,已可看出慧芬對於京劇表演藝術經由身體力行所造就的功力是何等的深厚,也因此她對於近年兩岸名劇演出的評論,篇篇莫不中其肯綮,擲地鏗鏘,讀者於此可以培養觀賞戲曲的眼界和能力。

　　慧芬出身空軍大鵬戲劇學校,曾在大鵬國劇隊擔任小生演員和編劇,而生性好學敏求,考入文化大學,由學士而碩士,更負笈遠渡重洋,於紐約市立大學布魯克林學院戲劇研究所又獲碩士學位。民國七十四年慧芬肄業文大藝研所時,曾到臺大上過我所開設的「戲曲專題」課程,我對她的資質和努力已經很欣賞;而十五年來她無論教學和研究都離不開戲曲,已有專書兩本,論文和評論二三十篇,可見她孜矻不輟,斐然有成;現在更有新書出爐,令我尤其高興;所以不揣譾陋,說些我的讀後感。我相信讀者讀了她的書會和我一樣,認為從一位戲曲行家的行話中,確實可以得到許多好處。

　　　　　　民國九十年二月八日**曾永義**序於長興街臺大宿舍

古今戲臺藝術與戲曲表演美學

提　　要

　　我與中國戲劇真是結了不解之緣，從小進入大鵬戲劇學校，畢業後在大鵬國劇隊留任團員，同時考取文化大學國劇系理論組。在名師的教導下，印證了在劇校中學習的經驗與心得。這段悠遊於學與藝的歲月中，真是十分愉快自在。大學畢業後，又考取母校藝術學院藝術研究所，之後負笈美國紐約市立大學布魯克林學院戲劇研究所專攻西洋戲劇史與理論研究。先後十七年始終如一的學研戲劇生涯，我自詡是「全科班」出身的戲劇人。

　　我在國內的碩士論文是《唐代宮廷舞蹈研究》，國外碩士論文是 "Chinese Tradition Theatre: A Survey of Building and Theatrical Activities from Ancient China to the Ch'ing Dynasty"（中國傳統劇場建築及其戲劇活動之研究）。前者是兩岸半交流時期寫成，蒐集資料非常困難，後者是利用哥倫比亞大學東方圖書館豐富的中文藏書完成，十分順利。我的美籍指導教授對於東方戲劇文化甚有研究，一次，紐約僑社票房公演京劇張派《西廂記》，我被拉去「打工」飾演張生，上演時教授蒞臨觀賞，對我的表演讚許有加，從此對我論文指導倍加關切。

　　我的兩篇碩士論文，如果不實地赴大陸陝西、山西考察，就如同回教徒未去過麥加、天主教徒未去過梵諦岡朝聖一般；於是歸國後，便先後在北京、天津、山西、陝西、上海、杭州、蘇州

……等地，晉謁當代戲劇學者專家、表演先進十數餘家，並從事田野調查，踏勘遺址，解決多年未能解決的困惑，見到夢寐以求的出土文物，奠定了我戲劇理論研究的基礎，收穫可謂豐富。

　　我的著述中，有關於「戲臺建築」與「表演美學」這兩部分，似乎受到一些戲劇界朋友的錯愛，常常有人來索影印，也許它多少有點「實用性」與「可讀性」吧？為了彼此方便，特地將這部分文字耗了大量時間，重新整理、增刪一遍將它出版，並藉以向社會廣大讀者與此道專家學者求教！也由於劇場建築、劇場空間處理、導演技巧、表演藝術都應屬於整體劇場藝術的範疇。當然，劇場藝術所有的細節，不可能在這一本小冊子中完全觀照到，只待日後努力學習。紕繆之處，敬請讀者先生批評指教！

　　本書未分章節，是以五個單元論著組合而成，茲簡要敘述撰寫內容重點於下：

一、宋元明清廟宇戲臺研究提要

　　中國古代戲臺，大致分為「廟宇戲臺」、「商業劇場」、「宮廷劇場」、「家樂呈演」及「草臺」數類。在古代社會裡，神明高高在上，演戲酬神為民眾重要精神與社會活動，因此戲臺依附於廟宇，得以安身立命。曾有一位臺灣學者問我，為何此文缺少〈清明上河圖〉中精采的戲臺圖版？其實它屬於臨時搭建的「草臺」演戲活動，與本文主旨暫不相合故未收錄。由於廟宇戲臺多以磚石建構，基礎牢固，歷經風霜猶能屹立不墜，對戲劇古文物而言，遺跡最多。迄今尚能見到元代廟宇戲臺文物，這與建築材質有密切關聯。

　　中國舞臺表演經驗，從元明傳承到現代，已將有七百年的歷

史，宋金元明清的戲臺文物，已有蹤跡可尋，惟如何搬演的問題，端賴出土的戲曲拓片、陶俑、石雕、繪畫是不夠的，反而要從元代以降流傳下來的劇本《元刊雜劇三十種》等，才嗅覺到一點實際演出的氣息。如《藍采和雜劇》：「這個先生，你去那『神樓』或腰棚上看去。」這是鍾離權度化藍家戲班班主藍采和劇的曲白。我在山西臨汾東羊村元代戲臺前，便攝到「神樓」的照片〈見彩版第十一圖〉，「神樓」就是現代的「包廂」，遙想當年在這裡坐著觀劇的人，高高在上何等氣派！這些珍貴的戲臺文物，有助於戲曲研究者瞭解實際的搬演狀況，破解戲曲史上不易理解的「術語」。如果缺乏這些實物佐證，許多重要的古代戲劇史環節，將無法順利串結，可見它的價值是不待言喻的。

中國戲劇的成熟時期，一般均以元雜劇為起點，由於元朝以異族入主中原，漢人知識份子多韜光隱晦，利用戲曲消磨神志，戲劇演出與廟宇地緣關係更加緊密。從演出的場所遺跡到戲劇搬演的動機，都與廟宇活動有著密切聯繫，而元雜劇又是中國戲劇發展的成熟標誌，本文便從古戲臺種類中，將廟宇戲臺列為最先論述對象；並將元朝以來，明清古廟宇戲臺的形制規格、演出環境與表演藝術之間的關係、及觀眾參與活動的特性等，均作深入之究探。

本文內若干圖版，以廟宇戲臺為主要焦點，但因版面大小關係，切割掉左右有關廟宇，或與廟宇有關的進香客的鏡頭，未能一窺全貌，特此說明。

二、中國戲曲舞臺造景藝術與三度空間研究提要

「舞臺」是演員（劇中人）唯一的空間，可以用「禁地」形

容它的閉塞性,絕對不允許第三者闖入。但有兩種人可以在舞臺上出現。第一種人,負責「大牌」演員送茶水的人,在「大牌」唱得口渴時,他端著精緻小茶壺走向「大牌」身邊給他吮一口茶潤潤嗓子,稱為「飲場」,眾賞常常將他視為「視而不見」的人。第二種人,算是替「古人」服務,術語稱為「檢場人」。現代應稱他是「撿場師」。譬如演員唸白:「臣啟奏萬歲……」,這時檢場人站在舞臺一角,即時丟一個錦棉墊,供劇中人跪拜。據說這是舊劇場中檢場人的一種技倆表演,它有點類似「飛碟」遊戲。劇中人拜畢,隨手將拜墊丟回去,如果是一場大戲,一大群人都要跪拜,那時「飛碟」在舞臺來回就像蝴蝶飛舞。「飛碟」必須時間準、拋物力穩,既不影響跪拜時機,也不致打到劇中人的頭。這兩種情形,我只是聽說,在我學戲時已經絕滅了。

「檢場人」不僅在一旁丟墊子,還要走進舞臺中間服務,為場景需要轉換時間、空間。如果由室內轉化為室外,他只須搬走幾件桌椅與器具,臺上空無一物便成為郊野。演員只管演戲,臺面上的物件全仗檢場人搬來撤去。他熟悉每齣戲的場次、人物行動靜止、時序更迭、空間轉換全掌握在他的手中,他能在頃刻之間化無為有,達成舞臺藝術「造景」與三度空間的移轉任務。

傳統的京劇如「二進宮」、「三娘教子」、「四郎探母」……等劇,都是由劇中人、檢場人及觀眾打成一片,構成全方位的戲劇生命共同體。演員只管唱作,檢場負責調度「一桌二椅」佈置空間,助以少數簡單器具,便巧妙地造成各種境界,他造化了天地人佛畜鬼四生六道的世界,觀眾也直觀的無假思索,完全了解其旨意。譬如:一位演員站在桌子上,檢場人只須擺設這張桌子,這張桌子在觀眾眼裡就應該視為高地,或山坡、高台等。

如果用一塊漆畫的「山石片」，放置在這桌子前，或是舞臺布景畫著叢山峻嶺，這三者目的與效果都相同，這種問題，只有用美學觀念去界定誰優誰劣了？

　　國劇大師齊如山先生《國劇藝術彙考》等書，談論這類問題很多，他從不諱言他的戲劇學問是「問」來的，我卻是一個實際參與的末學，在眾多這類文章中，彼此抄來抄去。我雖然盡力尋找源流，企求異人之所同，也難以「顛倒戲曲」，只不過五十步笑百步罷了。

三、京劇動作美學、演劇原理及創造觀點的探究 —以武生泰斗蓋叫天為例證提要

　　我既然自詡是「全科班」出身，但自研究所畢業後，就少有機會親近戲曲舞臺。由美國學成回國十餘年，更是席不暇煖，日以繼夜（日夜間部）在各大學、學院、專校、職校等當兼任教員，但我仍不改立志為戲曲工作的初衷，努力扮好自己的角色，平時讀戲劇書籍、寫戲劇論文、教戲劇課程，更不忘「看戲」。

　　我看戲劇表演是用「心」看的，反覆思維這演員舉手投足、脣齒之間的優缺點。常想一名演員搬演角色，就要讓觀眾一眼了然這角色的「本體」是甚麼？不必費人猜疑。例如演文官要端正、武將要威嚴、老員外要愷悌、老夫人要慈祥、小姐要端莊、婢女要活潑、小丑要機伶、唱念要分清楚「四呼」「五音」等等。國畫大師張大千先生曾說，他不懂戲曲，但最愛看武戲，從演員的動作中，找到繪畫靈感與運筆的氣勢。這正是各門角色對於動作美學實踐的「方法論」與「價值觀」的最終目的。演員必須將對動作的美感，用感性、直觀與想像的能力，刻劃在劇中人

的言行舉止中，使觀眾能辨識此演員對於戲劇藝術的根基與素養如何？前輩的老藝人大多能用心做到了。齊如山先生曾說戲曲是：「有聲皆歌、無動不舞」這句名言，對照張大千先生對戲劇的觀點，能將這兩者精神境界結合與一體的藝人，當推京劇南派武生泰斗蓋叫天先生。他是一位將表演動作、創造觀點、戲劇美學原理等實踐的功夫，推到登峰造極之境的表演藝術家。

數年前，我非常榮幸能與蓋叫天泰斗嗣孫張善麟老師，同時任教於復興劇校（現臺灣戲曲專科學校），張老師鼓勵我寫一篇文章，彰顯其先祖表演藝術，並慷慨應允為「蓋派」的武生特徵做示範動作，此文發表後，頗受到劇界朋友的迴響。張老師不遺餘力完全發揮蓋派武生動作特質，掌握動作美感，氣勢綿密一氣呵成，這些精緻的畫面，堪稱武行動作典範。

中國戲曲表演美學，是非常難以用口講清楚的工作，須由原創者從內心深處，用動作傳達出來，透過第三者的觀察，才能瞭解其內涵。所以本文引述蓋叫天所解析論點的文字較多，篇幅也較長；不過，每一段落的各種結語與標題，也都透過我多年來對中西戲劇美學理論，與劇場實際經驗理解後的再度詮釋，甚盼方家指教，以便訂正不逮之處。

四、京劇《曹操與楊修》的導演馬科
——他如何向中西兩大表演體系挑戰及其藝術觀提要

《曹操與楊修》這齣新排京劇的題材，是依據《世說新語‧捷悟》曹娥碑的故事，與《三國演義》第七十二回〈曹阿瞞兵退斜谷〉小說，及《三國志‧魏書》卷一〈武帝紀〉（曹操），及卷九〈陳思王傳〉（吳質傳中也有記述）等書提煉而成。在史書

上確有其人其事，但此劇經過整理改編，加上演員表演技術優異，推出後普遍受到歡迎。臺灣觀眾對此劇可用「耳熟能詳」四字形容。如果詢問此劇導演為誰？恐怕知者甚少了。

　　一九九三年我赴大陸「遊學」，在上海寄居於故名導演楊村彬先生遺孀王元美女士府上，得她提攜接觸到許多上海劇界名流、學者專家，《曹操與楊修》導演馬科先生，便是當時有幸結識的。承他不棄將他不輕易示人的京劇《曹操與楊修》與黃梅戲《紅樓夢》的導演筆記慷贈於我，透過馬導演的筆記內容，使我進一步認識他的導演技術與實踐理念的過人才華。

　　馬科先生是科班出身，專攻武生，後改行丑角，曾受上海京劇院周院長信芳賞識，執導歷史名劇《文天祥》。由於馬先生淹通中西戲劇理論，同時也向俄國戲劇名導演史坦尼拉夫斯基學習演員心理訓練系統課程，所以他能攀登戲劇藝術高峰，向中西兩大表演體系挑戰，發揮個人導演藝術觀，執導這部震懾觀眾耳目的新型京劇《曹操與楊修》。捧讀馬先生的筆記，讓我受惠無窮，但我不自私，也常常將他的智慧結晶，傳授給選修我「劇本編撰」課程的同學，「薪火相傳」也是對馬先生專業的尊敬與回饋。數年前，上海京劇院來臺公演，馬先生也來臺灣。散戲後，我曾至後臺拜望他，燈光黯淡間，他猶能記得我在上海與他談話的往事。我說寫了一篇關於他京劇導演藝術觀的文章，他非常高興，如果發表出來，將請他指正。這時他微有倦容，我便提前告退，從此鴻飛東西，未知何年再見？

　　這篇文字也是敘述戲劇美學系列問題之一，顯示馬先生戲曲藝術的造詣，是值得晚輩後學去效法學習的，如果僅以「高山仰止」表現可望而不可及的心態，那就是惰性的遁詞了。

五、「劇」心雕龍——現代戲曲欣賞提要

　　梁・劉勰《文心雕龍》是中國第一部文學批評之書，我用「劇」心雕龍為本篇篇名，不是要「批評」別人，只是調侃自己罷了。此單元所收八篇現代戲曲欣賞文字，係應平面傳媒編輯邀稿，包括川劇《白蛇傳》、《變臉》，上海滑稽戲《誰是孩子的爹》，文革名劇《海瑞罷官》，北京商業京劇《宰相劉羅鍋》，及本省劇團製作劇《關漢卿》、《新編荒誕劇潘金蓮》、與歌仔戲《臺灣，我的母親》等；透過這些短文，對某些絢麗奪目的精采好戲勾起觀者的回憶，也對某些僅搬演過一次的新編戲，留下一點文字記載。不敢說是為現代戲曲欣賞與發展，留下一點文獻供給後人參考。

　　最後，我要感謝我的家人及多年來對我關心的師友，業師曾永義教授在百忙中為本書作序，令我萬分光榮與感謝；尤其要感謝在我學業上，一路執行嚴厲督責的嚴師兼慈父——我的公公陳萬鼐教授，他對我的培育與教導之恩，我無法用語言表達心中的感激。他是我最方便的「快譯通」，任何學問上的質疑辨惑，只要請教他，沒有不迎刃而解的！我何其有幸，隨時可向師、長親炙教導，這份難得的「家學」，促使我能出版這本小冊子，謹以這本小冊子，獻給我親愛的老師與爸爸。他是虔誠的天主教徒，默默的善行，不為人知，願天主庇祐於他；也就是為我「降福」！

劉慧芬撰於千禧年北安蕙芬室

古今戲臺藝術與戲曲表演美學

目　錄

一、宋元明清時期廟宇戲臺研究

導　　言

中國大陸近五十年來出土文物，數量之多浩如煙海。僅就古代戲曲戲臺文物一項而言，除載籍文字資料而外，遺存宋、金、元、明、清歷代戲臺文物，大致可分為「廟宇戲臺」、「商業劇場戲臺」、「宮廷劇場」及「家樂呈演」、「草臺」等多項。其中金元「廟宇戲臺」文物，年代久遠，保存尚稱完整；同時，就中國劇場發展歷程來看，廟宇戲臺在現代雖然持續發展，究其基本形制，仍屬原始性的「劇場形式」，是故，我將其列為中國劇場史首項研究專題，其餘諸項戲臺劇場文物，本篇暫不涉及。

廟戲一向為中國社會的重要活動，自十三世紀中國戲劇發展成熟之後，歷代廟宇廣建戲臺，數量之多，實足驚人！據《中國戲曲志》〈山西卷〉載：山西省仍存清代以前廟臺二千八百八十七座。據云：「僅乃原數十之二三」。本文係就近半世紀來，研究古代戲曲專家學者所結撰著述為準，配合我於八十二年赴大陸山西、陝西、河北、天津、上海、蘇州等地……，作為期兩個月參觀訪問，印證研究之結果，特慎選最具時代、地緣與戲曲代表性之戲臺建築，以說明歷代廟宇戲臺建築之變遷，與戲臺形制和廟戲演出內容之關係；亦即嘗試由戲臺建築之發展，觀察中國戲劇發展之軌跡。

　　我在大陸從事本專題田野工作時，承山西師範大學戲曲文物研究所所長**黃竹三**教授、**王福才**教授、中山大學戲曲博士**景李虎**；北京戲曲文物研究考古學者**曲六乙**教授、**徐萃芳**教授、**周華斌**教授、**黃維若**教授、**廖奔**教授、**傅曉航**教授、**麻國鈞**教授；上海戲劇學院**葉長海**教授、**夏寫時**教授、**陳多**教授等……，撥冗接受訪談，指教許多寶貴教學經驗與協助蒐集資料，或陪同赴各地導覽古戲臺、博物館、拍攝圖片，獲益良多。茲以本文向諸位前輩先生致以最誠摯的謝意。由於本文資料浩繁，取捨未盡適宜，疏漏甚多，尚請讀者先生批評賜教。

壹、早期的廟宇戲臺

一、佛寺戲場

　　古代沙門佛寺，為了吸引群眾，達到弘法的目的，常大設齋樂，在佛殿廣場中，演出俗世百戲。據載南北朝時期，中國佛寺大盛，人們常利用廟宇戲演俗世歌舞、幻戲。如北魏楊炫之《洛陽伽藍記》卷一云：

> 召諸音樂，逞伎寺內，奇禽怪獸，舞抃殿庭。飛空幻惑，
> 世所未睹，異端奇術，總萃其中，剝驢投井，植棗種瓜，
> 須臾之間皆得食，士女觀者，目亂睛迷

　　這是當時「景樂寺」中的俗樂表演盛況，與宗教經義無關，徒具娛樂效果而已。然而，風氣大開之後，佛寺「戲場」之名，遂不脛而走。及至唐代寺廟，俗戲已為大規模的重要演出。為吸引觀眾，甚至公開講說「淫穢鄙褻」的故事。如唐趙璘《因話錄》云：

有文淑（漱）僧者，公以聚眾譚說，假托經論所言，無非
淫穢鄙褻之事。不逞之徒，轉相鼓扇扶樹，愚夫冶婦，樂
聞其說。聽者填咽寺舍，瞻禮崇奉，呼為「和尚教坊」。
放其聲調，以為歌曲。

「和尚」如「教坊」之演藝人員，可見其娛樂性已達極度。
不過，這類活動，已成為當時社會各階層人士之好尚，非但市井
小民喜聞樂見，皇室貴族也不例外，如唐室公主也時時流連於寺
廟「戲場」之中。清高宗《御批歷代通鑑輯覽》卷六十二載「唐
宣宗大中二年冬十一月萬壽公主適起居郎鄭顥」條：「顥弟顗病
危，宣宗遣使問疾，還，問公主何在？曰：『在慈恩寺觀戲場
上。』」可見公主夫弟病重，也不會影響公主觀戲的興緻。雖然
她遭致皇帝的譴責，成為千古流傳的「不良記錄」，卻也證明寺
廟戲場的活動，是多麼吸引世人的注意力了！

大唐長安著名寺院有「慈恩寺」、「青龍寺」、「薦福
寺」、「永壽寺」等，均設有戲場，寺廟與表演活動之關係，日
趨繁密【圖一】。為解決日益興盛的演出活動，後世廟宇，遂在
廟前興建戲臺，於是表演與宗教活動正式合而為一。

二、宋金露臺

廟會演出，在宋代的北方農村空前發達，各地廟宇，大多定
期上演百戲、雜劇等節目，以酬神兼而娛人。宋周密《武林舊
事》〈社會條〉載南宋廟會演出盛況云：

二月八日，桐川張王生辰，霍山行宮朝拜極盛，百戲競賽
如：緋綠社（演雜劇）、齊雲社（蹴球）、遏雲社（唱賺
詞）、詞文社（唱耍詞）、角抵社（相撲）、清音社（演奏

清樂）。二月三日殿司真武會。三月二十八東嶽生辰，社
會之盛，大約類此。

　　這種神聖誕辰助興的大型演出，觀眾雲集，為顧及觀眾視線
與表演空間之需求，必得設置高臺，此種高臺，時稱為「露
臺」。

　　「露臺」一詞，最早見於漢司馬遷《史記》卷十〈孝文本
紀〉云：

　　　嘗欲作「露臺」，召匠計之，直百金。〈索隱〉：──新
　　　豐南驪山上猶有臺之舊址。

　　漢代「露臺」的功能，可能是祀神或提供娛樂，因為文帝劉
桓說露臺「直百金」，是「中民十家之產」，表示他即位二十三
年來，在宮苑服御時，無所增益而節儉的美德，這露臺含有一點
奢侈浪費的意味。

　　有關漢代「露臺」，是否為原始「戲臺」性質的問題？我們
似乎得到另外一條線索。漢班固《漢書》卷六〈武帝紀〉：「元
封三年（前 108 年）春，作角抵戲，三百里內皆來觀。」「角
抵」後世稱「相撲」，是戲劇構成要素之一，當時觀者必然人山
人海，聚集抬頭而觀。一九五九年河南省密縣打虎亭二號東漢
墓，中室北壁券頂東側，有「角抵戲」壁畫一幅，畫面為兩軀體
魁梧力士，頭頂沖天辮，左邊力士腰繫棕色護腰，朱色短裙，右
邊力士腰繫朱色護腰，棕色短裙，皆穿黑鞋，作角抵架式，展開
角力（註一）。這幅壁畫雖已斑駁，但仍可看出兩位力士是在一
個高臺子上面角力。如果這方高臺是寫實性的，應可算為中國最
早出土的「戲臺」珍貴文物。

　　「露臺」除招致神靈之外，也是迎神儀式演奏音樂的場所。

《漢書》卷二十五下《郊祀志》第三下云：

> 莽篡位二年，興神仙事，以方士蘇樂言，起八風臺於宮
> 中，臺成萬金，作樂其上，順風作液湯。

「八風」為八方之風，其臺必在露天之下，為當時迎神演奏音樂的高臺。「露臺」的功能，為後世呈演奠基。

唐代寺廟「露臺」，已見於宋歐陽修《新唐書》卷一〇八〈王璵傳〉等書敘述外，也大量用於表演音樂與舞蹈，在敦煌壁畫中隨處可見。唐代流行「淨土宗」，以圖像宣傳教義，是典型的「經變畫」，故壁畫中以「西方淨土變」的圖像最多。經變相大多數在畫面中央的蓮座上，端坐著阿彌陀佛；圍繞著阿彌陀佛的，是穿著華麗的天衣，佩戴著珠寶瓔珞，表現各種神情姿態的菩薩。前面是一組伎樂，再前面就是清澈的寶池，「露臺」搭建在水榭上，池中有天真無邪美麗健康的童子，以及池中嬉水的鴛鴦，和各色珍禽異鳥。祥雲繚繞的碧空，有身披錦帶的「飛天」在翱翔。各種不鼓自鳴的樂器，也在空中激盪作聲。「西方淨土變」如此，其他經變相畫面，也是在這種「臺」座上說法演義，構圖皆大致類似（註二）。

「露臺」建築，到宋代已非常普遍。今山西省萬榮縣睢上廟前村后土廟，存有金天會十五年（1137年）「露臺」，及河南省登封縣嵩山中嶽廟，亦存有金承安年間（1296年）「露臺」【圖二】。這兩座廟宇都是列入國家祀典的神祠，建築結構具有權威和代表性。還有山西省芮城縣東呂村有元致和（戊辰）元年（1328年）「刱修露臺記」石碑一方，而且它還是漢化蒙古人帖蠻蓋的。在碑文中看到「昭忠靈顯真君殿」字樣，可見「露臺」

早已是寺廟主體配套建築的關係了（註三）。

　　不過，宋元時期之露臺，已呈多元化發展，大致分為固定與臨時建構的兩大類。上述迎神露臺，多以磚石壘成，建構堅固，不易毀壞，如《病劉千雜劇》云：「可又這一拳，打下那廝斑石露臺」，雖然固定露臺仍以祀神為主，但作演出時戲臺，其內容包含各種雜耍技藝，熱鬧非常！

　　臨時性的露臺是枋木構築，多用於重大節慶，搭建在主要城門樓前。宋孟元老《東京夢華錄》卷六〈元宵〉云：

> 樓下用枋木壘成露臺一所，彩結欄檻。……教坊、鈞容直、露臺弟子，更為雜劇。……萬姓皆在露臺下觀看，樂人時引萬姓山呼。

　　這座張燈結彩的露臺所表演之節目，兼含御前承應與萬民同樂，它必須高出地面甚多；同時，臺子面積也須寬廣，以容納大規模百工技藝之競演。演劇完畢，也易拆卸。這種又大又高的臺子，雖非廟宇戲臺，由於也是露天建構，所以也稱「露臺」。

　　總之，無論固定或臨時露臺，所呈演的內容，均日漸豐富複雜。為適應演出內容，露臺形制必定產生變化，中國正式的廟宇戲臺，也就於焉而誕生了。

三、宋金舞亭、舞廳、舞樓

　　「露臺」因上無頂蓬，不能遮風蔽雨，而廟會演戲，又須配合固定的時月，為使固定演出，不受天氣影響，約在「露臺」盛行的同時，中國北方農村中，便出現加蓋頂蓬的亭榭式永久性的廟臺──舞亭、廳、樓。

　　「舞亭」就是將「露臺」四周立柱，上增頂蓋，不設牆壁，

成為四面或三面圍觀的建築體，也成為廟宇附屬演戲的專用舞臺，又稱「舞廳」或「舞樓」。

今山西省萬榮縣橋上村后土廟毀於中日抗戰中，現存遺址尚有北宋天禧四年（1020 年）五月十五日所刻「河中府萬泉縣新建后土廟記」碑碣一方。石碑刻文，為景德二年（1005 年）建廟時，一併修建「舞亭」都維那頭李廷訓等十八人的姓名。此碑為迄今發現的第一塊古代「舞亭」構築記錄，此事曾見於乾隆二十三年（1758 年）刊《萬泉縣志》中。其後，「舞亭」式的戲臺陸續興建，使亭榭式的廟宇戲臺，逐漸在農村成為普遍現象。

戲臺稱「舞廳」者，有今山西省萬榮縣太趙村稷王廟戲臺。該廟面闊五間，進深三間，樑架有「大元國至元二十五年（1288 年）重修正殿功畢」題記。大殿前原有舞廳一座，臺基中心橫嵌一塊磚刻：

> 今有本村□□□等謹發虔心，施其寶錢二百貫文，刱建修
> 蓋舞廳一座，刻立斯石矣。時大朝至元八年三月日刱建。
> 磚匠李記。

該舞廳本宋元間建築物，在民國十年重修，有「刱建歌舞樓一座」碑記。及民國十三年「重修稷王廟戲樓碑記」，因多次整修，對於原物，已失其本來面貌。

戲臺又稱「舞樓」者，有山西省沁縣關帝廟。該廟元豐二年（1079 年）「威勝軍關亭侯新廟記」碑云：

> 周圍地基深三十七丈五尺，廣一十一丈四尺，正殿三間，
> 「舞樓」一座，南北廊上下共二十間。

該「舞樓」北宋熙寧末年至元豐初年（1177～1178 年）修，

今已不存。

四、侯馬金墓舞臺模型與三座宋金戲臺

　　中國大陸出土的戲劇文物，與山西省所保存的宋金戲臺實物，可以侯馬金墓戲臺模型為此期亭榭式之「舞亭」，做一具體的形像佐證。一九五九年，山西省侯馬市西郊，發現金大安二年（1210年）董士堅及董明兄弟墓葬，有一座磚雕戲臺模型。戲臺刻在墓室北壁，臺上排列五個彩繪戲俑。據考證它們分別是「引戲」、「副末」、「裝孤」、「末泥」和「副淨」等雜劇角色，又名「五花爨弄」。這座戲臺模型，正面總寬七七公分、臺面寬六五公分、進深一八‧五公分、臺基高一‧二公分、全高一〇一公分。檐寬九〇公分，出檐一〇公分。它的砌法極其精緻，在堂屋的檐上，豎兩個八角矮柱，柱上托平座。戲臺邊緣飾下垂如意頭連珠牙子。臺面上豎兩根八角柱，上托普柏枋，設三朵斗栱。補間舖作的大斗上，還伸出一昂嘴。栱眼壁刻小兒戲蓮花，上接僚檐枋，屋檐兩角上翹，刻檐緣滴水。正面歇山頂，有搏鳳懸魚，正脊與垂脊下端刻張嘴獸【圖三】（註四）。這座結構精巧的戲臺模型，傳承了早期「露臺」的建築樣式，而過渡到現存於山西省各縣市，所發現宋金亭榭式戲臺的形制，提供了詳細可靠、互相比對的實證。該墓現移建於侯馬市博物館大門前，復原磚砌攢尖頂建築，將該戲臺模型慎重典藏，並開放供學者參觀、研究。

　　現存宋金戲臺建築實物，據山西省晉城市文化局、山西上黨戲劇院的調查，於古澤州一帶（今晉城、陽城、沁水、陵川、高

平等地帶）發現三座具有宋金特點的古戲臺：分別是陽城縣屯城村東嶽廟「戲臺」、沁水縣郭壁村崔府君廟「舞樓」，及晉城縣冶底村天齊廟「舞樓」。

這三座戲臺未經後世改建以前，它們共同的特點是：㈠平面均為正方形。㈡戲臺平面積較小，都是四根角柱支撐起歇山頂。㈢山牆四面透空，沒有輔柱與平柱設施，觀眾可從四周圍觀演出。這種亭榭式戲臺建築，正沿襲宋金早期的「露臺」遺規。

其中，陽城縣屯城村東嶽戲臺之樑架瓦頂，已經明代改建。該廟規模不大，但擁有正殿、配殿、東西廂房、鐘鼓樓及古戲臺的典型金代建築群。戲臺落座於進山門數丈處，坐南向北，與正殿相對，正殿石柱頭刻有金「承安四年」（1194年）字款。戲臺形制為單檐歇山頂、舉折平緩，三面透空。臺平面為直正方形，通面寬八‧九三公尺、總進深八‧八八公尺。臺基高出地面一‧五七公尺，臺平面豎立四根小八角石柱，長四三公分，截面寬四五公分。此臺除了四根立柱與臺基，尚保持金代遺物原制外，餘或因後代改建，非金代全部原物【圖四】。

晉城縣冶底村東嶽天齊廟，建於北宋元豐三年（1080年），戲臺石柱頭有金「正隆二年」（1157年）補建年款。舞樓結構為四根小八角石柱，支撐起十字歇山屋頂，屬亭榭式建築。此樓歷史悠久，經歷代重修，四根石柱已埋入地下，柱礎情形無法看見。加之舞臺現今已改建為教師宿舍，四面加牆，原貌變更，僅可從輪廓中依稀辨識舞臺原貌【圖五】。

宋金古樸建築風格，保存最為完整的廟宇戲臺，當推沁水縣郭壁村崔府君廟舞樓。該廟建於北宋神宗元豐八年之前（1085年），除經明代二次重修外，大多為宋金時期營造法式。該舞樓

呈正方形，高出地面一・〇五公尺、通面寬八・五公尺、進深八
・一九公尺，臺身四角立柱，支起平檐歇山頂，井字形框架，內
為斗栱藻井，四周原無山牆，亦無前後臺之分。該戲臺本亭榭式
建築，觀眾站立四面看戲，但因觀演場地變遷，現只能三面圍
觀，正面觀演場地大於兩側，是中國早期戲臺形制。四邊原無山
牆設施，現存山牆為後人增設。該臺從整體造形來看，與侯馬董
氏墓的舞臺模型十分類似，樑架結構也幾乎相同【圖六】（註
五）。

　　以上敘述三座宋金古戲臺，旨在為宋金時期亭榭式「舞亭」
提出一些實例，以為佐證。但近來已有學者質疑，對這三座舞臺
年代、建築風格、結構等，指出非宋金文物，例如：舞樓之創建
年代，並無確實文字資料可尋；舞樓建築結構屬元代特徵；建廟
時間早於建臺時間，二者不能混為一談等。……該文頗具參考價
值（註六）。

　　宋金亭榭式的廟宇戲臺，多建於廟宇正對面的廣場上，除了
戲臺本體建築外，並無後臺及觀眾席（觀演場所），純粹只是一
張有頂的臺子而已。與後世華麗廟宇戲臺，或設備完善的劇場，
不能相比擬。

五、宋金廟會社火戲

　　宋金時期，民間於節日盛行迎神賽會的活動，表演各種雜
劇、歌舞、百戲、雜耍等技藝。宋范大成《石湖詩集》卷二十三
〈上元紀吳中節物俳體三十二韻〉詩，有云：「輕薄行歌過，顛
狂社舞逞。」（四庫全書本）自注：「民間鼓樂，謂之社火。不
可悉記，大抵以滑稽取笑。」可知社火節目，多以歡騰快樂為表

演主題。

所謂「社火」，是由古代社日的祭祀儀式而來。古代以后土為社稷神（土地神），祭祀社稷神之日為「社日」。宋代以「立春」後第五個「戊」日為「春社」，「立秋」後第五個「戊」日為「秋社」，迄今仍如此。如二○○○年二月四日「立春」（日干壬辰），經過二月十日戊戌，二月二十日戊申，三月一日戊午，三月十一日戊戌，三月二十一日戊寅，「戊寅」這天便是「春社」，在民間曆本上有記載。

社日之際，鄉里集會、祭祀大肆飲酒，奉獻各種祭神的表演節目。宋孟元老《東京夢華錄》卷八〈二十四日神保觀神生日〉條記載，北宋末期汴京祭神社火的情況，幾乎將汴京瓦社勾欄裡的百戲技藝，全都搬到廟臺上：

> 天曉，諸司及諸行百姓獻送甚多，其社火呈於露臺之上。所獻之物，動以萬數。自早呈拽百戲，如上竿、躍弄、跳索、相撲、鼓板、小唱、鬥雞、說諢話、雜扮、商謎、合笙、喬筋骨、喬相撲、浪子雜劇、叫果子、學像生、倬刀裝鬼、研鼓、牌棒、道術之類，色色有之，至暮呈拽不盡。

南宋紹興年間（1131年）廢置教坊。宮廷大宴，臨時點集，招募民間藝人，獻技於內廷，更是提昇了民間百戲技藝的水準，促使廟會演出日益精彩。

由於宋代儒、釋、道並重，忠節仕賢等神祇，配享於廟宇的香火都很鼎盛，使得廟宇林立，難以勝數。宋萬勺《泊宅編》卷一○云：「熙寧（1068年）末，天下寺院宮觀四萬六百十三所，

內在京師九百十三所。」宣和年間,蔓延更多,南渡之後,更是有增無減。至於一些不列祀典,名不見經傳的,實難以計數。各地所祀之神祇,雖拜號不一,但都享饗歌舞藝人之呈演,形成「神道設教」,對社會風尚,亦有正面的作用。

　　一九八一年山西省新絳縣南范莊金墓,發掘社火雕磚九塊。雕磚位於該墓東西兩壁,兩壁對稱,壁磚為模製,排列次序不一。東壁自左而右,第一塊一人擊小鑼;第二塊一人正面擊大鑼;第三塊一人反面擊大鑼;第四塊一人打腰鼓;第五塊一人甩袖而扭;第六塊前一人扮為婦人,右手置於臉前,左手甩袖,扭捏作勢,後一人持荷葉傘相從;第七塊一人扛一大瓜;第八塊一人雙手捧一笙;第九塊一人吹笛。這些人物皆為兒童扮演,或裹曲翅襆頭,或梳髮辮,皆戴面具。每人皆曲膝扭腰作舞姿,吹奏樂器者亦如此,可見並非為專業的伴奏人,而是社火中的表演者。舞姿十分誇張,故作醜態,恰與「滑稽取笑」、「顛狂社舞」情形相符(註七)。

　　又、一九七三年河南省焦作市西馮封村一座元代墓葬的前室,也出土彩繪假大頭山神童子俑,有吹笛、擊鼓、打節板、扛傘舞等形狀,俑高三九至三一公分,各具情態,與新絳南范莊金墓雕磚相若,似為元代「社火」表演節目之一(註八)。

　　這些大規模的、規律性的廟會演出,不但促使戲劇加速成熟腳步,更使得宋金亭榭式戲臺建築,持續興建,穩定成長;也為宋金以後九百多年的鄉間廟宇舞臺形制,奠定某種程度的一致性。入元以後,雜劇成熟盛行中原,鄉間廟宇戲臺也隨之在形制建構上,因勢利導,做出更複雜的適應與變革。宋金「舞亭」的

興起，標誌著中國傳統戲曲發展的新階段，也為元代雜劇的誕生，準備了良好成長的溫床。

貳、元代的廟宇戲臺

一、元代廟宇戲臺的集中發展

元代廟宇戲臺遺跡保存最多的區域，是在今天的山西省晉南一帶（今臨汾、運城二縣市署所轄區一帶），古稱「平陽」的地區。它為中國戲劇發展史北方的發祥地，素有「中國戲劇搖籃」的美譽。唐代著名歌舞戲，如〈參軍戲〉、〈踏搖娘〉等戲，就曾在此地流行。宋金時期流行的院本、諸宮調、雜劇如《西廂記諸宮調》、《劉知遠諸宮調》等，皆與平陽有密切關係。元代雜劇已遍及晉南各地；明清兩代，以蒲州為先導，發展為梆子腔——蒲劇，皆可謂沿襲相承延綿不絕的戲曲傳統。據元鍾嗣成《錄鬼簿》記載，元代有許多著名的雜劇作家如石君寶、于伯淵、趙公輔、狄君厚、孔文卿、鄭光祖等，都是平陽鄉賢，足證平陽地區，為戲曲人文薈萃之所。擁有如此輝煌戲曲歷史的平陽地區，戲臺之多，亦可想見；當地現今所遺存的大量廟宇戲臺，更為平陽地區以往的戲曲豐盛紀錄，留下鑿確的證據（註九）。

首先，以戲臺之碑刻銘文與戲臺遺址文物而言，晉南地區膾炙人口者：㈠碑刻銘文：萬榮縣橋上村聖母廟宋天禧四年（1020年）修舞亭拓片、萬榮縣太趙村稷王廟元至正八年（1348年）舞廳磚刻拓片、萬榮縣風伯雨師廟元大德五年（1301年）樂人張德好作場石柱刻文拓片等【圖七】；㈡元代戲臺遺跡：臨汾市魏村

牛王廟元至元二十年（1283年）元代戲臺一座、永濟縣董村三郎廟元代至元二年（1322年）戲臺一座、洪洞縣景村牛王廟元至正二年（1342年）古戲臺之殘柱兩根、臨汾市東村東羊村東嶽廟元至正五年（1345年）戲臺一座、運城縣三路里村三官廟戲臺一座等；㈢雕磚、戲俑、壁畫、舞臺模型等：在運城、侯馬、稷山、襄汾、新絳、聞喜等地之金元墓葬中，所出土的各類有關戲曲文物等，數量之多，已列為研究戲曲文物無與倫比的文化遺產（註十）。

　　戲曲文物如此高度集中的現象，固然一方面說明平陽地區戲劇繁榮的歷史背景；而另方面，也與當時的政治環境有著密切的關聯。因古平陽地區，在金元兩代都被北方入侵者作為後方，其經濟、文化乃呈現相對穩定的狀況。戲劇娛樂也應運而生，舞臺自然也就大量興建起來。該地區亭榭式戲臺取得了優勢地位，並迅速發展，也在戲臺形制上，逐漸形成某種規範；不過它們當然也作了多方面的改革，以求達到合乎理想戲臺的條件。

二、現存八座元代完整的廟宇戲臺

　　山西省最稱著的兩座元代廟宇戲臺，一是臨汾市魏村牛王廟元至元二十年（1283年）樂廳；一是同市東羊村東嶽廟至正五年（1345年）戲臺。就臨汾縣魏村牛王廟樂廳而言：牛王廟現存戲臺【圖八】、戲亭及大殿各一座，戲臺坐南向北，平面方形（臺口的尺寸見下表），臺前豎有兩根小八角石柱，前檐歇山頂，柱頭舖作，為五舖作重栱下昂計心造，舖間斗栱兩朵，亦作五舖作重栱雙下昂計心造。計心造的斗栱，是一種雙向疊組的體狀斗栱，交叉呈十字形，多層結合的視覺效果，複雜中顯得莊重。臺

前兩根石柱，西柱上刻文「蒙大元國至元二十年歲次癸未季春豎【圖九】，東柱上刻文「石泉南施石人林秀」陰文。該戲臺並無特殊維護與看管，平常人跡不多，四周只有少數村民，如非由有經驗人士導覽陪遊，親臨不易。國寶級文物如此冷落淒涼，實令人感到萬分難過！

另一座著名的元代戲臺，亦位於臨汾市東羊村東嶽廟【圖十九】。該廟現存戲臺【圖二十】及大殿各一座，臺前還有兩座觀戲樓【圖二一】，視線甚佳，每座大致能容納三至四名特別身份如貴族等級觀眾，欣賞演出。戲臺座南朝北，方形（臺口的尺寸見下表）。臺前豎有兩根小八角石柱覆蓮柱礎，柱上浮雕出童子蓮花等紋飾。西柱頂部刻有「本村施主王子敬男王益夫，施石柱一條，眾社般載，元至元五年（1345 年）□月□日，本村石匠王直王二」。這座戲臺基本上是元末形制構建，特別是內檐、斗栱和樑架皆元代技法，且為元代少數十字歇山頂的戲臺。該臺保存完整，古風猶存。

這兩座戲臺，是任何到山西研究戲曲文物者必到之所。魏村距臨汾路途雖不甚遙遠，乘車須二三小時，魏村至東羊村又須二小時，交通極為不便。沿途路況不佳，坑洞顛簸，塵土飛揚，能親臨拜觀，已非易事！

大陸戲劇考古學者，發現山西省平陽地區仍保存下列八座形制完好的元代廟宇戲臺，為論述方便，茲按各臺興建年代先後，及其相關資料如附表：（註十一）

戲　臺　名　稱　及　年　代	面寬	進深	面積	附　記
臨汾市魏村牛王廟至元二十年(1283)戲臺	7.47m	7.55m	56.4m²	
永濟縣董村三郎廟至元二年(1322)戲臺	6.75m	6.83m	46m²	【圖十二】
翼城縣武池村喬澤廟泰定元年(1324)戲臺	9.77m	9.55m	93.3m²	【圖十三】
臨汾市東羊村東岳廟至正五年(1345)戲臺	7.15m	7.5m	53.6m²	
石樓殿山寺村聖母廟至正七年(1347)戲臺	5.21m	5.27m	27.5m²	【圖十四】
翼城縣曹公村四聖宮至正間戲臺	7.17m	7.21m	51.7m²	【圖十五】
臨汾市王曲村東岳廟元代戲臺	7.25m	7.27m	52.7m²	
運城市三路里村三官廟元代戲臺	6.88m	6.82m	47m²	【圖十六】

　　綜觀元代北方農村亭榭式的廟宇戲臺，其共同其特徵可分為下列三點：

（一）規範式的樑架結構

　　這八座戲臺的樑架，都顯示規範性之特徵。它們與我國古代建築中的亭榭和鐘鼓樓略似，但規模較大，結構也較複雜。四角柱之上，設雀替大斗，斗上四向各架大額枋一道，在轉角處平行搭交，形成一個巨大的「井」形框架。四向全用大額枋承重。大額枋之制，始於宋金，盛行元代，因而標示了明顯的時代特徵。額枋之下的牆壁，並無承重的作用，純為擋風避雨及集中視線。額枋之上，每面設斗栱四攢、五攢乃至六攢，用以承托檐出和上部屋架，同時，也增加建築的壯麗。轉角處施抹角樑和大角樑，角樑之上有井口枋或闌額，與普拍斜角搭交，形成第二層框架。框架之上再置斗栱，承托第三層框架和藻井斗栱。

三層斗栱均多為四舖作或五舖作，也有六舖作的，如東羊村廟臺，置身臺上，如同一個龐大的藻井，精巧富麗。斗栱形置仍沿宋金規制。斗栱之上設檐槫、平槫和脊槫，中心處設雷公柱，周施由戟支稱。屋頂舉折，大都在三分之一至三‧五分之一之間，和山西現存其他許多元代殿堂的舉折相符。屋頂上全為筒板布瓦覆蓋，脊獸和瓦件多為後人補茸，並非原製。就建築角度來說，元代的舞臺樑架結構形式，仍保持了宋金時代的基本特徵，這在山西及其他各地的元代建築上已經證實。

（二）規範式的戲臺平面

上述八座戲臺的平面，多近於正方形。據附表列戲臺面積來看，其寬深多在七至八平方公尺之間，平面面積也多在五、六十平方公尺之間。其間翼城與石樓的兩座元代戲臺，卻是利用金代或更早的臺基增改而成，所以尺寸與元代戲臺出入頗大。

戲臺面積規格化的現象，可能與元代雜劇表演動作有關。演員必須遵守一定的動作科範程式，如元夏庭芝《青樓集》記載當時名演員賽簾秀，她「中年雙目皆無所視，然其出門入戶，步線行針，不差毫髮」，這就是因為戲臺尺寸興建已遵守大致規格，才使盲者賽簾秀可以「出門入戶，步線行針，不差毫髮。」

另外，也有學者認為戲臺大小，不僅與表演的規範化有關，而且當時、當地的經濟狀況，人們的習俗，廟宇的規模都有關。因而同一時期的不同地方，戲臺的形狀、大小不一定相同。上述石樓縣張家河村殿山寺娘娘廟戲臺，就是現存元代戲臺最小的一座。因為石樓縣人口稀少，土地貧瘠，地處山區，該廟又建於荒山之上，廟宇規模自然很小，戲臺面積當然不會太大。

以上二說，皆對元代戲臺之規格化現象，當然產生一定的助益。我認為元戲臺因樑架規模與斗栱，藻井建構有關係，使戲臺面積的受到限制，但方形建構則為定例。

（三）漸趨定型的戲臺前後空間設置

戲臺三面砌牆，前面敞朗。但武池、魏村、王曲、西景村和萬榮孤山戲臺，原構山牆僅有後面三分之一，前部近三分之二是後人補砌上的，不過現今魏村戲臺已恢復原狀。以山西省臨汾市王曲村東嶽廟的戲臺為例，其山牆長度僅及戲臺進深三分之一強，為二‧四五公尺。短牆牆口上方大額枋處，有鐵釘孔及鐵環腐蝕痕，證明當年演出時，兩牆口之間要橫拉一道帷幕。著名的洪洞縣廣勝寺水神廟明應王殿的「大行散樂忠都秀在此作場」的元代戲劇壁畫，畫中就是當時演出戲臺懸掛帷幕的實例【圖十七】。該廟有壁畫十餘處，極其精妙，為研究元代藝術之珍寶。

這幅壁畫中的帷幕，繡有蒼松雲氣作背景，張牙舞爪黑色蛟龍與作勢斬龍的黃衣武士，極富動態之美。它的「標語」除了具有展示劇團主角「忠都秀」的實力外，也兼具淨化戲臺，集中觀眾注意力的功能。尤其帷幕東側，繪有一女子探首正向前臺窺視，顯示當時的戲臺已明確具有前後臺空間構置的觀念（註十二）。

三、元代廟宇戲臺的改良

元廟宇戲臺發展到了晚期，已開始注意到音效與採光等問題，這與元雜劇的表演有密切關係。音效的加強，當與元雜劇以唱為主的表演有關；戲臺採光的加強，也顯示雜劇的表演，演員

的動作性逐漸重要。觀眾不僅聽戲，也須看戲，對於「音效」與「採光」便成為當時廟宇戲臺改進的首要挑戰。

（一）音效的改革

元代廟宇戲臺沒有室內觀眾席位，觀眾都在廣場中，圍繞著戲臺四週看表演。為配合元雜劇曲辭賓白俱全的劇本，顧及觀眾的聽覺享受，便須加強戲臺聲音的共鳴效果。其方法就是將戲臺改建為三面繞牆，一面開敞的戲臺。三面牆如果粉刷得非常平整，聲音就可得到較好的輻射，以使戲臺本身變成一個「擴音器」。現存最早的三面繞牆，一面開敞的元戲臺實物，是山西永濟董村三郎廟的戲臺請參見圖版十二。其後，元代後期戲臺已採此種方式，證明三面平整的山牆，已掌握到將各種聲腔與配器發音，輸送到觀眾耳鼓中。

（二）採光的改善

戲臺三面繞牆，雖然改善了音響效果，但也阻蔽了光源。如何讓觀眾看清楚戲臺上演員的面目與動作，成為另一項急待解決的問題。

臨汾東羊村東嶽廟戲臺採每面六攢出三挑的複雜斗栱，使檐際大為抬高，舞臺受光面大為增加；現在看著它的藻井，就知道其斗栱精確了，請參見圖版二十。但它又遭遇到頂蓋抬高，風雨會沖刷臺基，雨水流入敞開的臺面上。補救之道，便是採用十字歇山頂，使雨水向兩側流下，不致集中淋漓在戲臺中央。同時，又將出檐大大伸展，試圖加大屋頂覆蓋面。但又恐影響到頂蓋的安全牢靠，只得在戲臺四周設立輔柱，以此支持龐大的檐體。今

東羊村東嶽廟戲臺，便屬於當時符合音效及採光需求的戲臺，只是戲臺四周並未設立輔柱，似冒著承受重力的危機！

從音響、採光、十字歇山頂到設立輔柱，再再顯示元廟宇戲臺為適應元雜劇綜合唱、念、做、打的藝術特性，所做得諸般探索性的實驗過程，而展現戲臺藝術的科學與審美觀點。

四、元代全真度脫劇

宋金時代的廟宇戲臺，大都修建在民間普遍流行巫覡、廟祝的鄉村裡，如「牛王廟」、「風伯雨師廟」，與佛、道等宗教寺院關係不大。入元之後，迎神賽會社火性質的演出仍然持續，每年春秋兩季社祭時，就大規模地從事戲劇活動。但另方面，以平陽地區為重要據點的新興全真教，確也明顯地利用元雜劇宣傳教義。這使得以往廟宇前搬演與宗教無關的戲劇狀況，產生了微妙的變化。從山西省芮城縣永樂宮陳列的元中統元年（1260年）全真教領袖潘德沖墓出土石槨淺刻戲劇演出畫像，就知道端倪了。

永樂宮原在山西省永濟縣，因黃河水利工程施工，遂拆遷至現址芮城重新復原。永樂宮是元代四大建築之一，宮宇巍峨，有龍虎殿、三清殿、純陽殿、重陽殿等宏偉的建築，尤其壁畫以道教題材，表現諸神朝拜老子、呂純陽、王重陽傳教的故事，高度的藝術水準，享譽國內外。

潘德沖是永樂宮營建人，道號沖和妙真人，山東人，為長春真人邱處機弟子，曾與同門宋德方隨邱謁見元太祖成吉斯汗；元太宗后（乃馬真氏）元年（1242年）為諸路道教都提舉，及河東南北兩路道教都提點，這年也開始永樂宮興建工作，憲宗（蒙哥）六年（1256年）登仙，中統元年（1260年）葬於永樂宮附

近，建祠祭祀。一九五九年，永樂宮遷移，潘德沖墓、呂純陽墓及宋德方墓同時遷葬。潘德沖墓，出土石槨左右壁陰文線雕二十四孝故事畫像，及正壁元人演戲畫像，對戲曲史研究提供寶貴資料，現該石槨陳列於永樂宮西側陳列室公開展示（註十三）。

　　該畫像【圖十八】有中門樓、平座、欄杆、格子門，中心間立有演員四人，左起第一人副淨色，頭裹軟巾、著長衫，口含右手打口哨；第二人末泥色，戴展腳襆頭、著圓領大袖袍、手執笏板；第三人副末色，尖帽、長衫、敞懷露腹、左手上舉、右手作手勢；第四人裝孤色，戴卷腳襆頭、長袍、雙手叉拜；這幾個人物裝扮姿態，是我們常在金元演戲壁畫，如運城市西里莊元墓雜劇壁畫【圖十九】、雕磚如稷山化峪金墓雜劇雕磚【圖二十】、侯馬金墓戲臺雜劇雕磚，及戲俑河南省焦作市雜劇俑，常常看到這種樣子（註十四）。從石槨畫像，瞭解全真教道長潘真人其生前除了提倡孝道外，也熱愛雜劇，同時也說明全真道教利用「院本」、「雜劇」藝術形式，宣揚教義的事實。由於全真教提倡保性全真，忍辱含垢，韜光晦跡的思想，十分契合元代一般文人無可奈何的異族處境，所以元代劇作家多喜以此為題材，發抒心中鬱抑之情。如元四大家馬致遠，即最擅於以道教題材為創作素材，特稱為「度脫劇」或「道釋劇」，其內容多以全真教徒度脫點化為主。

　　宋金之際，道教分南北二宗，北宗盛於金朝，風行於元代，號為「全真教」。其道統傳授，先是鍾離權（道號正陽），傳之於呂巖（道號純陽），呂巖傳之於王喆（道號重陽），王喆傳之於馬鈺（道號丹陽）、邱處機（道號長春）等，口口相傳，書之

文字。馬致遠則直接利用元雜劇,為全真教各傳人作劇宣揚。例如《開壇闡教黃粱夢》雜劇(存),演鍾離權度脫呂洞賓(巖),《呂洞賓三醉岳陽樓》雜劇(存),演呂洞賓度脫柳樹精,《王祖師三度馬丹陽》雜劇(佚),演王喆度脫馬鈺,《馬丹陽三度任風子》雜劇(存),演為馬鈺度脫任屠夫,先後次序井然,均有所本而來。

除了上述馬致遠的道釋劇之外,其他雜劇作家,也寫作此類劇本,例如無名氏《許真人拔宅飛昇》、岳伯川《呂洞賓度鐵拐李岳》、無名氏《呂翁三化邯鄲店》、《呂純陽點化度黃龍》、《呂洞賓桃柳昇仙夢》、《漢鍾離度脫藍采和》、紀天祥《韓湘子三度韓退之》及趙文殷《張果老度脫啞觀音》等。皆以解脫塵寰,逍遙物外為依歸。舉凡惡吏、俳優、茶博士、富農、屠夫、倡妓、精怪等,皆能醒悟,擺脫魔障,悄然羽化仙去。可知元代度脫劇,也不限於某一階級,成為富於「平民思想」的宗教劇。這在當時備受壓迫漢民族而言,無異為心靈中最大的安慰,自然也成為元代城鄉廟戲中,最受喜愛的劇目了。

參、明代的廟宇戲臺

一、明代劇運的興衰

明朝初年太祖朱元璋集權統治,刻意強化理學,提倡人倫教化,並明令規定戲曲:「凡樂人搬作雜劇戲人,不許裝扮歷代帝王后妃、忠臣烈士、先聖先賢像,違者杖一百;官民之家,容令裝扮者同罪。」(御製大明律)又如成祖朱棣永樂九年(1411年)七月初一日,也下了一道律令:「今後平民倡優裝扮雜劇,

除依律神仙道扮、義夫節婦、孝子順孫、勸人為善,及歡樂太平不禁之外;但有褻瀆帝王聖賢之詞曲、駕頭雜劇(以帝王為主角的雜劇),非律所該載者,敢有收藏、傳誦、印賣,一時拿送法司究治。奉聖旨——但這等詞曲,出榜後,限他五日都要乾淨,將赴官燒毀了,敢有以收藏的,全家殺了」(註十五)。這道律令極力將戲曲納入倫理教化的範圍內,正所謂「不關風化體,縱好也徒然。」(高明《琵琶記》傳奇開場曲白)戲劇只為闡發聖賢的言論,教忠教孝,潛移默化人們的性情而設。這個出發點原本是良意,只不過戲文內容,被些文人學士寫得太過迂腐,題材生硬拼湊的故事,來解釋三綱五常的大道理,如邱濬《五倫全備記》完全枉顧藝術技巧與內涵,未免令人生倦。

明初戲文既無生機,演出場所自然稀落。就廟宇戲臺的興建而言,不但數量銳減,形式也單一化了。中國北方保存古戲臺最多的河東地區,今日所存明前期的廟宇戲臺,數量遠不及現存的元代戲臺。當為此衰竭的明初戲劇文化,提供了最直接的證明。

明中後期的劇壇,是繼元雜劇之後,中國戲曲史上另一個繁盛期。這段時間,社會情況產生許多變化,例如:經濟上,經過長時期的休養生息,民生樂利;思想界,出現了反理學的思潮,對戲曲創作注入新機;政治上,也走入了驚人的靡爛與腐朽!朝廷中上至天子,下至庶人,沉迷酒色,極力追求感官享樂,但卻也助長了戲劇繁榮發展。明顧起元《客座贅語》卷九云:

> 萬曆以前,公侯與縉紳及富家,凡有燕會小集,多用散樂或三四人,或多人,唱大套北曲;若大席,則用教坊打院本,乃北曲四大套……;大會則用南戲,其始止二腔,一

為弋陽，一為海鹽，今又有崑山……。

這裡指出明中葉官員們以觀劇為娛樂之風氣。及至嘉靖年間，官員們已深度沈迷，日日觀劇。明何良俊《四友齋叢說》卷十三，也說當時蘇州太守林小泉，幾乎天天要看戲：「好客，喜燕樂，每日有戲子一班，在門上伺候呈應，雖無客亦然。」全國嗜戲，上行下效，戲劇繁興乃為必然的趨勢。所以明代中後期，戲劇各項藝術成就，皆燦爛耀目，成就非凡。反映在戲臺形制上，則出現了空前複雜多樣的變化。

二、明初的廟宇戲臺

明初的禁戲政策，雖然對當時劇壇產生了絕對的負面效果，但一般百姓喜愛戲劇的興趣，卻絲毫未減。如何在嚴苛的政令與喜好之間，尋求平衡點？便成為當時戲曲在空隙間尋求生機的方式。

每年間各項宗教祭祀活動，便是明初戲劇維持生存的方式。一般民眾在城鄉社火祭祀時，大量湧向廟臺觀劇，加之廟會也經常與集市貿易融而為一，觀眾人數，動輒數以千計。再者，戲劇發展至元末明初，南戲漸盛，表演的藝術與形式，也日益成熟複雜，例如：不再侷限於元雜劇一人獨唱體製，實踐多人獨唱、接唱、輪唱及合唱方式；劇舞的場面增多等，都使得金元時期面積不大的舞臺，一則難以滿足人數激增的大場面，也無法容納漸趨豐富的表演形態，於是明初戲臺形制，必然又要產生變化。

明代的廟臺，與宋金元的廟宇戲臺比較，主要差異在戲臺的樑架與戲臺的面積，由原來的亭榭式樑架，一變為正規廳堂樑架，因此導致戲臺平面，由正方形轉為長方形的矩臺。這個變化

也非突如其來，早於元末時期，亭榭式戲臺因已不能滿足元雜劇複雜的表演內容，就已出現了變革的徵兆。

明朝初年，山西省沁水縣西關玉帝廟戲樓，宣德七年（1766年）建，其外觀與前期戲臺單檐歇山頂並無區別，可是它已經採用了廳堂式所使用的五樑架結構，通面八‧三公尺，進深七‧九公尺，兩側山牆距臺口四‧五公尺處，各設木質輔柱一根，臺口三面敞開，為稍後長方形戲臺奠下基礎（註十六）。此類廳堂構築、長方形臺面的廟臺，成為明代早期廟臺樣式。今保存在山西省新絳縣陽王鎮稷益廟舞庭，建於明正德年間（1506年——），擁有單檐歇山式屋頂，通面也應用五間架樑，面寬一九‧五公尺、戲臺寬九‧五公尺、進深四‧五公尺，是明代早期造形優美的抱廈式廟宇戲臺之一。

三、明代中後期的廟宇戲臺

明中葉以降，為適應戲劇演出發展的需要，和時代審美觀的變化，戲臺建築的數量激增，形式技法及觀演關係等方面，也都有相當的發展。其主要的共同特徵為：

一、承襲宋元舊制：面對神殿，與正殿、獻殿同處於廟宇中軸線上，為廟宇建築主體的有機組成部分。唯前後臺之間，普遍增修隔扇與上下場門，前臺三面敞開，觀眾三面圍觀。

二、建築形制與觀演關係：從建築形制看，有門框式、抱廈式【圖二一】、過道式【圖二二】等。從觀演關係看，有一面開、兩面開（俗稱鴛鴦臺）【圖二三】、三面開（分別對三個神廟）、二連臺、三連臺【圖二四】、品字臺【圖二五】與對臺。舞臺頂也分歇山頂、懸山頂、硬山頂、捲棚頂等。

　　「歇山頂」是屋山「止歇」在屋頂之內，上半部呈懸山頂，下半部為廡殿頂，有時下半部更刻意造成重檐，效果顯得富麗堂皇。「懸山頂」又稱為「挑山」，山牆縮在檐頂之內，懸臂伸出山牆外；「硬山頂」適得其反，山牆高出於檐頂，檐頂停收在山牆之內，側面與山牆密接，有時這兩類檐頂也會十分相似。「捲棚頂」是正脊的夾角部分，變成柔和的曲線狀，看起來像是蓬蓋了（註十七）。

　　古代戲臺大多數用木架支撐，所以從結構形式上有歇山、懸山、硬山及捲棚等常見形式。在封建社會裡，屋頂結構有嚴格等級制度。重檐廡殿最尊，重檐歇山次之，以下是單檐廡殿，單檐歇山與懸山又次之，硬山最下。古代社會裡，一般民眾不被允許住廡殿和歇山式房屋的。

　　三、八字形音牆：明清戲臺，前臺兩側大多設置八字音牆，使它擋音向前。有的戲臺還在臺基內埋入數口大缸，增強聲音共鳴；還有的更在臺基前壁安裝青石鏤空音穴，將共鳴缸的聲音泄放出來。

　　四、崇尚裝飾美：建造技法更崇尚裝飾美，特別在財力雄厚的中南部地方，一改宋金戲臺雄渾樸實的風貌，而為精雕細琢、縟麗豪華的廟宇戲臺。

　　以上四種明代戲臺特徵，其詳細情形，將分別敘述於各主題中。

四、明中葉廟宇戲臺的基本形制

　　明代有單幢戲臺、雙幢戲臺及三幢並聯戲臺與路臺等類：

（一）單幢式戲臺【圖二六】

　　單幢戲臺直接繼承明代前期平面長方形戲臺，維持了前期戲臺的兩大特點：臺口寬和戲臺平面面積擴大，此外，也特別注意採光的原理。據近代學者研究，是因當時河東地區（指山西省黃河以東）所流行的北雜劇，較元雜劇更重視角色的裝扮與服飾色彩的搭配。為突顯較好的視覺效果，戲臺之採光成為重要的問題。

　　採光最普遍的方法，就是將臺口正面中段突出，例如山西省祁縣王賢莊萬聖宮戲臺，該臺通面寬一五‧一二公尺，總進深八‧九公尺，硬山頂、七檁架，這些結構與明前期同類戲臺相似。但是它的臺中心明間及次間，向前突出一‧一公尺，使戲臺平面形成凸字形，如建於明正德年間的山西省太谷縣陽邑淨信寺戲樓，便是這類戲臺的典型【圖二七】。

　　當戲臺中段突出之後，戲臺的兩側表演區又受到了限制，於是利用「隔扇」（木屏風）區分前後臺，並將隔扇中段向後縮進一尺，以便容納伴奏樂隊位置，使表演區更為開闊通暢。

　　此類前突式的戲臺，前方不能成一直線，兩側空間便成多餘了。於是，適時又出現兩種新形式：第一種，將兩側空間隔為耳房，充為後臺，成為三幢連臺的前身。第二種，將兩邊空間大部分開敞，改善採光條件，同時觀眾可以再一次恢復三面圍著的看戲形態。但缺點又在於削弱音響效果。補救之道，便在舞臺兩側建構兩扇八字影壁，以增強聲音共鳴迴響。今山西省介休縣后土廟戲樓即屬此例。該廟建於明正德十一至十四年（1516～1519年）之間，座南面北，與正殿對峙，為重檐歇山頂，琉璃瓦覆蓋，臺口有四根檐柱，將面寬分為三間，通面寬一二‧七公尺，

臺中用四根通柱,將臺深分為兩間,進深九公尺。為使擴大表演區,曾於清道光年間重修,向前突伸二公尺,增建為歇山頂抱廈式戲臺。背靠八卦樓,臺基下設過道,高二‧五公尺,臺前兩側就設有琉璃八字形攏音壁【圖二八】。

　　另外,更進一步的手法,就是在臺基下埋設大水缸。如山西省翼城縣樊店村關帝廟戲臺,明弘治十八年(1505年)建,清道光十一年(1831年)修。該廟座南面北,採一面觀戲形式。舞臺平面前、中、後三排柱列整齊,前檐四柱,面闊三間,寬九公尺,進深九‧三公尺。前臺為捲棚頂,後臺為硬山頂。前臺兩側次間為樂床,其下各埋置一列音缸,並於臺基立面相應處,各嵌入青石鏤空的音穴,是為古代戲臺具科學的音響設備。【圖二九】

　　總之,在科技未發達的時代,光源與音響永遠是廟宇戲臺發展過程中,不好解決的難題。可是,使用凸出曝光及透過音缸埋設,這兩項難題已獲得初步改進了!

（二）雙幢串連式戲臺【圖三十】

　　雙幢串連式戲臺,是明清兩代使用最為廣泛的一種戲臺。它的結構特點,在於前、後臺各自為獨立的建築物。其樑架結構、頂蓋樣式、開間數目等,儘可完全不同,但兩幢建築物必須串連在同一臺基之上。前後兩幢共用一道牆壁,以分隔前後臺。

　　明中葉以後的雙幢串連式戲臺,分為東、西兩路發展。西路主要分佈於開封至漢中水路南道附近,及晉南、晉中、及甘肅河西走廊地區。它的前臺與同期的單幢戲臺,情形相似。主要差別在於後臺面積擴大,成為一個獨立空間,不再只是戲臺建築附屬

的一部份。例如陝西省西安市城隍廟戲臺的後臺，為重檐歇山頂，七架椽帶廊，門窗整肅，後臺光線極佳，面積達七三平方公尺，超過前臺。而後臺面積擴大，也說明了當時的戲班規模增大，行頭道具也增多，須有足夠空間，才能擱置收拾。

東路的雙幢式戲臺，主要分佈在河南東北角，徐州至通縣大運河兩側，及北京至宣化、大同一帶。這些戲臺也屬於前臺小，後臺大的形制，前臺又成為三面全敞的形狀，而不同於西路戲臺的前臺以四根粗柱支托大額枋，造成臺口巨大的框架造型。

此種格局，與演劇內容有關，明嘉靖年以後，北方雜劇早已式微，而多由南方劇種至北方演出；這些南方聲腔包含海鹽腔、崑山腔等，在北方山東薊燕一帶的人聽來，已不免形成嚴重的語言障礙。因此演出時演員的作表變得非常重要。如果舞臺採光不良，勢必影響觀眾欣賞劇情，所以戲臺格局，再一次的產生變革，以適應新的形勢。

在這裡，我們提出一幅極富於動感的明代演戲繪圖。清常熟翁方綱藏明人繪《南中繁會景物圖卷》，描寫南京繁華景象：畫面中當街搭著一個戲臺，前臺尖頂捲角席棚，臺面非常開朗，觀眾由三面觀戲。後臺是平頂席棚，臺側有「女臺」（婦女專座），而且逐漸升高，其餘觀眾都是站著觀劇。戲臺對面「銀鋪」的樓上，也滿是觀眾。這種戲臺，對固定戲臺而言，屬於「草臺」，上演的也稱為「草臺戲」，不免因陋就簡一些。這戲臺不是前臺的小後臺大，而是前後臺為兩個建築體。前臺正上演「天官賜福」吉祥戲，後臺有個角色對著鏡子畫「紅臉」關公。這個戲臺，正是雙幢串連式戲臺的形像具體的展現【圖三一】。

（三）三幢並聯式戲臺與路臺【圖三二】

　　三幢並聯式戲臺，就是在單幢舞臺兩邊各加一耳臺，以成為後臺的格局。其形制有二：一為低臺基（約高一至一‧五公尺）；另為高架臺基。高架臺基的戲臺，實際上就是兩層高樓的建築，蓋在廟宇中，以下層充作「廟門」或稱「山門」，觀眾穿過山門，即進入廟庭，正面迎向正殿，反身即面對戲臺。換言之，就是將臺中部闢成道路，其下可以行人的特殊設計。近代學者認為，這種形式的舞臺，屬於「路臺」的種類之一，例如四川省灌縣都江堰二王廟戲臺。人們走向廟宇正殿，須從戲臺下方穿過，由於地形的落差，人們可以站在臺階上看戲【圖三三】，視線角度極佳，成為極合經濟效益的觀劇場所。

　　所謂的「路臺」，就是一種與道路結合的特殊造形戲臺。此臺不是專供酬神演戲所築的戲臺，而是在一座建築物上，建造既有通路功能，又可作演戲的戲臺。它也有三種類型：一種是臺面行人；二種是臺基（架底）中間行人；三種是不設臺基，在廟宇正殿的柱子上預開卯榫（ ∟ ），要演戲時將木板搭在卯榫上（ ∟── ），便是舞臺面，其下可隨意行人，甚且有人在臺下活動，演畢再將木板撤掉。

　　第一種「臺面行人」的戲臺，是利用正殿大門的臺階，在上面搭木板而成。不演戲時，木板撤掉，依舊維持行路功能。今山西省運城市解州鎮關帝廟的清建「雉門」與「御書樓」路臺即是。該廟始建於隋初，中經火災，明嘉靖年間修復。雉門（廟門中第二道門）座南朝北，面寬三間，進深二間，單檐歇山頂，前檐為門，後檐為戲臺，踏道寬二‧五三公尺，由七級石條板砌

成。過廳臺階向內收縮，平時為雉門走道，演戲時將上面搭木板，與兩側臺連接，構成前門表演區。臺上設隔屏將臺面分為前、後臺，隔屏西側上書「演古」，東側書「證今」，中間門隔匾書「全部春秋」【圖三四】。這路臺如不經人解說，從外觀看來，或是不注意臺階兩側的榫口，根本無從得知它的上部空間，也可變成「戲臺」。

第三種路臺，與第一種路臺的差別，在於它山門的柱子上端預開卯榫，如山西省萬榮縣萬寶井鄉廟前村后土廟，清代遷移後建造的山門，外觀上，它是廟門，其實也是戲臺，兩者渾為一體，但稍加注意，便會發現每根柱子以至山牆邊沿中部，都開有卯榫，是供搭拼木板演戲之用的。這戲臺與院內中軸左右兩座戲臺並列，構成「品」字型戲臺，請參見圖版二十五。又、浙江省定海縣城西的煙墩村花岩廟，也有三座呈「品」字形的戲臺，相傳是明嘉靖年間大學士夏言家族所建，現已拆毀。當年如果在這戲臺上演明王世貞《鳴鳳記》傳奇〈河套〉一齣，那就意義獨具了。

第二種「臺基（架底）中間行人」的戲臺，除上述灌縣二王廟戲臺外，山西省夏縣大臺村關王廟戲臺，也是一座造型精美的「臺基中間行人」的戲臺。此臺明萬曆年間建，臺面寬三間，進深二間，懸山頂。臺基長九‧五二公尺，寬六‧三五公尺，高〇‧九六公尺。中間有二‧五四尺寬的通道，可容納六‧七人同時過往。（註十八）

此種臺基中間行人的廟臺，稱得上是造型美觀，構思精巧。今山西省洪洞縣廣勝下寺旁，也有一座同型的路臺。其正門兩側塑立兩尊雄偉神像，穿過正門，反身便見戲臺【圖三五】，我曾

在此來回游走,迄今猶回味無窮。此戲臺面寬三間,但兩側耳房並未與戲臺分隔,而成為開闊臺面,以便演劇空間之利用。

明後期的廟宇戲臺,是中國廟宇戲臺發展的第三次高潮。它為清代在各地方戲(花部)興起後,出現的豐富多樣的戲臺造型打下基礎。隨著戲臺發展的腳步,中國廟宇戲臺,也逐步邁入它的黃金時期。

五、明代廟戲的特色

明代的廟戲,隨著戲劇的成熟,也非昔日宋金時期類似雜耍小戲般的演出,而是花費許多貲財,從城裡請來職業戲班,通宵達旦地連演三至五日的大戲。張岱《陶庵夢憶》〈嚴祝廟〉記載明代天啟年間(1621年——)紹興農村的演戲情形云:

> 十三日,以大船二十艘載盤斡(指演劇的各種樂器或器具),以童崽扮故事,無甚文理,以多為勝。城中及村落人,水逐路奔,隨路兜截轉折,謂之「看燈頭」。……五夜,夜在廟演劇。梨園必倩越中上三班,或雇自武林者,纏頭日數萬錢,唱「伯喈」、「荊釵」,一老者在臺下對院本,一字脫落群起噪之,又開場重做。

這段文字,記述當時廟戲的演出盛況,可知當時戲劇演出的水準,已非常高超,以致演員的演出,還受到臺下觀眾嚴格的鑑賞。而且所演之劇,也是整本大套的連臺戲,符合明代傳奇的長篇巨構。

此外,明代廟戲,也還與各種傳統節日活動聯繫在一起,如元宵、清明、端午、中秋及廟會等,都有大戲演出。屆時,四方

商販與各色藝人等，無不紛至沓來。遠近鄉民更是雲集潮湧，進
香拜廟，交易貨物，觀賞戲曲，會晤親友等，可謂一舉數得。出
現在此種場合的廟戲，也常常連演數日，甚至數十日，每日早午
晚三場，有時還通宵不歇地唱至天色泛白。演劇活動為廟會增添
氣勢，帶動香客至廟宇進獻香火，促使廟宇產業鼎盛，因而廟宇
也樂於舉辦各種大型廟會。民眾既看了戲，也做了交易，經濟發
展了，精神生活也豐富了，這就是明代以來，廟戲具有的文化特
色。

肆、清代的廟宇戲臺

一、傳奇的衰落與地方戲的勃興

　　明代傳奇的繁榮，一直持續到清代順治、康熙年間，首先有
洪昇《長生殿》及孔尚任《桃花扇》，時稱「藝苑雙璧」；其
後，有張堅《玉燕堂四種》合而為一的曲叢型精緻短劇出現，如
夏綸《新曲六種》、蔣士銓《藏園九種》、楊潮觀《吟風閣》、
桂馥《後四聲猿》等，都是一時之選。以上這些戲曲，都是清朝
早年戲曲轉型期的作品，短劇與傳奇相互結合，改進傳奇缺失的
餘勢時期。康熙以後，無論傳奇或短劇，都漸衰落（註十九）。
衰落的根本原因，是「宮廷化」和「案頭化」，戲曲受到貴族與
文士的利用，形式僵化，嚴重脫離現實，不能滿足當時觀眾的觀
賞要求。

　　此時，民眾喜愛的地方戲，即梆子亂彈諸腔，逐步在全國各
地方蓬勃發展，至乾、嘉之際，已然風行。可是許多士大夫因其

身份地位，依舊愛好典雅的聲腔——崑曲，並尊稱為「雅部」；
而把來自民間其他地方聲腔，諸如京腔、秦腔、弋陽腔、羅羅
腔、二簧調，統稱為「亂彈」，又名「花部」（揚州畫舫錄卷
五），取其塗抹科諢，為「花」妍之義。然而「雅部」卻不敵
「花部」的優勢，從乾隆至道光末葉（1775～1850 年），花雅兩
部產生了激烈競爭，結果是「花部」贏得大眾的喜好，獲得勝
利。同時，也形成各大聲腔系統，及各種大型的地方戲。花雅兩
部之分，雖似起於乾隆年間，其實是在明萬曆以前，崑曲不能與
弋陽，義烏、青陽，徽州、樂平諸腔角什之二三（曲律），早已
成定讞了。

清代學者焦循（1763～1820 年）《花部農譚》（嘉慶巳卯
1819 年六月）序言：

> 梨園其尚吳音，「花部」者，其曲文俚質，共稱「亂彈」
> 者也，乃余獨好之。蓋吳音繁褥，其曲極諧於律，而聽者
> 使未睹本文，無不茫然不知所謂。其「琵琶」、「殺
> 狗」、「邯鄲夢」、「一捧雪」十數本外，多男女猥褻，
> 如「西樓」、「紅梨」之類，殊無足觀。花部原本於元
> 劇，其事多忠孝節義，足以動人；其詞直質，雖婦孺亦能
> 解；其音慷慨，血氣為之動盪。郭外各村，於二、八月
> 間，遞相演唱，農叟、漁父，聚以為歡，由來久矣。

該書是將「花部」所演著名劇目作一解說，從來文人談戲，
多重南北曲，而焦循特別表揚地方戲。一方面可以看出十八世紀
末葉，民間戲曲已有了一定發展與興盛；同時也說明了焦循別具
眼光，每攜老婦幼孫，乘駕小舟，沿湖觀戲，天暑田事餘暇，群
坐柳蔭豆棚下，農談劇事。

二、清代多元化發展的廟宇戲臺

由於戲劇藝術茁壯成長，並深入大江南北的城鄉村鎮，戲臺建築也呈現了多元化的時代特徵。臨時搭建及半臨時搭建的戲臺也大量湧現，各種固定性的劇場建築，也在質與量上遠勝昔時。以往，演戲的地點只限於一方戲臺之上，後臺空間至元末明初時才略受重視，而觀眾則一直採取自由開放的觀賞方式，來去自由。換言之，根本沒有觀眾席的設置，所以演劇場所，也僅有一座戲臺而已。這當然與廟宇戲臺以祀神為主而設的附屬性建築有關，但也顯示長期以來，做為欣賞戲劇的主體——民眾，並沒有明顯的「獨立意識」，敢與神明「爭寵」，爭取一席屬於自己的座位。

然至清代中葉以降，情勢已漸改觀，部分廟宇戲臺，漸漸覺醒了「人本主義」。不但在建築形制上，考慮整體劇場應有的設備；所呈演的劇目，也不一定與神廟祭祀活動全然有關，它們就是「祠堂戲臺」與「會館戲臺」。這些戲臺在外觀上，與前代廟宇戲臺造型無甚差別，但演出目的未必是為了祀神，甚或產生廟宇和戲臺兩大建築，各不相干的現象。這種情形標誌了清代廟戲的搬演，已脫離廟宇的附屬地位，轉向於獨立發展的事實（祠堂與會館戲臺將於下節論敘之）。

清代固定廟宇戲臺，除了以下將敘述的「對臺」形制外，一般建構均愈發精美，並附設看席。以廣東省佛山縣祖廟戲臺為例，該臺初名「華封臺」，因供玄天上帝真武祖師，故稱為「祖廟」。其香火鼎盛，為佛山宗教經濟文化重要資源。該臺始建於

清順治十五年（1658年），光緒二十五年（1899年）重新修建，為慶賀慈禧太后六十壽辰，改名為「萬福臺」。此戲臺為木構建築，精巧華麗，臺寬二十公尺，進深十一公尺，全高二十公尺。前臺檐下嵌木雕封檐板，刻五組三國戲曲人物的故事。戲臺中間以整片鏤花貼金木雕屏風，區隔前後臺，雕屏兩側有篆書「傳來往事留金鑑：譜出高歌徹紫霄」楹聯一副。對聯兩邊設「出將」「入相」二門，為演員上下場所用；兩邊又有「蹈和」、「履仁」二門，供樂隊和雜務人員出入。戲臺兩側有長廊，長廊上面設觀樓，是當時達官貴人看戲的「官廂」，此為清代廟臺設「觀眾席」的例證之一【圖三六】。

此外，明清之際，戲臺在南方蓬勃發展，長江兩岸，河網密織，為順應地理環境，又出現了將戲臺搭在岸邊或水上的「水臺」或「河臺」。「水臺」特點是立在水中，或臨水而建。現在江南水鄉碩果僅存的「河臺」，是浙江省紹興市馬市區安城村社廟戲臺。該臺是歇山頂、龍吻脊，面向神殿，臺基由六塊方石礎立在河中，僅臺前二方石與石岸相倚，臺基五・五五公尺，進深四・五尺，後臺在表演區後方，處於河中，觀眾在神殿與水臺地坪上正面看戲，左右兩旁也可供乘船看戲。這種戲臺是因經濟陸地面積著想而成。或許也假藉水波傳聲影響，促使吟唱效果更為豐美（註二十）【圖三七】。水臺的產生，也表示戲劇重心南移的歷史變遷，為明清多元化發展的舞臺建築另添新頁。

清代的廟宇戲臺，臨時搭建的很多，一般稱為「草臺」或稱「串臺」，有一種人專門從事此種行業，而且世代相傳。其搭建方式，除上節所敘述的半臨時性的擱置鋪板的「路臺」之外，其

形制也大致不出仿雙幢、單幢戲臺的形制。「草臺」棚頂略有變化，臺柱上也掛著楹聯，但因它屬於臨時建構性質，用畢拆卸，無從留下實景。惟在明人繪《南中繁會圖》中，有一座搭建戲臺，正上演唐明皇傳奇（？），戲臺用木支架，前臺平頂棚，後臺席棚，臺左有平頂「女臺」。戲在野外上演，後瀕小河，田間有農夫踏水。據畫面推測，這臺戲應屬酬神之廟戲，因在右側鐘鼓樓間，有一信士正在禮拜大佛。廟宇正殿雖未繪出，但可能在戲臺正對面（？）。

　　另幅清代大畫家王翬（1632～1720 年）等所繪的《南巡圖》，描畫康熙二十八年（1689 年）玄燁第二次下江南時，沿途的風土人情。其中第九卷描畫紹興府柯橋鎮搭在大橋邊的一個戲臺，戲臺對面是座廟宇，臺上演著一齣名劇《關雲長獨赴單刀會》。此臺為搭建的「串臺」，雖然格局相當考究，但由其木板及臺面、柱間用栓繩及四角支點看來，想必演戲完畢，就會拆除。這種臺子也稱為「行臺」。我們能從這些畫冊中，看見當年的「草臺」（串臺、行臺）風貌【圖三八】，內心著實充滿喜悅之情（註二十一）。

　　中國廟宇戲臺的發展，自明代以來，格局已大致定型。舞臺正面立分心柱二至四根，前後臺以板壁或屏風區隔，臺面均呈長方型，臺基或高或低，基本形制變化不大，至多是在裝飾建築的華美程度上，有所軒輊。隨著戲劇深入民間，人們以看戲為生活的娛樂重心之後，每逢廟會，演劇的方式便也隨之多樣化；「對臺戲」便在此種情況下誕生。為了上演「對臺戲」，廟宇戲臺形制也就跟著產生了變化。

三、對臺戲與對臺

「對臺戲」是一種含有相互競技意味的演出。今山西省河津縣大禹廟有三座戲臺，清康熙年間建，河津教諭武介宗曾為東西對臺各撰楹聯：東臺是：「左右奏新聲，左嘯月，右吟風，聲達左右；東西傳雅韻，東陽春，西白雪，韻滿東西。」西臺是：「一傳楚舞，一唱吳歌，一一爭奇誰第一；雙奏鸞笙，雙吹鳳管，雙雙巧鬥自成雙。」兩聯充份描述當年的賽戲活動，對臺激烈競爭，令觀者目不暇給的緊張歡樂氣氛。

為了劇曲打「對臺」，廟宇也就配合形勢，興建不同形制的建築，其大致可分為下列四類：

（一）對面對臺

兩臺位於同一場地，臺口遙遙相望。如山西省夏縣裴介鎮的對臺，是有相當年代的戲臺。現兩臺東西對峙，相距二·八四公尺。西臺重建於明萬曆三十年（1206 年）與清乾隆四十年（1775年）；東臺重建於明崇禎十六年（1643 年），並於清道光二年（1822 年）重修。兩臺均面闊三間，進深二椽，一為捲棚頂，另一為硬山頂。就目前所知，這兩座對臺，在今山西臨汾一帶尚未有第二座相同建築。

（二）一字形並列對臺

此臺為單體橫向排列，分為「二並臺」與「三並臺」兩類。「二並臺」，如山西五臺金剛庫村奶奶廟戲臺，兩臺左右並列，相距十餘公尺，其建築山頂，面闊，進深等，顯得大小不同，為

難得見到的古戲臺典型【圖三九】。還有「三並臺」，如山西新絳喬溝頭村玉皇廟戲臺。廟宇座北朝南，現存大殿與戲臺。戲臺位於大殿南面，原為三臺一字形等距排列，間距約二十餘公尺，形制相同，均面闊三間，進深二間，歇山頂，三臺均為乾隆年間建造。這種一字形對臺，看場無隔牆，可由觀眾任選演出的對象。關於「三並臺」的形像，在天津南郊小站鎮中周公祠，便有一幅可供參考性的圖版【圖四十】，此三臺為殿堂性質，面闊三間，青瓦硬山頂，前接捲棚頂抱廈，青磚為牆，白石作階，建築莊重，祀神為主，也可作公演場地（註二十二）。

（三）連體對臺

　　戲臺同建在同一臺基上，用牆壁間隔分臺，也分二連臺與三連臺兩種：山西省芮城縣劉堡村有清咸豐三年（1853年）所建的二連重臺。該臺面闊六間，進深三間，硬山頂，檐枋上鏤刻八仙人物、花卉、動物等圖案。同縣東呂村有清建三連重臺，面闊九間，進深三間，硬山頂。臺中下開過道，也屬於「路臺」的形制。此臺形式請參考圖版二四。

（四）品字形對臺

　　山西省萬榮縣廟前村后土廟戲臺，係利用山門「路臺」與「一字形並臺」的合體效果。山門在前居中，二並臺臨後，分列左右，構成「品」形對臺。此並臺式請參考圖版二五。

　　對臺戲雖熱鬧，氣氛火熾，但二臺戲或三臺戲同時上演，也不免聲音噪雜，顧此失彼，令觀者無所適從，不能專心欣賞戲劇的表演了。

四、清代祠堂戲臺

　　「祠堂」是祭祀祖宗或地方上有功的公眾人物的廟堂。如唐杜甫《蜀相詩》：「丞相祠堂何處尋」，便是孔明的祀祠；杜甫在四川省成都市也有享祠。漢代士宦人家的祠堂，多建於墓所，如班固《漢書》卷六十八〈霍光傳〉：「其後（霍）光妻顯，改光時所造塋制，而侈大之，起三闕，築神道，盛飾祠堂。」漢桓寬《鹽鐵論》〈散不足篇〉，與王符《潛夫論》〈浮侈篇〉，都曾指責這些豪門於積土成山的墓塋旁，增建祠堂，掠奪行為的可恥。今山東省嘉祥縣武梁祠與歷城孝山堂郭巨祠，便是當年祠堂遺跡。從現代考古觀點來論，它保存歷史證據，但也給藝術史上留下珍貴的「漢畫像」石、磚。漢代以後，宗祠興建不受限制，在宋以來的文集，就讀到「家廟碑」這類文章。明清時期，興建家族祠堂的風氣極盛，在建祠之際，也隨著構築戲臺；因為祖先是人們的「家神」，稱為「天地君親師『神』位」，或者供奉往哲偶像，「祠堂」如「神廟」，所以祠堂戲臺也就等同「廟臺」了。

　　祠堂戲臺仍有不少遺跡保存至今，例如始建於南宋，重建於清咸豐元年（1851 年）的福建周寧縣埔沅鄉鄭氏宗祠戲臺。該臺臺高一‧七公尺、面寬六公尺、進深五公尺。臺右邊連接看樓，搭有一方寬三‧一公尺、進深四‧五五公尺的平臺，以供樂隊伴奏之用。臺前柱上有一副楹聯，書寫：「榮悴何常繪出黃梁一夢；勸懲不爽悟來金鑑千秋。」祠堂戲臺的觀眾井然有序：兒童觀眾席，位於戲臺天井平行的石廊之上的兩廂看樓；樓下廊上為婦女看戲處；年輕人則在天井中間看戲；而年長者則坐在高出天

井五十公分的正殿前部中央，位置最佳之處，鄭氏宗祠的規模很大，約可容納觀眾千餘人（註二十三）。可見祠堂中長幼尊卑的區別相當明顯。

今浙江省龍游、衢縣等地，猶保存近十個明代所建的祠堂。它們在構築上的共同特徵如：㈠形如大木櫃，中間都設有通道，留作迎神主或安放靈柩之用。㈡這些戲臺普遍構製粗獷，通體除石柱外，其餘均為為木質結構，表演區均無勾欄，戲臺也大多沒有精緻藻井。

各地祠堂都有濃厚的宗族觀，例如今紹興縣稽江鄉的洪溪祠堂，其戲臺楹聯：「思源直溯三巴遠，報本唯存一寸誠。」其演劇活動也多限於族內祭祀，慶祝豐收或懲誡等活動，而不同於一般廟宇戲臺，終年按各種習俗演出之慣例。從前許多偉大，自視「功業彪炳」，足以儀表後代者，便在故鄉興建宗祠，來光宗耀祖，也為了聯誼族親，戲臺為宗祠不可缺少之附屬建築，這種建築視財力而定，也並非全是粗糙的。在天津市南開區李純的李氏家祠與戲臺【圖四一】，算是十分精緻的建築。

祠堂雖以祭祀祖先為主，但請來的戲班，常在戲臺的扮戲房留下壁題，意外的留下當時戲班的活動記錄，對戲曲史的研究者而言，卻是十分珍貴。如乾隆三十一年（1766年）的湖南省芷江縣羅舊鄉之浮蓮塘唐氏祠堂，便是一座留有豐富戲曲史資料的祠堂戲臺。該建築佔地面積為五六○平方公尺，前為磚石牌樓、戲臺；中為空坪，兩側建看樓，後為祖先堂。戲臺為三面祠堂式戲臺，臺面離地一‧七公尺、寬五‧三公尺、進深五公尺。後有扮戲房，兩側有耳樓。可惜戲臺屋頂的翅角飛檐，下沿的鏤空戲文

木雕，以及它的蓮式栱頂，均毀於文化浩劫中。其餘部份尚保存完好，近年猶有演出活動。

　　早年，唐氏族人，每年冬至節期間，闔族人等例行都到祠堂祭祖。屆時殺豬宰羊，男丁聚集祠堂飲宴，並邀請戲班，搬演高腔戲文。由於此祠堂演唱活動頻繁，戲房及兩廂耳房的粉牆上，留有大量地辰河戲班演出時的藝人題字。其內容包含當時所上演的劇目、聲腔、戲班的組織形式、習俗，及管理等資料。例如，從題字中，我們得知當時戲班在同、光年間上演的劇目，多為高腔，劇目包含折子戲如「打店」、「醉酒」、「盜刀抬床」等；全本大戲「目蓮救母」、「紅梅閣」、「拜月亭」等劇。可知當時祠堂所上演的戲碼，完全以流行劇目聲腔為主，鮮與宗族神祇有關（註二十四）。

　　一般而言，祠堂戲臺的建築規模，多屬宏偉，如湖北省陽新縣的清同治年的余氏祠堂戲臺，劇場可容納千餘名觀眾；另一湖北省洪安縣光緒年間的吳氏宗祠戲樓，也可容納五、六百人觀劇。其建築皆造型精美，多用壁畫、木雕鏤刻圖案或戲劇人物以為裝飾，並設有觀眾席，已經接近現代化完整的劇場形式了（註二十五）。

五、清代會館戲臺

　　「會館」就是旅居異地同鄉人，歲時集會的館舍，其名稱如「全晉會館」或「萬壽宮」（江西人的會館）等。傳統會館的外觀，是一堵高牆，面向街衢，無窗檽，中大門，左右便門，高牆正中題會館名稱。會館一般所佔面積甚廣，圍牆高固，中庭寬闊，以正殿為主體配套的建築，如正殿與戲臺面對成一套，其他

房舍依然。正殿奉祀神祇，為該同鄉素所崇拜之精神領袖，如山西會館祀關聖帝君、四川會館「川主宮」祀李冰父子，為灌縣都江堰二郎廟主神。會館設立宗旨，為聯絡鄉誼，救助異地貧病死亡同鄉，經費由同鄉富有者捐輸，會產除集會會所館舍外，尚有公墓（稱義塚），厝所（暫時停柩之所待運返故鄉），及醫療、慈善事業，頗具中國倫理思想與仁愛精神。

　　中國的會館始於明朝中葉，隨著農業、手工業的發展，工商城鎮的興起，出現了許多靠販運貨物，南來北往的商人。其中尤以北方的山西、陝西商人，和長江皖南的徽幫商人勢力最大。山陝和徽商的足跡，北至東北、華北、西北，南到湘粵，西達川康黔滇。這些富商，基於上述宗旨，在各貿易據點籌建會館，從事公益私利。同時，也為解決旅居異鄉的孤寂感，在會館中加建戲臺，希藉戲曲聊慰情懷。並禮聘家鄉戲班來此獻演，對促進「花部」戲曲之興盛，也產生一定的影響力。

　　會館所興建的戲臺，無不壯觀宏偉。其結構精緻，色彩絢麗，誠為歷代廟宇戲臺之翹楚。就目前所留下的幾所會館戲臺觀之，其主要格局為：㈠戲臺部位於會館正門入口處，面朝大殿，為木構建築。㈡戲臺、大殿與兩側廂廊，共同構成四合院落。大院中庭及兩側廂廊，為觀眾看戲之所。特別是兩邊廊廡，均設席座。㈢戲臺多以「樓」命名。如「花戲樓」、「懸鑒樓」、「獻技樓」等，是為古代「樂樓」命名之遺風。㈣戲臺的裝飾，約分兩類：一是臺柱上常飾以對聯集句，所言不外為「高臺教化」、「恭敬桑梓」之類；二為戲臺的裝飾圖案，多為緣欄板雕刻之木刻、石雕、或樑枋的彩繪壁畫。這些裝飾圖案多為歷史故事，如蜀漢的三國故事、歷史人物郭子儀故事、以及反映忠孝節義的戲

曲故事如「水滸傳」、「王寶釧」等。由此可以瞭解清代會館戲臺，所演出的戲曲內容的梗概（註二十六）。

茲以現存大陸著名會館戲臺為例，說明其具體造型：

（一）蘇州全晉會館戲樓

該會館建於明末清初，現址為蘇州市的張家巷十四號，一九八六年改為「蘇州戲曲博物館」。該館中庭大院，呈長方形，高出地面的中央大廳，為會館議事宴客之處。戲臺分上下兩層，歇山筒瓦頂，穹窿藻井，上層戲臺高二‧七公尺、進深六‧四二公尺、寬六‧五五公尺。臺下為鼓吹房，專供喜慶宴會吹奏樂曲之用。戲臺可三面圍觀；露天戲坪長二六‧三二公尺、寬三二公尺，戲坪兩旁有耳樓，樓上座為女賓內眷包廂，後臺特別寬大，不僅可供演員裝扮，兩側還有宿舍，可容戲班人員住宿。中庭尚可容納觀眾三百人，戲臺與觀戲樓緊密結合，儼然一座包含多功能的劇場形式。【圖四二】（註二十七）

該會館改為蘇州戲曲博物館後，已開放供遊客參觀。我於一九九二年暑期，曾親赴該會館遊歷，對其精美建構、穹窿藻井構作榫合奇巧，與雕飾華美之戲臺門廳，贊嘆不已！也瞭解清代豪華精美的廟臺形制，非會館戲臺莫屬。

（二）河南社旗縣山陝會館戲樓

該會館興工於嘉慶元年（1728年），竣工於道光元年（1753年），工程耗時二十五載，規模浩大，可見一斑。會館戲臺稱「懸鑑樓」，又名「八卦樓」，為清代戲臺最大、最完整的一座。

　　戲臺高三〇公尺、分上中下三層、寬一七公尺、進深二〇公
尺。最下層為舞臺，翬飛斗栱，層層疊立，顯得宏偉而玲瓏。樓
面多為戲曲人物場面，可為當時常演劇目做一具體表現。戲樓兩
側石植，刻有兩幅楹聯：「還將舊事從新演；聊借俳人做古
人。」另一幅為：「幻即是真，事態人情描寫得淋漓盡緻；今亦
猶昔，新聞舊事扮演來毫髮無差。」舞臺頂有雙層四座大出檐，
反翹屋角的單檐歇山式屋頂。兩側的鐘鼓樓，上層分設鐘鼓，下
層為出入通道。中間廣場可容納千人觀劇，兩側廂樓以木柱隔成
五十間廂房，設有五百席位。

　　此臺曾上演過山西梆子、同州梆子、京梆等不同聲腔劇種。
對當時旅居客鄉的山陝商人而言，重聆鄉音，當為最大的精神慰
藉。如今該會館已改建為社旗縣博物館，收藏與展覽當地的出土
文物。社旗縣為河南南部重鎮，北走汴洛，南船北馬，總集百
貨。尤其秦晉茶商鹽賈經濟實力雄厚，方能興建如此宏偉的會館
與戲臺（註二十八）【圖四三】。

（三）天津廣東會館戲樓

　　該會館興建於光緒三十三年（1907 年），其戲臺堪稱會館戲
臺中最進步的一座。整棟會館皆採磨磚對縫的磚木結構，按傳統
四合院落平面布局，具有廣東潮州地區的建築風格。通過正堂東
西兩側的穿廊過道及小天井，就是戲臺。它的面積很大，佔全館
面積三分之二，已成為會館建築中的主體【圖四四】。

　　戲樓座南向北，臺面伸出。臺下可容納四、五百人觀劇。戲
樓的北面和兩廊樓上，還設有十五個包廂，也能接待貴賓二、三
百人。觀眾席與戲臺、後臺，完全在建築物中，與商業劇場的設

計相吻合。而最令人驚異的是，在整個戲臺臺面上，沒有一根柱子支撐，觀眾的視線不受任何阻擋，這就是這個舞臺不同於中國其他舊式戲臺的獨到之處。舞臺進深一〇公尺、臺寬一一公尺，戲臺正中懸一橫匾，上書「薰風南來」四字。後臺樓上是化裝室，樓上存放砌末道具和供演員候場之所。戲樓的樑架跨度大，雕刻精美。戲臺正中的穹窿，用數以千計變形斗栱堆砌，接榫凹凸不平，似螺旋花紋，向上堆疊組合。整體設計，上栱頂下藻井，好似一個倒扣的六尺直徑的巨碗。該藻井上繪金綠彩漆，光輝奪目。它不僅造型精絕，而且設計科學，利用力學原理，將一根腰樑，自懸頂底部橫穿，吊在戲臺上方。它能夠將戲臺以內的聲音，吸收到穹頂中，起攏音作用，再將清晰的迴響，傳送到戲樓各角落，可以不用擴音器，便增強了演唱效果，解決了千年來廟宇戲臺的音效問題。舞臺前的橫眉，雕有獅子滾繡球，及雲紋飄帶等浮雕圖案。戲臺天幕及戲臺周邊下圍，皆飾山水人物圖案。整座舞臺造型精美，組合巧妙，用料節省，實為一般傳統戲臺所罕見。也因如此，當此臺於一九〇七年竣工之時，便能邀請到京劇名家梅蘭芳、楊小樓等來此演出，也傳為一時盛事（註二十九）。

　　我原籍河北靜海縣梁王莊人，距天津二十公里，現為天津市郊區。此次在北京作戲臺研究時，藉便回到故鄉探親掃墓，家中父老熱情接待，陪同參觀天津古代戲臺建築，使我又一次擴展眼界，衷心十分感激。

　　雖然，會館多以廟宇形式出現，會館戲臺與廟宇戲臺在外觀上，也頗為類似，但二者之間，仍有本質上的差異。早期的山陝會館，多以關帝廟的形式出現，這就影響了會館戲臺在某種構思

上，繼承了金元以降北方廟臺的建築形式，和戲曲演出有著酬神兼娛人的雙重特性。但山陝會館崇祀關公，原因是關公被視為神勇、忠義等美德的化身。被山西商人認為方域的守護神。當乾隆時期以地域為凝聚力的同鄉會館而言，關公自然成為他們崇拜的偶像。於是，山陝商人們足跡所到之處，皆以關帝廟的形式，大規模地興建會館與戲臺，這也是山陝會館戲臺一枝獨秀的重要因素【圖四五】。

　　但是，會館興建的目的，是形而下的，而非全然神化，安排演出也不受迎神賽會和節令祭祀日期的限制，而以商人的地域觀念和欣賞習慣作主導，決定戲班、劇種、聲腔、演員和劇目。加上富商們雄厚的經濟條件，十分吸引優秀的戲班及演員，於是在乾隆時期，曾大量出現了高水準的職業劇團，僅西安一地，便有著名班社三十六個，且文武崑亂皆能。這些劇團長期流動於各地的會館演出，不僅可以彼此切磋劇藝，亦可增強競爭刺激劇藝精進，對清代戲曲的蓬勃發展，有著決定性的影響。

　　由於會館戲臺的演出，以娛人為主，以致清末時期，戲臺已不再與神殿修在一起而單獨修建於室內，如天津市「廣東會館」，與清代盛興之商業劇場、茶園、戲館所差無幾了。

結　　語

　　我負笈紐約，研習西方戲劇史與戲劇理論，領略到西方戲劇理論之充實，與科類之完整；其中令我感興趣之一的，是西方劇場建築中所採取之深入分析的方法，包括：劇場建築結構、時代風格、觀演關係，以及不同時代劇場之建築在政治、社會與文化

上的意義。以圖文互見的撰述，將劇場發展明晰的重現，而十分有利於研究者，自不同角度的研習。西方劇場在不同時代、不同流派理論下，展現不同的面貌，如希臘時代的露天劇場、羅馬時代的半圓型劇場、乃至於十八世紀以後，迄今現代各種開放式、半開放式、綜合式之實驗劇場，其品類紛繁，堪稱多元發展。由於劇場形式與劇場演出內容息息相關，劇場的多元化，正顯示演出內容的豐富，劇場形式方能推陳出新。

　　西方劇場影響力於世界各國最深遠者，莫過於「鏡框式」舞臺，它主導了現代舞臺形式的主要格局。民國初年，上海開風氣之先，將其引進中國之後，便逐漸取代傳統劇場建築形式。如今，中國傳統劇場建築幾乎消聲匿跡，這固然是時代潮流所趨，但當我們懾服於西方劇場多元發展之際，回頭再度探索傳統中國劇場，發現中國劇場的建築，歷宋、金、元、明、清各代，亦不乏出色建構，且迭經各種改革之艱辛歷程，唯向來少見系統論述，以致忽略其存在價值。

　　所幸近年來，研究中國戲曲的學者專家們，已注意到中國劇場在戲劇史中所應有的地位。對於以往僅以劇作家、劇作為主的戲曲文學史、按譜諧聲的戲曲音律史，有所覺醒，領悟劇場搬演史才是真正的戲曲生命。這個態度的轉變，遂使研究傳統劇場的風氣逐漸熱絡起來，如：各種研究中國劇場之論著數量倍增、大陸各地古代戲曲文物，如古塚、戲臺、壁畫、劇俑、雕磚等陸續出土之發掘、發現報導、以及皇皇巨作《中國戲曲志》，積極整理各省地方戲曲文獻，均對中國劇場之研究，產生無與倫比的助益。預料不久的將來，中國劇場的研究成果，勢必相當可觀。

　　我僅為中國戲曲史研究工作的小卒，然基於長久以來，對中國戲曲所累積的興趣與使命感，雖然遭遇到工作上各種的衝擊，還是興趣蓬勃，勇往直前。現在，我立足於前人的研究基礎上，銳意收集資料，參酌西方劇場的研究方法，並親赴中國大陸，請教多位戲曲研究前輩先生的精闢觀念，反哺出這篇蕪文。它無論在圖版選擇、資料駕馭及文辭鎔鑄，都竭盡心力。但它也是我研究戲劇史的一個起跑點，尚待學者專家多加評騭。

【註釋與重要參考書目】

一、密縣打虎亭漢代畫像石墓和壁畫墓　安金槐、王與剛　1972 年《文物》　十期　49〜55 頁

二、敦煌壁畫中各種舞蹈（上）──唐代樂舞研究之七　劉慧芬　民國七十八年二月　《故宮文物》　六卷十一期　120〜129 頁

三、山西中南部的宋元舞臺　丁明夷　1972 年　《文物》　四期　47〜54 頁

　　本文為節省篇幅，凡資料採自同一論著者，僅著錄一次，如：本稿有關「露臺」、「舞廳」、「舞亭」、「舞樓」拓片等，多採自此文，以下凡同此情形者不反覆作附註。

四、侯馬金代董氏墓介紹　山西文管會侯馬工作站　1951 年　《考古》　六期　50〜55 頁

五、澤州三座宋金戲臺的調查　寒聲　常之坦　栗守田　原雙喜　1986 年　《中華戲曲》　四期　106〜111 頁

六、關於古代戲臺考查和研究中的幾個問題　楊太康　**車文明**　1986 年《中華戲曲》　四期　148〜165 頁

七、山西新絳南范莊吳嶺莊金元墓發掘簡報　山西省考古研究所　198

　　年　《文物》　一期　64～72頁

八、河南焦作金墓發掘報告　河南省博物館　1978年　《文物》　八期
　　1～17頁

九、從發現的一些文物看金元雜劇在平陽地區的發展　劉念茲　1973年
　　《文物》　三期　58～64頁

十、宋金戲曲文物與民俗　廖奔　1989年　北京文化藝術出版社　〈戲
　　臺〉　111～125頁

十一、本表採自註十；該表出自黃維若〈宋元明三代中國北方農村廟宇
　　　舞臺的沿革〉一文，見於1987年　《戲曲研究》　三期　36頁
　　　本稿所敘述宋元明清各時期戲臺，並非拘於一家之說，爲求內容
　　　更詳實，圖版更精美，參酌同類論著多種而成，無法一一重覆作
　　　註。茲將常用重要參考篇目列後：
　　　㈠中國戲曲志〈山西卷〉　中國戲曲志編輯部　1990年　北京文
　　　　化藝術出版社　「演出場所」　537～562頁
　　　㈡中國戲曲舞臺藝術在十三世紀初葉已經形成　劉念茲　1975年
　　　　《考古》　十期　60～65頁
　　　㈢記幾個古代鄉村戲臺　墨遺萍　1957年　《戲劇論叢》　二輯
　　　　203～206頁
　　　㈣平陽地區元代戲臺　紫澤俊　1981年　《戲曲研究》　十一輯
　　　　223～239頁
　　　㈤中國劇場史　周貽白　1953年　北京　中國戲劇出版社本
　　　　〈劇場的形式〉　1～30頁

十二、廣勝寺水神壁畫初探　紫澤俊　朱希元　1981年　《文物》　五
　　　期　86～91頁

十三、關於宋德方和潘德冲墓的幾個問題　徐苹芳　1960年　《考古》

八期　44 頁

十四、山西稷山金墓發掘報告　山西省考古研究所　1983 年　《文物》
　　　一期　45～63 頁

十五、客座贅語　明顧起元　卷十〈國初榜文〉　金陵叢刊本

十六、元明清三代中國北方農村廟宇舞臺的沿革　黃維若　續二、完
　　　1987 年　《戲曲研究》　四期、五期　32、46～47 頁

十七、中國古代建築修繕技術　杜仙洲　民國七十三年　臺北　丹青圖
　　　書公司　155 頁

十八、河東地區古代路臺與對臺　張國維　河東戲曲文物研究　傅仁傑
　　　行樂賢主編　中國戲劇出版社　1992 年　55～63 頁

十九、中國近世戲曲史　青木正兒　民國二十七年　長沙商務印書館
　　　二版〈崑曲餘勢時代之戲曲〉　376～436 頁

二○、浙江演出場所的類型和嬗變述略　謝湧濤　1993 年　《中華戲
　　　曲》　十四輯　149～165 頁

二一、中國大百科全書〈戲曲・曲藝〉　大百科全書編委會　1983 年
　　　上海新華書店　「戲曲劇場」　452～484 頁

二二、天津古代建築　謝國祥等　1989 年　天津　天津科學出版社　本
　　　文祠堂會館戲臺均參考此著

二三、中國的古戲臺（一～七）　舉九　民國八十三年六月十五～二十
　　　一日　世界日報（在美國發行）　筆者是年夏在美「遊歷」讀到
　　　此文

二四、浮蓮塘唐氏祠堂古戲臺　李懷蓀　1985 年　《戲曲研究》　十八
　　　輯　220～227 頁

二五、中國戲曲志〈湖北卷〉　中國戲曲志編輯部　1993 年　北京　文
　　　化藝術出版社本　「演出場所」　451～469 頁

二六、乾隆時期山陝會館戲臺　王強　1989 年　《戲曲研究》　三十一
　　　輯　258～285 頁

二七、清代寓蘇晉商及所建古戲臺考　程宗駿　1993 年　《中華戲曲》
　　　十四輯　166～175 頁

二八、㈠河南省清代最大戲樓　馬鳴昆　1984 年　戲曲研究月刊五期
　　　　97 頁

　　　㈡中國戲曲志〈河南卷〉　中國戲曲志編輯部　1992 年　北京
　　　　文化藝術出版社　「演出場所」　510 頁

二九、㈠天津廣東會館裡的戲樓　黃殿祺　1981 年　《戲曲研究》　十
　　　　五輯　134～139 頁

　　　㈡中國戲曲志天津資料彙編　戲曲志編輯部　1984 年　「劇場」
　　　　113 頁

補　記

我的業師曾永義教授，在〈序言〉中對我鼓勵有加，又指示我
應該參考廖奔與車文明的兩種書。我結撰〈廟臺研究〉此文
時，他們的大作還未出版（如廖奔《中國古代劇場史》1997.5
月）這兩種書我已收藏閱讀過，祇因本書是彙刊性質，未便將
後新出版書補進去，特此說明。

圖一　西安市慈恩寺與大雁塔（本文作者）

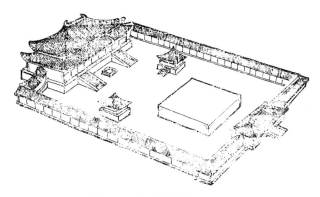

圖二　河南登封縣嵩山中嶽廟露臺

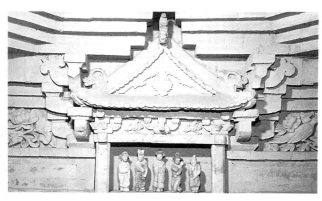

圖三　山西侯馬市金代董玘
堅墓戲臺模型磚雕

圖四　山西陽城縣屯城村
東嶽廟金代戲臺

圖五　山西晉城縣治底村
東嶽天齊廟金代戲臺

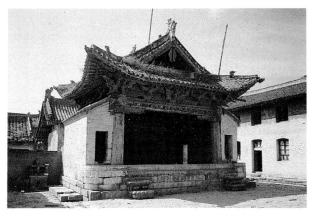

圖六　山西沁水縣郭壁村
崔府君廟元代戲臺

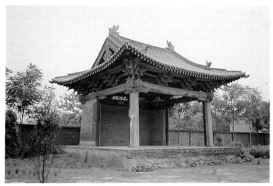

圖八　山西臨汾市魏村
牛王廟元代戲臺

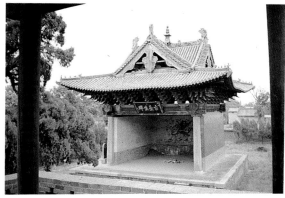

圖十　山西臨汾市東羊村
東嶽廟元代戲臺

圖七　山西萬榮縣孤山風伯
雨師廟樂人張德好作
場石柱刻文拓片

圖九　山西臨汾市魏村牛王廟戲臺
東石柱刻文「蒙大元國至元
二十年歲次癸未季春豎」

圖十一　山西臨汾市東羊村
東嶽廟戲臺神樓

圖十二　山西永濟縣董村
三郎廟元代戲臺

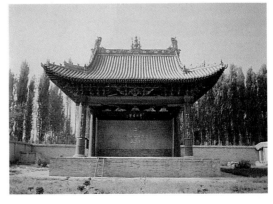

圖十三　山西翼城縣武池村
喬澤廟元代戲臺

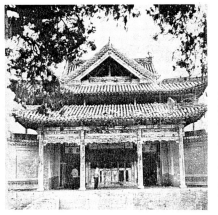

圖十四　山西石樓縣張家河殿
山村聖母廟元代戲臺

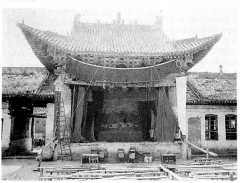

圖十五　山西翼城縣曹公村
四聖宮元代戲臺

圖十六　山西運城市三路里村
三官廟元代戲臺

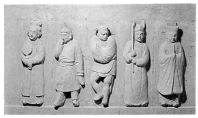

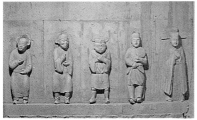

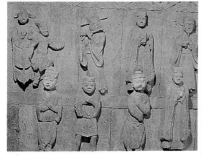

圖二十　山西稷山縣化峪鎮馬村
　　　金墓雜劇雕磚三種：
　　　　㈠化峪 M2 雜劇演出圖
　　　　㈡化峪 M3 雜劇演出圖
　　　　㈢馬村 M4 雜劇演出圖

圖十七　山西洪洞縣廣勝寺
　　　明應王殿壁畫大行
　　　散樂忠都秀作場

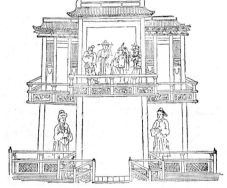

圖十九　山西芮城縣永樂宮潘德沖石槨線刻畫像與演戲樓畫像摹本

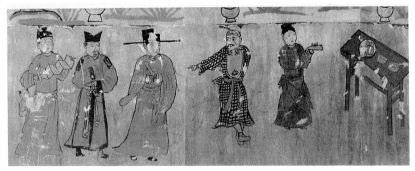

圖十八　山西運城市西里莊元墓東壁雜劇壁畫

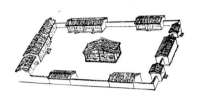

圖二一　抱廈式戲臺平面圖
　　　　（山西太谷縣孔宅
　　　　堂會戲臺）

圖二三　鴛鴦式戲臺透視圖
　　　　（山西繁峙縣東莊
　　　　三聖寺戲臺）

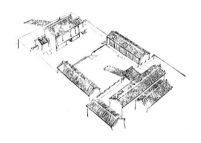

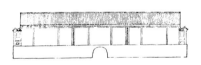

圖二二　過道式戲臺透視圖
　　　　（山西河津縣眞武
　　　　廟戲臺）

圖二四　三連式戲臺透視圖
　　　　（山西運城市池神
　　　　廟戲臺）

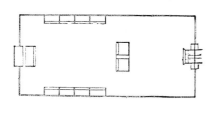

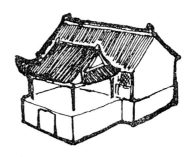

圖二五　「品」字式戲臺平面圖　　圖三十　雙幢串連式戲臺透視圖
　　　　　（山西萬榮縣廟前村
　　　　　　后土廟戲臺）

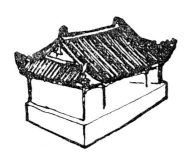

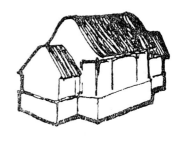

圖二六　單幢式戲臺透視立體圖　　圖三二　三幢並聯式戲臺透視圖

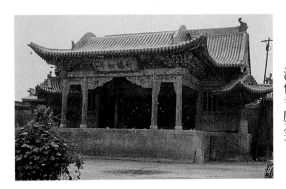

圖二七　明代改革性戲臺──
臺口正中凸出採光
（山西太谷縣陽邑
淨信寺戲臺）

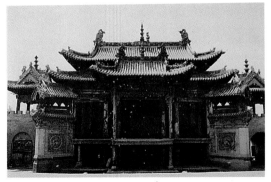

圖二八　明代改革性戲臺──
八字形影壁攏音
（山西介休縣城內
后土廟戲臺）

圖二九　明代改革性戲臺──埋
置音缸及青石鏤空音
穴擴聲（山西翼城縣
樊店村關帝廟戲臺）

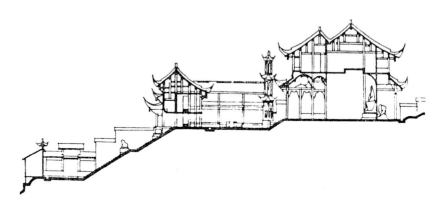

圖三三　四川灌縣都江堰二王廟戲臺及正殿剖面圖

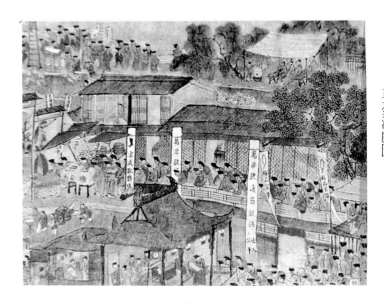

圖三二　明人繪《南中繁會景物圖卷》
草臺演戲圖

圖三四　山西運城市解州
　　　　關帝廟路臺

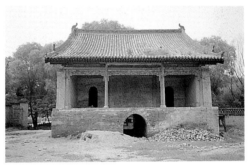

圖三五 2　山西洪洞縣廣勝下寺
　　　　　水神廟旁路臺

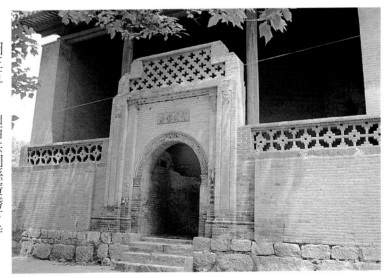

圖三五 1　山西洪洞縣廣勝下寺水神廟旁路臺正門

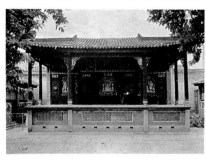

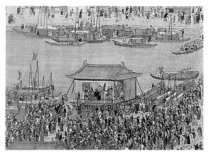

圖三六　廣東佛山縣祖廟
　　　　萬福臺

圖三八　清王翬繪〈南巡圖〉
　　　　演戲圖

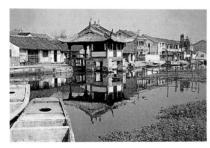

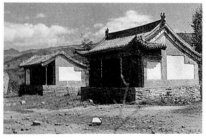

圖三七　浙江紹興市馬山區
　　　　安城村河臺

圖三九　山西五台金剛庫村
　　　　奶奶廟戲臺（二並臺）

圖四十　天津市小站周公祠
三殿全景

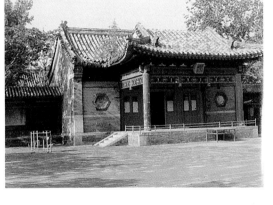

圖四一　天津市李氏家祠戲臺

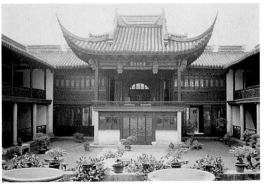

圖四二　蘇州市全晉會館戲樓
（蘇州戲曲博物館）

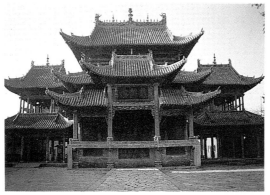

圖四三　河南社旗縣山陝會館
懸鑑樓（社旗縣博物館）

圖四四　天津市廣東會館
戲樓內景

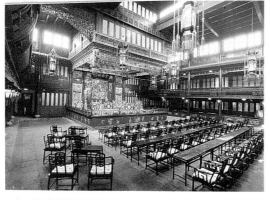

圖四五　河南開封市
山陝甘會館戲樓

二、中國戲曲舞臺造景藝術與三度空間研究

導　　言

　　中國傳統戲曲在現代社會中,逐漸失去觀眾的青睞。原因很多,其中最重要的一項,在於現代觀眾似乎不太容易進入它那「寫意式」的表演世界當中。而傳統戲曲「過份的」簡約自由的時空與陳設,也讓現代觀眾無法清晰認知情節發生的地點,與時空的轉變。於是,所謂的「隔閡」於焉而生;所謂的「戲曲改革者」,也儘量把寫意造景方式「革除」,改以西式寫實布景,藉著華麗的場景,拉回觀眾那「關愛的眼神」。

　　然而,藝術是文化的累積,真正的藝術尤其如此。傳統造景藝術,累積了無數前輩的智慧與豐富的經驗,如因它已不成為現代戲曲劇場之「必需品」,而將其棄置不顧,勢必造成文化資產的流失。基於整理故舊資源,闡述新意運用,本文乃著眼於戲曲舞臺造景手法與發展趨勢之研究,企圖以較為宏觀的態度做通盤之審視。

壹、傳統戲曲舞臺造景方法

一、景與布景

戲劇演出，須將舞臺空間由演出場所，「轉換」為具體情節，供劇中人物活動的特定環境。這個特定地環境，就是「景」。西方的舞臺劇，運用各種藝術造形方法——布景、燈光、道具等，表現劇中的特定環境，試圖營造「身臨其境」的真實感。而中國戲曲舞臺，卻不依賴舞臺美術家的造形手段，僅憑藉演員的表演並配合簡單的道具（砌末），以達到空間轉換的目的。因此，舞臺劇的景稱為「布景」；戲曲舞臺的景稱為「場景」。二者的本質差異在於：前者為實景，演員在「布景」中產生表演；後者為虛景，演員在「表演」中產生場景。

實景的呈演方式，源於西方「模仿」藝術理論，強調真實的呈現人生。虛景的戲曲表演，則取決於中國虛實相生，以虛代實的寫意表演方法。此一基本觀念的不同，導致中西舞臺景物造形風格上的差異。

為符合戲曲表演虛實相生的基本定律，中國舞臺乃創造了一套完整的虛擬式造景方式，達成戲曲藝術表現手法上的統一，也具體展現中西舞臺「布景」與「景」的迴異風格。

二、舞臺造景的三度空間

戲曲舞臺造景方法，以演員為中心，輔之以中性化的背景——門簾臺帳、一桌二椅，及寫意誇張化的道具——砌末，以暗示場景的存在或三度空間改變形成。

（一）表演生景

表演生景，完全依賴演員的唱、念、與身段來刻劃景物。唱與念所憑藉者為語言；身段則轉化為曼妙舞姿，二者時常交融為一體，描景造物。

語言是人類思想的表達工具，它有豐富的述事、狀物、表情、達意的功能，對戲曲的時空描繪，十分簡潔明確。例如：「來此已是駙馬府」、「前面就是祝家莊啦」，都是用一句簡單的語言，就把時空的特徵明確點出。除了地點的指陳，戲曲語言——唱詞，更能描繪景緻，緊密結合劇中人物情感。例如：《林沖夜奔》唱詞【沽美酒帶太平令】：

> 懷揣著雪刃刀，
> 懷揣著雪刃刀，
> 行一步哭嚎啕，
> 急走羊腸去路遙，
> 老天！怎能夠明星下照！
> 昏慘慘，雲迷霧罩，
> 疏喇喇，風吹葉落；
> 聽山林，聲聲虎嘯，
> 繞溪澗，哀哀猿叫。
> 俺呵！嚇得俺魂飄膽消，
> 心驚路遙，
> 啊哈，百忙裡，走不出山前古道。
> 【收江南】呀！又只見烏鴉陣陣起松梢，
> 數聲殘角斷漁樵，
> 忙投村店伴寂寥。

　　想親惟夢杳，想親惟夢杳！

　　抵多少空隨風雨度良宵？（註一）

　　以上這段唱詞，不但描寫客觀景物形像，還表現人物主觀抒情，可謂情景交融，完成主觀心理時空與客觀物質時空的統一。如將其以實景呈現，即須陳設景片、音效與燈光等綜合科技，十分複雜；而戲曲舞臺僅是一方明亮臺子，如果唱詞得體，就可解決景物呈現的大問題了。

　　不過，戲曲舞臺也不能完全依賴文字敘述，它必須顧及視覺效果。於是演員的肢體動作，就成為刻劃景觀的第二要素。由於戲曲裡大部分的動作，是現實生活動作的舞蹈化，將其美化為程式動作，不但展現動態的人，也展現靜態的景物。例如崑曲《雙下山》的小和尚，運用身段舞姿配合念白，表現山門外的大自然美景：

　　　　對──退右腳，右手外折袖（是指「對」字唱時的表演動
　　　　　　作）。

　　　　對──左手外折袖。

　　　　黃鸝弄巧，──雙手作鳥翅，踮腳學鳥飛。

　　　　雙雙──左腳踏前，右手伸出食、中兩指，自高而下，趁
　　　　　　勢蹲下身子，左手折袖，放在左耳前。

　　　　紫燕──一個鷂子翻身，兩手分張左右，上身前俯。

　　　　啣泥。──雙手各以中、食兩指朝嘴上一搭，左腳翹在身
　　　　　　後，要平，腳底朝天。右腳獨立，磨轉、雙手
　　　　　　左右搖擺，小圓場。

　　　　穿花──右手穿袖，圓場。

蝴蝶——左手穿袖，蹲身。

去還歸，——左轉身，正雲手，右手穿袖，蹲身。

每日裡——雙手平撫，歸中。

蜂抱花心釀蜜。——雙手內折袖，用「扳不倒」身段，原
　　　　　　地小圓場。（註二）

　　這節繁重的身段，以精確的肢體動作，描繪出春天的自然美
景，也統合於中國戲曲虛擬的美學原則之下。

　　總結從表演中創造景觀的手法，可歸納為三項特質：㈠演員
將景物虛掉，但又透過動作將景物間接表現出來，如上、下樓，
進、出門等皆是，稱之為「動作暗示法」。㈡動作經過了節奏化
和技巧化，成為具有觀賞價值的優美身段，豐富戲曲表演藝術的
層次。㈢以動作暗示景物，其目的不在景物的本身，而在刻劃人
物，情景交融，一如上述《林沖夜奔・沽美酒》曲詞動作所呈現
之境界。因此，表演造景，不僅是極富特色的表演技術，也是戲
劇舞臺以人本哲學的造景藝術。

（二）中性化的背景

　　戲曲舞臺上的門簾臺帳，本身很難說它是景物造形，因為它
既不描繪，也不暗示劇情地點，但是它又同「表演生景」的作法
相通。它是舞臺的不確定空間的體現者。它不同於寫實布景的特
質在於它僅向觀眾提示一種觀照方式：不把舞臺當作某種具體的
劇情地點，而把它當作可以容納、表現一切劇情地點的自由虛擬
空間。但在觀眾的視覺中，它仍是一個無法躲開視線的實物。所
以，如何處理好它與劇中人物（演員）之間的關係，便是戲曲舞
臺製造「背景」的一項重要課題。

　　以「門簾臺帳」的功能而言，它是一種靜止的裝置。在組織動作空間方面，它規定了演員的上、下場；是一切角色的出入口；是審美空間（前臺）與非審美空間（後臺）的分界線；也是劇中時間和空間連續、切斷及跳脫的標誌。演員走出上場門之後，只要不進下場門，戲劇空間就相對穩定或保持連續。「門簾臺帳」所製造的靜態時空幻像，配合「一桌二椅」等動態裝置，可使場景空間變化無限。

　　「一桌二椅」屬於動態裝置，它的數量可多可少，組織可分可合，猶如一副「七巧板」式的大道具，表現方法靈活而豐富。它們僅在場景需要時，才被放置在表演區，不需要時，立即撤下。執行這個任務的舞臺工作者稱「撿場」。

　　演出中，桌椅用途廣泛，富於變化。它們大多代表桌椅自身之功能，但也常替代山、石、樓、牆、橋、床等一切具有高低感的物質。

　　桌椅的組織變化，有兩個積極作用：一是解決演員和觀眾之間的關係。例如，一般桌椅多擺置在上舞臺中心區，它圍繞舞臺中軸線，作對稱與平衡的處理，使多數觀眾能夠完整的看到所呈現的舞臺場面。二能解決劇中人物之間的關係。桌椅的各種擺列方式，所規定的演員位置，和桌椅之間的大致距離，也是表現特定情境中，人物關係的藝術手法。例如：「小座」（一椅置於一桌正中位置之前），長者一定居中正座，晚輩則坐於或侍立兩旁。又如：《三擊掌》中王允與王寶釧父女，因婚事發生爭執，在爭執前，他們桌椅的排列方式為「小坐單跨椅」（即在中間椅之旁，再斜置一椅），表示父女關係尚處於和平狀態；及至二人

發生口角，互不相讓時，寶釧原坐之「跨椅」朝右方下舞臺區位
移動，而成「鬥椅」。這兩個不同的桌椅變化，也暗示了角色之
間心理的距離與空間變化。戲曲舞臺上，所有的桌椅組合與排
列，均須符合此一基本藝術原則。

「一桌二椅」所以能自由組合，並成為基本舞臺裝置，關鍵
就在於它的「中性化」。它用裝飾性的桌圍椅帔，除美化外也將
其與一般用傢具有別，擴大功能，超越了桌椅本身，成為「中
性」的舞臺造景工具。此外，桌圍椅帔的色彩也具有暗示地點，
及渲染氣氛的功能。例如：黃緞繡龍的桌圍椅帔加香爐，表示宮
殿；紅色桌圍椅帔加印盒、文房四寶，表示公堂；如將切末換成
令箭，又可表示元帥營帳。也因如此，純「中性」的桌椅臺簾，
並不能完成舞臺造景的工作，它還須形像的補充。這個形像就是
「砌末」。它的加入，才使得戲曲舞臺造景得以完全。

（三）裝點空間的砌末

「砌末」，是指戲曲舞臺上大小道具的統稱。由於它的特殊
性質，它不以「道具」稱之。它既可幫助演員刻劃人物形像，又
可使演員憑藉它做出優美的身段和舞姿。但它最終的任務，在於
解決戲曲舞臺上多重空間的靈活性，與舞臺裝置的假設性的問
題。運用砌末，可以點染環境，卻又不必把舞臺空間固定，從而
適應戲曲處理空間高度靈活自由的特點。

砌末，無論它是實物、替代品或像徵性的物品，都不模仿生
活中的真實原形，而採抽象、誇張的手法，完成造形。它根據演
出的實際需要，以不同程度、不同方式將其進行藝術加工，成為
裝飾性的藝術品，參與戲曲藝術的創造。例如：舞臺上用的印

盒、公文、書信、牙笏、筆墨等，都要比生活中的原件放大許多；而像柴擔、水桶、菜籃、行李、書箱等，卻又比原件的尺寸縮小許多。這放大或縮小的原則，一來令觀眾能看清楚物件的形貌；二則是經過藝術加工後的砌末，有助於演員的舞蹈表演。例如：風是流動的氣體，但砌末將它變為有形的「風旗」；水是流動的液體，砌末又將其變為固定的「水旗」；雲是空中疑結成片的水蒸氣，砌末也將它處理為「雲片」。這些經過藝術加工後的砌末，與演員的表演、裝扮相結合，製造出一個完整統一的形像。

基於上述原因，砌末乃形成它的基本特色。

一、避免重複：凡是表演中能夠充份表現者，造型藝術便無須重複表現。重複是多餘的，會使景物與表演互相矛盾。例如：演員可用身段表演輕騎馳騁，便不須真馬、真驟上臺；演員可用肢體模擬開門關窗，便不須建造逼真的門窗。騎馬取消了馬，保留馬鞭，是為了增加演員騎馬動作的肢體語言；乘船放棄了船，留下船槳，為幫助演員展現乘船的虛擬身段；開關門窗，移去了真實門窗，可以展現演員優美的姿態。而這些表現手法，都能促進觀眾的聯想、豐富他們的審美情趣，所以，避免重複，就是避免一切任何有害表演的笨拙技倆，展現舞臺高度藝術。

二、不必寫實：砌末不必為真，但演員須以逼真的神態，刻劃持用砌末的劇中人的精神狀態。例如：蠟燭是木頭做的，它當然不能點亮。但劇中人無論持燭或掩燈，都用手或袖掩住燭光，表示怕風滅燭或避開耀眼燭光。這正是演員以真實態度對待虛假

的砌末，而令不能發光的木頭，在觀眾的想像中發出亮光。

三、力求美觀：砌末不求真，但求美。多數砌末都講究裝飾，例如：馬鞭用五彩絲穗、船槳用彩繪、車騎大帳用刺繡，力求美觀，符合戲曲唯美的藝術原則。

四、等同舞具：利用砌末可以強化演員身段、渲染角色情緒、誇張人物造型和幫助戲情的傳達。例如：水旗虛擬水的形像，與演員表現波濤洶湧的動作相結合，水旗就成為具有生命力的工具。戲曲《白蛇傳》中，讓飾演蝦兵蟹將的水妖們，手持水旗揮舞，不但組成許多變化詭異的圖案，更將澎湃洶湧的江水，展現的淋漓盡緻。戲中的砌末，小至於扇子、手帕、牙笏、杯盤碗盞，大至於桌子椅子等，只要劇情需要，皆可由造景的器物轉為舞蹈的舞具，充份展現砌末為舞具之特質。

五、簡化代用：所謂「簡化」，就是儘可能將物體以平面取代立體。如：城牆是立體建築物，舞臺上卻僅用一方七、八尺見方的藍布，上繪城門磚牆代表。應用時用兩名「撿場人」以竹竿輕輕撐起，就表示城牆場景的存在。另如：車輛用兩面繪有車輪的車旗表示；轎子用紅色帳幔表示，都是將原來須大體積的物體，簡化為單片平面的示意圖片，其意就在挪出空間，方便表演。至於「代用」，則是以少勝多，以一當十。如前述之桌椅，幾乎可以代表大半的景物造形，可謂用途廣泛經濟簡約。

戲曲舞臺的造景任務，除由演員擔任大半之外，其餘均由「撿場」人員搬運擺置「砌末」，共同完成。以下即分項專門探

討砌末種類與撿場職責與技巧。

貳、戲曲舞臺造景物質元素

一、砌末的發展

砌末名稱的來源，至今難有定論。齊如山大師《國劇藝術彙考・砌末》條云：

> 砌末二字，在明朝就有人考究，但俱不知其來源，我也尋找了多年也總未找到究竟。在民國十幾年間，有一位德國朋友告訴我，此係由印度文翻譯過來的，中國文字裡頭，常有這種情形，例如茉莉花之茉莉二字等等，都是如此云云。……此二字的寫法，各書多有不同，有寫砌抹的，有寫沏抹的，沒有一定的寫法，由此便可推測，他是譯音。自元朝到現在，無論雜劇、傳奇、梆子、皮簧等等，都是用此二字。（註三）

雖然來源不可考，在元、明時期，砌末之詞已廣泛使用。明賈仲名《對玉梳》雜劇楔子：「旦取砌末科」，指全副頭面釧鐲及玉梳；李好古《張生煮海》雜劇第二折：「仙姑取砌末科」，指銀鍋、金錢、鐵杓等物；無名氏《誶范叔》第一折：「卒子做托砌末上科」，指禮物黃金千兩等，皆顯示砌末一詞使用的歷史與普遍性。

金、元時期，已將砌末分為實物與仿製品兩類。實物如巾帕、扇子、鳥籠、搭袋、條幅、竹竿子等；笏板、水火棍、旗牌等，多為仿製品。隨著戲劇的發展，戲中所應用的砌末也愈來愈多，形制也愈講求美觀，而放棄寫實。例如：初期武戲中所使用

的刀槍，多為武術練工之器械，隨著武打套術的舞蹈化，乃逐漸
走向以假代真的道路。其質量、尺寸等，都以表演時得心應手為
準。經過了上漆、加纓、繫鈴、纏布、垂穗等美化加工的處理，
使其脫離了生活原形，而成為舞臺砌末。其他所有生活大小用
品，莫不循此原理而成。如：盃盤碗盞以木旋實心為之；契約狀
紙不過一張白紙；燈籠以布筒替代；刑具輕便小巧；人頭斷肢也
以紅布包紮示意而已。種種手法，均顯示砌末在形制上，脫離現
實拘束，隨戲劇成熟的腳步，愈趨寫意虛擬的表現方式。

二、砌末種類

　　戲曲舞臺上的砌末種類，可謂品類繁雜，不可勝數。為敘述
方便清晰起見，本文將其大致分為十三項，擇要論其形制與意義
於下：

（一）桌圍椅帔

　　綢製品、用以美化桌椅。桌圍專用於修飾桌子；椅帔專用於
修飾椅子。一幅桌圍一般有兩塊，懸於桌前和左右兩邊；椅帔僅
只一塊，經椅背再懸於地面。它的色彩圖案也是多樣化，可顯示
不同的環境。如：紅底平金，表示一般家庭，或辦公廳；黃底平
金，表示金殿宮院；花草圖形，表示繡樓書房；白底素面，表示
靈堂等，可視情況之需要，搭上不同的色彩圖案。

（二）門簾臺帳

　　懸掛舞臺之大幕。幕上繡有各種裝飾性之圖案，其功能為：
㈠劃分前臺與後臺，隱蔽後臺雜物，淨化舞臺。㈡繪有美麗圖案

之門簾臺帳,有美化舞臺之功能。一九〇八年,上海的新舞臺採
用新布景後,戲曲改良人士,遂將門簾臺帳稱為「守舊」。今天
的戲曲舞臺,為求突現劇中人物形像,採用黑色大幕,或用素色
大幕,以避免色彩濃豔,花樣繽紛的「守舊」遮蓋住同樣裝扮華
麗的角色形像。所以,目前花樣縟麗的「守舊」幾已不復出現在
現代戲曲舞臺了。

(三)一桌二椅

桌椅之數並不限於一與二之數,為敘述方便而稱之「一桌二
椅」。桌椅為舞臺上最基本的用具。行話說:「有了桌椅,便能
開戲」,可證明它的重要性。其形制為木材、硃漆,加上綢緞繡
花之桌圍椅帔以為裝飾。桌椅的排列與組合,已為專門技術,詳
見下節敘述。

(四)大小幕帳

幕帳大至分為:「門帳」、「布帳」與「靈帳」。門帳又稱
「大帳子」,為大型繡花幔帳,插立於椅背。用途廣泛,舉凡宮
殿、營帳、臥房、繡榻、彩樓、彩轎等等均用之。布帳又稱「小
帳子」,紅色素面綢質,較「門帳」為窄。為將壇、小轎、樓閣
等場景。「靈帳」,為白布或白綢之素面小幔帳,插在桌上,代
表靈堂。

(五)景　片

景片包含山石、雲片等景物。「山石片」就將山石形狀繪於
平面木板,以表示山石樹木間,或象徵崇山峻嶺。「雲片」又稱

雲牌。將彩雲形狀繪於木板之上，在於仙人行動時，由扮飾雲童的演員以手持之，象徵凌空駕雲狀。

（六）各式旗幟　九種

1. **門槍旗**：又名「標旗」，為軍隊中士兵所持的旗幟，象徵戰場上雄壯氣勢。緞質，繡龍形，飾以火焰形花邊。長約五尺，寬約尺許。分紅、黃、綠、白、黑諸色。使用時，須與將官所著之鎧靠顏色相同，象徵軍隊的團隊精神。一般以四面為一組，號稱「一堂」。

2. **飛虎旗**：方形布旗，繪有帶翼虎形，每堂四面，跟隨特定將軍兵卒持之。例如關公、打虎將軍李存孝等，常以飛虎旗以為前導。

3. **月華旗**：方形，綢製，由紅綠黃藍白等色組成稜形圖案，多為神仙出場時以為前導之用。

4. **大纛旗**：古時軍中的帥旗。綢製，三角形，兩邊鋸齒形，中繡龍形，並有飄帶一根，分黃、紅、綠、白、黑五色。

5. **方纛旗**：古時軍中帥旗。緞製，方形，中繡戲珠舞龍，用長竿撐之。顏色不一。劇中插方纛旗表示帥府、帥帳等地。

6. **姓字旗**：緞製，方形，旗面繡有龍雲等圖案，正中繡以主帥姓氏。使用時用長杆撐之，隨主帥出場。旗色一般與主帥身著之靠相同。如「關字旗」、「岳字旗」，使人一看即知登場者為關公、岳飛。

7. **令旗**：白色布質方旗，中有「令」字，周圍飾紅色邊緣，劇中用以發號施令。

8. **風旗**：黑色，布質方旗。劇中遇有大風情節，即由人持風

旗在臺上揮舞而過。

9. 水旗：白色布質方旗。上繪水紋，表示水浪，《白蛇傳‧水鬥》中，水族所持之旗即是。

（七）交通工具　四種

1. 馬鞭：藤條纏短纓製成，多種顏色。劇中人物手執馬鞭而舞，表示虛擬騎馬，手持馬鞭行而不舞，即為牽馬而行。馬鞭的顏色一般而言，是象徵馬匹的顏色，如白色馬鞭表示白馬；紅白馬鞭表示紅鬃馬等。

2. 船槳：木製，長約一公尺，上繪彩畫。劇中人手執船槳而舞，象徵在水上划船。

3. 車旗：兩面布旗，上繪車輪，代表車輛。劇中乘車的角色除孔明、姜子牙等，多為女性。

4. 轎子：用大、小帳子代表。大帳子表示轎身華麗，小帳子則表示轎身樸素，與家世有關。此外，乘轎也可以虛擬動作表示，展現優美舞姿。如京劇《春草闖堂》之胡知府、春草與轎夫們，創造了一段別緻的「抬轎舞」。

（八）兵　器　三種

下列器物，品類繁雜，僅分類列其名目，不及一一詳述。

1. 鬥械兵器：大刀、偃月刀、腰刀、九環刀、鬼頭刀、大槍、單頭槍、雙頭槍、鏟杖、棍棒、雙鞭、雙斧、雙槌、三節鞭、流星、寶劍、匕首、弓箭、盾牌、皮鞭等。

2. 仙佛持器：天王塔、哪吒圈、風火輪、金箍棒、八戒耙、金缽、雷公槌、電母鏡、魁星斗、拂塵等。

3.**鬼怪魔器**：勾魂索、套魂圈、龜槌、蟹鉗、芭蕉扇、狼牙棒、生死簿等。

（九）帝后鑾駕

日月扇（龍鳳掌扇）、黃羅傘、金瓜、金錘、鉞斧、朝天蹬、提爐、宮燈等。

（十）官員儀仗

開道旗、開道鑼、肅靜、迴避、尚方劍、傳令旗、印璽、符節、令箭、牙笏等。

（十一）案　器　四種

1.**龍案器物**：玉璽、奏摺、聖旨等。

2.**公堂器物**：印盒、簽筒、筆架、硯臺、狀紙、醒堂木、木枷、魚枷、腳鐐、手銬、拶子、滾釘板、龍頭鍘、虎頭鍘、狗頭鍘、堂板等。

3.**祭祀器物**：香爐、燭臺、木魚、磬、卦籤、牌位、紙箔、幡招等。

4.**飲宴器物**：酒壺、酒杯、茶壺、茶碗、托盤、酒罈、食籃等。

（十二）房　器　二種

1.**書房器物**：文房四寶、琴劍書箱、教鞭、戒尺等。

2.**繡房器物**：妝盒、銅鏡、花簪、活筐等。

（十三）雜　器

巾帕、扇子、拐杖、金銀元寶、提燈、煙袋、褡袋、包袱、水煙袋、水桶、石鎖、嬰兒、人頭、斷臂、各種獸形（龍形、虎形、羊形、豬形、狗形等）、各種面具（如十八羅漢之臉形等）、布城。

一般而言，砌末均由撿場人管理，分別裝入不同的箱中。如：刀槍棍棒裝入長箱，稱為「把子箱」；旗帳桌圍椅帔打包裝箱，稱為「旗包箱」；零碎物件則裝入「零雜箱」等。由於砌末種類紛雜，難以全備，即時新添幾無止數，僅擇要略述，以為參考。

參、舞臺造景工作與其技藝

一、造景工作的「撿場」

撿場，亦名「走場」、「拉場」或「場官」，現代應稱「檢場師」。早期戲班因人員不足，常用演奏樂器人兼司撿場工作。清李斗《揚州畫舫錄》載：「小鑼司戲中桌椅床凳，亦曰走場」。另外，以往還有些「雜湊班」，撿場人由樂隊中打梆子、打小鑼、彈三絃者兼任。打小鑼者管右前角的一把椅子，彈三絃者管左前角的一把椅子，打梆子者管後邊及正場的桌椅。可知撿場的職責、功能與技巧，進化的過程十分緩慢。然而，當撿場職責一旦明確歸屬之後，它的技巧與工作貢獻即不容忽視。

一般劇團均設二名撿場，一為助手，一為師傅。主要管理舞臺上所使用的大小砌末，並於演出時，清理、擺設場景，協助演

員表演等。工作項目大致為：搭桌圍、搭椅帔、掛帳檐、架高臺、接椅子、接砌末、協助演員趕場換裝、或處理一些臨時的突發狀況等。早期撿場還須負責許多造景以外的雜務，諸如：丟跪墊、丟馬鞭、為演員上下場打門簾、提詞、伺候茶水、向司鼓者報場次、撒火彩、噴血彩等。他們還須勤學苦練這些打門簾、丟墊子、撒火彩的技巧，否則就不夠資格成為一名專業的撿場師。

現代戲曲劇團之撿場工作人員多已廢除上述雜務，但須熟記所演劇目之劇情、場次、桌椅調度，及配合演員動作等事項。而每場所須之大小砌末，也應準備周全，以免臨場慌亂，耽誤演出。近來，戲曲改革者提倡淨化舞臺，將非劇中人物，卻又以便裝出現在舞臺的撿場，退出舞臺，利用二道幕或其他舞臺技術換場。於是，撿場人幾乎不在觀眾面前出現，但他化明為暗，負責管理、製作舞臺砌末。畢竟，二道幕及舞臺後，仍然非他不可。

二、撿場的技藝——棹椅間的變化

傳統造景技巧，多利用桌椅擺設、組織佈局、及桌椅區位【圖一】【圖二】移動等，營造不同的空間。以下即將其結構方式詳述於後：

（一）正場桌　十四種

所謂正場桌，就是把一張桌子，放在上舞臺中心區。無論是宮殿、官衙、廟宇、廳堂、書房等，均可用正場桌搭配不同的椅子排列，製造出以上各種不同的空間：

1.**正場椅（小座、獨椅、外場椅）**：表現房內環境，但空間並不固定，隨劇情和人物的身份決定其地點。通常表示一人隨

意坐在室內，表演獨唱或獨白。【圖三】

2.**內場椅（大坐、獨坐、桌後椅）**：可表現金殿、衙署、軍營、書房、酒館等地，視桌上所陳設之砌末而定。如：金殿，將桌圍椅帔換成黃鍛繡龍圖案，並於桌面上置香爐一個表示之。衙署，桌上置文房四寶、印盒、簽筒等。武將營帳，除文房四寶、印盒之外、尚須令旗、令箭等物。其他地點可視戲劇情況擺設所需砌末，以進一步妝點環境。【圖四】

3.**八字椅**：正場桌的兩角各擺設一椅，形如八字，名「八字椅」。諸凡二位身份對等平行的人物，對話時用之。所表示的地點也須視人物的身份決定。如二位官員對話即表示衙署、夫妻對話表示廳堂。用法普遍，不一一列舉。【圖五】

4.**外八字椅**：將兩椅置於下舞臺左右兩側，形如八字，稱「外八字椅」。此擺法亦如八字椅般表示二人對話性質，但它強調演員的唱念表演，能使觀眾更為清晰入目。如《四郎探母‧坐宮》四郎與鐵鏡公主的對話，以大段唱念進行，即坐「外八字椅」。【圖六】

5.**小坐跨椅（左、右跨椅）**：小坐旁加一椅為跨椅，左為男座，右為女座。凡屬長輩則居中坐於正場椅，晚輩則坐落其側之跨椅。人物談話敘事、或唱或念皆可。【圖七】

6.**旁椅（左、右旁椅）**：為小坐八字跨椅外加一椅，此椅稱「旁椅」。為長輩面前晚輩所坐之椅，例如：父母分坐八字椅，晚輩或子或女就坐旁椅，男女各分左右而坐。【圖八】

7.**雙旁椅**：晚輩待長輩，屬員見上司，如在二人以上，就擺兩個坐位，一邊一個稱「雙旁椅」。旁椅不論單雙，數量不拘多少，如父子輩份兩倫，如有第三倫輩份，一律站立無位。【圖

九】

8. **雙八字椅**：於「八字椅」外在加兩把八字椅稱「雙八字椅」。代表眾人聚於廳堂、公廨議事談話的場景。【圖十】

9. **內場雙椅**：正場桌後平行置兩椅稱「內場雙椅」。多為宴飲歡樂場景，主客或主人所坐，仍以男左女右為入坐原則。【圖十一】

10. **內場雙跨椅**：同為宴飲場面，但所坐的人物身份有尊卑，表示在旁陪侍之意。【圖十二】

11. **內場三橫排雙跨椅**：表示人物眾多的宴飲場面，用法較為特別，一般不常用。【圖十三】

12. **內場單跨椅**：表示公堂或軍營大帳中，主位旁另設一位，供客卿、師爺或軍師等諮詢人員所坐。【圖十四】

13. **外跨椅**：表示兩名輩份階級不同的人，因輩份職務的高下，不敢與長輩長官平行同坐，故將一椅設置偏下舞臺右側，稱「外跨椅」。【圖十五】

14. **內場站椅**：內場椅後又置一椅，供劇中神怪站立用。擺法特殊，並不常見。如：《打棍出箱》一劇，范仲禹被困書房受到煞神庇佑，范坐內場椅，煞神即站立於站椅之上，暗示神出鬼沒之意。【圖十六】

（二）八字桌

在舞臺左右區各置一桌，形如八字稱「八字桌」。凡主客身份平等之宴會場合皆為此種擺法。所設之椅視狀況而定，分下列三式：㈠兩桌對擺，桌後各置一椅，桌上置酒具；㈡兩桌對擺，桌後及桌旁均設椅，表示陪侍人員；㈢八字桌中一方有陪侍從

員，加一跨椅於一方之八字桌旁。【圖十七】

（三）三堂桌

表示較嚴肅的大場面，如會審人犯，或大型宴會等。主人或位尊者居中，低階或隨行人員坐兩側。椅子排列方法，也隨劇情需要加以組合。【圖十八】

（四）旁　桌

正場桌旁，或左方或右方斜置一桌為「旁桌」。此種擺法或可代表梳裝桌、或學館之書桌。梳裝桌上放置鏡臺妝盒，書桌上置書本、文房四寶等物。【圖十九】

（五）橫　桌（騎馬桌）

將桌以直豎方向擺置，表示二人關係親密之意，有兩種擺法如圖所示。【圖二十】

（六）斜場桌（斜桌）

於下場門前方斜置一桌，多表示戶外，如市集中的臨時攤子，或城門關口等地。【圖二一】

（七）大帳與桌椅的配合關係

大帳有多重涵意，前文已述及，但與桌椅相互配合後，又可產生許多場景變化：

1. 正場大帳——臥房式：

(1)正場大帳旁斜置一旁桌，表示男性臥房，桌上置書本、文

房四寶；如為女性閨房，斜桌上置鏡臺妝盒等物。【圖二二】

　　(2)正場大帳旁斜置一騎馬桌，表示夫婦臥房，有二人可在房中親密接談之意。【圖二三】

　　(3)正場大帳旁斜置一斜場桌，桌旁不擺椅子，桌上僅放燭臺，大帳內放兩椅，表示一般性的臥房。【圖二四】

2.下場門斜場大帳──臥房式

　　(1)僅下場門斜置一大帳，留下中區大片空間，以利演員表演，這表示室內與戶外空間相接，如牆裡牆外。【圖二五】

　　(2)下場門斜場大帳另加一正場桌與正場椅，表示臥室內的家具陳設，以及演員將以正場椅前的表演區為表演中心。【圖二六】

　　(3)斜場大帳另加一正場桌與八字椅，為臥室的另一種擺設方式。【圖二七】

3.正場大帳──軍營式

　　大帳置於舞臺中後方，前置大座桌椅，桌上放文房四寶，印盒、令箭、令旗、寶劍等砌末，表示元帥帳營。有時，這種擺法也可象徵巡按，御史的官廳，桌上置印盒，文房四寶、尚方寶劍等物。【圖二八】

4.正場大帳──公堂式

　　大場前置三堂桌，表示嚴肅的高階長官會審人犯的場面，桌上各置驚堂木，印盒、簽筒等物。【圖二九】

5.正場大帳──彩樓、閣樓式

　　正場大帳置於上舞臺中心區，大帳稍稍下垂不必全然升高，大帳後置一張桌子，演員站立桌上，在大帳後露出上半身，表示位於高處的樓閣。【圖三十】

（八）小帳與桌椅的配合關係

小帳與桌椅的排列組合，也產生許多不同場景：

1.**高臺將壇式**：兩張桌子疊放在一起，上置紅色小帳子，後面再橫置一桌，桌上可站人，代表元帥點兵之將臺。【圖三一】

2.**高臺閣樓式**：同上式，斜置於左方下舞臺，小帳後擺一椅可坐，代表人在閣樓之中。【圖三二】

3.**平臺供桌式**：一張桌子上設一小帳子，置於上舞臺中心，視劇情決定平臺小帳子的功能。例如：掛白帳子，桌上置靈牌、香燭等物，表示靈堂；掛黃帳子，桌上擺香燭等物，表示佛堂等。總之，平臺式小帳均表示供俸祭拜時之場景。【圖三三】

4.**平臺祭塔式**：平臺小帳斜置於下舞臺左區，用白色素帳，桌上置香爐，此型特殊，僅《白蛇傳‧祭塔》用之，象徵寶塔。【圖三四】

（九）椅子的特殊排列法

1.**虎頭椅**：凡椅子單獨設於下舞臺左右兩區者稱之。多數代表室外空間，如：殿門外、轅門外、大帳外等。【圖三五】

2.**倒椅**：將椅子側倒，用法較多，內容也較繁雜，經常成為舞臺上景物的代替品，如：土坡、石頭、水井、牢門、窯門、吊杆（綁人之用）等，視劇情及演員的身段可知其所示之涵意為何？【圖三六】

3.**站椅**：演員站立其上，表示神怪之騰雲駕霧，或普通人登高探望之意。【圖三七】

4.**對陣椅**：兩張椅子，相對擺成對峙局面，表示兩方立場不同的人對立的場景。【圖三八】

5.**騎馬椅**：兩椅相背置於下舞臺中心區，表示兩家院落中間之隔牆。劇情中出現騎馬椅，劇中人站立其上，即表示兩人隔牆對話之意。【圖三九】

（十）桌椅排列象徵性的應用方式

1.**高臺**：兩張桌子並排，上置一椅，置上舞臺中心區。高臺可象徵多種不同性質的場所，例如山坡、山寨寨主座位。高臺、山洞等，視人物之身份與動作決定其性質。【圖四十】

2.**橋**：左方下舞臺將一桌二椅斜排成長條狀，演員經椅子步上桌子，再步下另一椅，表示過橋狀。【圖四一】

3.**織布機**：將一椅斜置於下舞臺左區，上罩一長條白布，表示織布機。

4.**鐘鼓樓**：戲劇凡有擊鼓、撞鐘之情節，就在臺口兩邊各擺一把椅子，上置鼓錘、棒子等砌末。可表示衙門前告狀的鼓，也可表示大廟之鐘鼓樓，視劇情，人物動作而定。

上述各種桌椅構圖，多以正三角、正梯形、或不穩定的斜三角、斜梯形等幾何圖形排列而成。這些構圖基本上均以顯示人際關係、強調表演重點、及經營戲劇氣氛為主。例如：正三角構圖，便於表現官場、及上層社會的應酬活動，提供較為肅穆穩定的戲劇氣氛；而斜三角或斜梯形的構圖，則多呈現隱私性較強的空間，諸如臥室、書房、新人洞房等場景，且舞臺空間顯得較為開放靈活，也適於豐富身段的展現。此外，為適應劇情需要，臨場改變桌椅調度，往往也產生類似電影特寫鏡頭的效果，如《四郎探母‧坐宮》一折，公主猜測四郎心事的一段唱工戲，由公主一聲「打座向前」，即開始暗示觀眾集中注意焦點，產生如電影

片「特寫」的效果。

　　總之，傳統戲曲的桌椅組合造景，最擅長自構圖中表達人物之間的微妙關係，這種樸質的造景藝術手法，雖然「犧牲」了觀眾賞心悅目華麗裝設，但它卻為演員提供了一方極廣闊、開放和自由運作的空間，堪稱獨豎一幟於世界戲劇舞臺之林。不過，傳統造景方式雖然深符「以人為本」的藝術理想，但它在近代人的眼光中，不免又顯得太單調，於是傳統戲曲舞臺，乃逐漸出現了富於變化舞臺景觀，與一貫象徵性的藝術，以及典雅簡樸的風格大異其趣。

肆、戲曲舞臺造景藝術的遞嬗

一、寫實布景運用的歷程

　　首先闖入傳統舞臺景觀世界，帶給觀眾新鮮感觀的，就是實景的運用。它具體出現在戲曲舞臺的歷史，可回溯自明代。明張岱《陶庵夢憶》〈劉暉吉女戲〉一則，就記錄了當時戲劇場景的新嘗試：

> 劉暉吉奇情幻想，欲補從來梨園之缺陷。如《唐明皇遊月宮》，葉法善作場上，一時黑魆地暗，手起劍落，霹靂一聲黑幔忽收，露出一月，其圓如規。四下以羊角染五色雲氣，中坐嫦娥、桂樹、吳剛、白兔搗藥，輕紗幔之。光焰青藜，色如初曙。撒布成梁，遂躡月窟。境界神奇，忘其為戲也。

這場瑰麗奪目的景觀出現的目的，乃在彌補戲曲舞臺長久以

來場景簡樸的「缺陷」。在明代家樂盛行，各家班主人，無不盡心表現聲色上的爭奇鬥豔時，戲曲舞臺製造真實幻覺的景觀，也一時之間頗著「成效」。例如：阮大鋮家班演出《十錯認》，劇中使用「龍燈」、「紫姑」；《牟尼合》中的「走解」、「猴戲」；《燕子箋》的「飛燕」、「舞象」、「波斯進寶」等，均以「紙扎裝束，無不盡情刻劃」。這種紮紙工夫，在余蘊叔搬演「目連戲」中更為精進：「凡天神地祇、牛頭馬面、鬼母喪門、夜叉羅剎、鋸磨鼎鑊、刀山寒冰、劍樹森羅，鐵城血澥，一似吳道子《地獄變相》」為製造這種逼真的舞臺效果，其中紙扎費用就高達萬錢，效果逼真，令觀者無不心慉，面皆鬼色。（註四）

　　清代宮庭演劇活動中，有關這類奇幻景緻的展現，更是達到當時所能變化的極致。例如清宮有三處三層大戲臺：如熱河行宮戲臺、寧壽宮戲臺、及頤和園中的頤樂殿戲臺，用「地井」、「天井」等舞臺裝置，製造仙佛下降、地湧金蓮等壯偉奇觀。據載當時有幾齣大戲非此臺莫辦，《中國劇場史》云：

> 有數本戲，非在此三戲臺不能演奏者：一、寶塔莊嚴。內有一幕，從井中以鐵輪絞起寶塔五座。二、地湧金蓮。內有一幕，從井中絞起大金蓮花五朵，至臺上放開花瓣，內坐大佛五尊。三、羅漢渡海。有大砌末製成之鰲魚，內可藏數十人，以機筒從井中吸水，由鰲魚口中噴出。四、闡道除邪。此端午應節戲也，亦從井中向臺上吸水。五、三變福祿壽，此戲在臺上分三層奏演。最初第一層為福，二層為祿，三層為壽；一變而祿居上層，壽居中層，福居下層；再變而壽居上層，福居中層，祿居上層。（註五）

除了這些大形的機關景物之外，宮中也盛行使用華麗彩燈，

及真實布景。如三國戲《單刀會》就用了真的大船上臺（註六）。這些機關布景的運用，都說明了中國戲曲舞臺對舞臺景觀的另種期待與審美標準。明清兩朝，這種傾向，限於物力財力與人力，僅屬例外之作。民國肇建，科技興盛，機關布景之運用，乃蔚為一時風尚。雖然，與戲曲一貫表演風格相互抵觸，但在時代潮流的衝擊下，倒也成了莫之能禦的氣勢了！

　　二十世紀初期，戲曲藝術盛行全國，位居中國門戶之地的上海，首先引進西方舞臺透視布幕與機關布景，為中式寫意造景風格注入新血。當然，因「血型不符」而引起的排斥效應難以避免，但卻為戲曲舞臺風格的轉變，奠下基石。

　　一九一六年，上海新舞臺模倣電影偵探劇《我就是》，首度引進迅速換景的機關布景，為戲曲普遍使用實景揭開序幕。自此以後，凡有機關布景的戲，無不賣座。如：《濟公活佛》一劇，就曾創下連演四年，盈利八十萬元的輝煌記錄。此外，具有三度空間視線幻覺的布幕，更為普遍，早期甚至由日本聘來專家，繪製布幕，後來才由中國畫師張聿光擔任新舞臺的繪景工作（註七）。風氣大開之後，上海戲曲的演出，多以機關布景戲以為號召，形成所謂的「海派戲」，與北京保持傳統風格的「京朝派」戲曲，壁壘分明，維持兩派藝術獨特風格。

　　另外，傳統舞臺美術的革新也見努力經營，如：畫幕的使用，「守舊」的出新等，都有創意。程硯秋搬演《春閨夢》，為製造夢境的朦朧效果，在舞臺上使用白色紗幕，觀眾透過紗幕看戲，而產生夢境效果（註八）。又如製作多幅畫幕，懸掛天橋，以便迅速頻繁地更換場景等。不過基本上，京派戲曲的舞臺改

革，手法溫和，較為注意戲曲舞臺空間須能靈活運用的特點，尚不失傳統造景的基本原則。

二十世紀五〇年代後，戲曲舞臺造景工作，中西手法漸趨融和，以往因使用實景而造成的許多表演與場景的矛盾，也因不斷思索改進，而得到解決。使得傳統戲曲造景藝術，又邁進了新的里程碑。

二、現代劇場造景藝術的革新

以往，具有透視空間、多層次幻覺的寫實景片，經常破壞戲曲虛擬表演的價值觀，也束縛住演員的表演空間與表現力。現代戲曲舞臺造景乃針對這項缺點，提出種種改革理念。

基本上，布景最好與劇本結構相互配合。戲曲傳統劇目大致可分為唱工戲、做工戲、武功戲等。唱工戲如《三堂會審》、《文昭關》、《審頭刺湯》等戲，時空變化小，場景較固定，使用幻覺性立體布景，與表演的衝突不大，適當運用裝飾景片，運用燈光，可以美化舞臺，增加戲劇氣氛。而場景零碎、時空變化大、虛擬動作強的做工戲或武打戲，則不宜使用真實背景，以免造成表演、背景相互衝突。新編現代戲曲劇本，多傾向西方舞臺劇的分幕結構，場次集中，空間固定，採用真實幻覺式的布景，較無嚴重觀念衝突。而無論使用任何景觀，都必須遵守一條規律——讓布景成為劇情氣氛之烘托，不可破壞虛擬表演風格的真實性。具體落實的方法，如：利用裝飾的景片、壁畫、剪紙、投影、屏風、臺框、燈光、懸吊景片、寫意式的高臺、活動舞臺（轉臺）等手法，配合傳統桌椅組合方式，營造出現代感十足的現代戲曲景觀。

　　而不可否認的事實，是中國大陸戲曲界的努力成績有目共睹，臺灣的戲曲舞臺美術卻仍待努力。近來轟動臺灣戲曲界的演出，均來自彼岸的創作，如《徐九經升官記》、《曹操與楊修》、《美人兒涅槃》、《求騙記》、黃梅戲《紅樓夢》等，不但劇情出色，舞臺美術亦極富創意，與劇本相得益彰，建立完整風格之優良典範。如《美》劇大量運用活動的門板，組合象徵各樣場景，既符合經濟簡約效益，又不失傳統造景的寫意精神。《求》劇與《紅》劇均使用寫意性之高起平臺，創造多層次空間，豐富場景利用與變換價值。《徐》劇與《曹》劇則利用裝飾懸吊景片，及真實桌椅等陳設，增加舞臺美感。凡此種種手法，都見多元景物變化，又能兼顧造景靈活自由表現空間的美學傳統。如今，走入現代戲曲演出劇場，往日一桌二椅式的陳設，幾已不復可見，戲曲舞臺造景藝術確實進入新紀元，但是，我們也清醒意識到，這是傳統與現代觀念結合，所營造出的舞臺藝術的成就。

結　　語

　　以往，類似以「撿場」為題的整理文章，時有所見。但多限於經驗歸納，而少原理與整體之說明。本文原稿，為我多年前在舞臺累積學藝經歷的筆記。如今燈下審視，也不過五十步笑百步而已。茲為求好心切，已經大量刪砍，務求精華（惟不多列舉劇名），仍是主觀式的理想境界，其中還有許多缺點，誠懇地期盼各位前輩行家，批評指導。

【附　　註】

一、夜奔曲譜　蓬瀛曲集刊本

二、戲曲表演美學探索　韓幼得　丹青圖書公司　151 頁

三、國劇藝術彙考　齊如山　重光文藝出版社　344 頁

四、中國戲劇學史　葉長海　駱駝出版社　347 頁

五、中國劇場史　周貽白　長安出版社　23 頁

六、中國戲劇通史　張庚　郭漢城　丹青圖書公司　296 頁

七、中國京劇發展史㈡　馬少波等　商鼎文化出版　464 頁

八、同註七　465 頁

【重要參考書目】

一、中國劇場史　周貽白　民國六十五年　臺北　長安出版社

二、中國戲劇通史　張庚等　民國七十四年　臺北　丹青圖書公司

三、中國京劇發展史　馬少波等　民國八十年　臺北　商鼎文化出版社

四、中國戲劇學史　葉長海　民國八十二年　臺北　駱駝出版社

五、國劇藝術彙考　齊如山　民國五十一年　重光出版社

六、戲曲表演美學探索　韓幼德　民國七十六年　臺北　丹青圖書公司

七、中國戲曲學院科研論文教材選編　1984 年　北京　中國戲曲學院科
　　研處編印

八、中國戲曲藝術教程　中國戲劇家協會藝術委員會編　1991 年　江蘇
　　江蘇人民出版社

九、國劇圖譜　齊如山　民國六十九年　臺北　幼獅文化公司

U.R.	U.C.	U.L.
M.R.	M.C.	M.L.
D.R.	D.C.	D.L.

Up：上舞臺
Middle：中舞臺
Down：下舞臺
Center：舞臺中心
Right：右舞臺
Left：左舞臺

圖一　西式舞臺區位

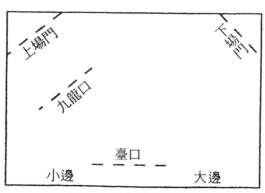

上場門　　下場門

九龍口

臺口

小邊　　　　大邊

圖二　中式舞臺區位

圖　正場三椅

圖　內場四椅

圖八字五椅

圖外八字六椅

圖小座七跨椅

圖旁八椅

圖雙旁九椅

圖雙八字十椅

圖內場一雙椅

圖內場二雙跨椅

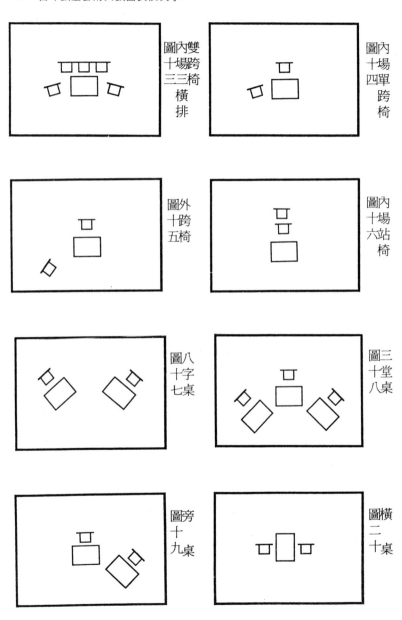

圖內雙十場跨三三椅橫排

圖內十場四單跨椅

圖外十跨五椅

圖內十場六站椅

圖八十字七桌

圖三十堂八桌

圖旁十九桌

圖橫二十桌

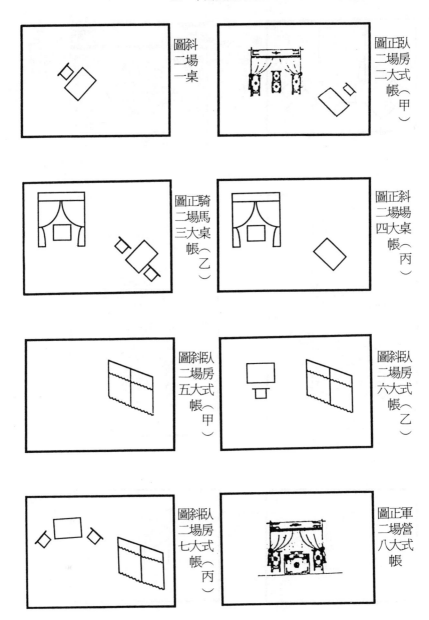

圖斜二場一桌

圖正臥二場房二大式帳（甲）

圖正騎二場馬三大桌帳（乙）

圖正斜二場場四大桌帳（丙）

圖斜臥二場房五大式帳（甲）

圖斜臥二場房六大式帳（乙）

圖斜臥二場房七大式帳（丙）

圖正軍二場營八大式帳

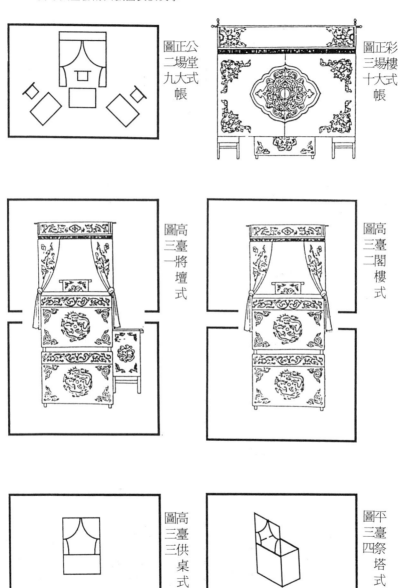

圖正公
二場堂
九大式
　　帳

圖正彩
三場樓
十大式
　　帳

圖高
三臺
一將
　壇
　式

圖高
三臺
二閣
　樓
　式

圖高
三臺
三供
　桌
　式

圖平
三臺
四祭
　塔
　式

圖虎頭三五椅

圖倒三六椅

圖站三七椅

圖對三陣八椅

圖騎三馬九椅

圖橋四一

圖高四十臺

三、京劇的動作美學、演劇原理及創造觀點的探究
——以武生泰斗蓋叫天爲例證

導　　言

　　京劇南派武生的一代宗師蓋叫天先生，以「活武松」稱譽於世。他不但是京劇武生傑出的表演藝術家，更是一位理論家。其前者的成就，爲眾人所知，不須辭費；而後者之造詣，如非親自閱讀蓋叫天口述並經人記錄的專書，則難以體會到其論點之嚴謹與周詳。本文即將其一生中豐富的舞臺經驗，與精彩生動的論戲原理，加以分析整理，使其系統化，以彰顯中國京劇藝術動作美學之實證。

　　蓋叫天先生，生於清光緒十三年（1887 年），河北省高陽縣西延村人【圖一】【圖二】。本名張英傑字燕南，藝名「蓋叫天」。父張開山，兄弟五人，有三人爲京劇演員。蓋叫天行五，於光緒二十年（1894 年）始拜師學藝，歷經艱苦，終以勤勉好學，勇於創新的積極研究精神與實踐能力，爲京劇武生表演藝術樹立典範。其中尤以「武松」的精湛演技膾炙人口，而贏得「活武松」的美譽【圖三】【圖四】。同時，又因表演特別注重人物心理刻劃，不以技巧炫耀爲目的，大幅提昇了京劇武生的表演境

界，並創立「蓋派武生」的表演流派，影響深邃。

　　「蓋派武生」以家學為主，入室弟子為輔，私淑者不計其數。家學方面，以蓋叫天為創派始祖；其子張翼鵬（長子1910～1955 年）、張二鵬（次子—1918 年）、張劍鳴（三子1922～1987 年）為第二代傳人；張善麟（孫輩行三 1940 年生）【圖五】、張善元（孫輩行五 1948 年生）為第三代傳人。其中以長子翼鵬號稱「新蓋派」，最具承先啟後、開創格局之風。他吸收蓋派特長，融入西方話劇技巧，在上海大舞臺長達八年的創演機會，編撰或整理新舊劇本如：《西遊記》、《岳雲鎚震金蟬子》、《雅觀樓》、《四平山》等多齣武生戲，為劇本、表演、服裝、臉譜、舞臺美術等方面，進行全面性的改革創新，培養了許多京劇藝術的新觀眾。惜天不假年，於四十五歲英壯之年，罹患心肌梗塞逝世。蓋叫天痛失長子，但猶以翼鵬開創蓋派格局為榮！入室弟子有李少春（歿）、張雲溪（存）及徐俊華（存）等人；今影劇明星成龍的老師于占元、臺灣武生耆宿賈斌侯（歿）等人，皆與當年蓋叫天為同臺夥伴；私淑弟子有李萬春（歿）、高盛麟（歿）、厲慧良（歿）、王金璐（存）、俞大陸（存）、李光（存）、奚中路（存）、王立軍（存）、及第四代張氏傳人張帆等諸家，都以蓋派表演藝術精華，豐富自己的武戲內容，以至梨園界盛傳：「武生玩藝兒，皆傳至張家」之說。由此可以想見蓋叫天對京劇武生表演藝術的貢獻了！

　　雖然，蓋叫天的成就如此不凡，卻在他一生七十多年的舞臺生涯中，處處充滿了挫折與挑戰！舉其要者為例：他十七歲在杭州演《花蝴蝶》，摔斷了左臂；四十七歲在上海演《獅子樓》，

折斷右腿，對一般的演員來說，可能就因此宣告藝術生命的終結。他向來毅力過人，在庸醫誤診，錯接腿骨，面臨終身殘廢之際，他堅毅的自行斷骨，令醫生重新將其接合，恢復演藝生命。這般地剛強果決，無非是出自他對戲曲表演藝術的旺盛企圖心與熾熱的情操。也說明他不懼生活中的任何挑戰與橫逆，而終極目的，就在創造一個又一個鮮活的戲劇人物，為中國京劇寫下一頁又一頁的傲人篇章！

　　蓋叫天除了舞臺上光彩耀目的成就之外，最足以為世人重視的是對戲曲表演藝術，留下豐富的例證、瞻詳的剖析，與完整的理論，載於《粉墨春秋》、《蓋叫天表演藝術》及《燕南寄廬雜譚》諸書，啟迪後學，既深且遠！與同時藝人比較，在藝術上享有盛名者雖不乏其人，然善於以理傳「道」者，則鮮能有人與之匹敵。如以與蓋叫天齊名之京劇北派武生楊小樓，曾自我評論《冀州城》的表演經驗，他說：「我的戲，不論唱、念、做以至於打，都演的是一個『情』字。『冀州城』那場『城樓』，馬超從敵人手裡接抱過被敵人殺死的妻兒屍首；您說，這時他的情應當如何？怎麼演？要按馬超那股子有勇無謀的性子，瞪眼大罵，喝兵攻城，還有甚麼戲情好看？這裡，只能多唱幾番，把馬超那種既痛哭妻兒，又無奈敵人的心理，痛痛快快地演出來，這才是『冀州城』的馬超，而不是『戰渭南』的馬超」（〈楊小樓藝術評論〉戴淑娟、金沛霖等編，商鼎出版社）。這段由翁偶虹主筆「楊小樓的唱工」，對楊氏這番剖析，寄以高度評價：「楊小樓先生這幾句對於自己表演藝術的分析，我認為最難得，最精闢的。」事實上卻也如此。但是，與蓋叫天《粉墨春秋》等書中，所探討的論戲原理相比較，顯然只是「老生常談」，無所謂「最

精闢的」了！

　　蓋叫天生長在舊社會，沒有機會接受完整的學堂教育，但由於他勤勉好學，又兼觀察敏銳、思慮深遠，故能將一般演員難以描述的演戲經驗、演技原理與創發研究的思考過程，原原本本透過他人的記述，成為珍貴的戲劇文化遺產。美中不足者，在於其理論皆由不同的作者聆聽蓋氏口述記錄而成，在內容上不免略顯重複。本文乃針對此點，進行整理歸納，文中各項論點，除徵引蓋氏口述的原文，或當時進行記錄蓋氏藝事的學者觀點外，並加以我個人領略心得；其戲劇理論部分，我將它分為以下三項：一、動作美學，二、演劇原理，三、創造觀點。期盼「大師」那千錘百鍊的銘言，再度與劇界先生與後進們共同勗勉，以俾澤惠均霑。

　　我對於蓋派武生的藝術成就，崇敬已久。然限於資訊阻隔，多年來只能「望文興嘆」（因我早已拜讀《粉墨春秋》等書），而不得一睹蓋派藝術的風采。一九九五年九月，我有幸與蓋叫天第三代傳人，張善麟老師共同執教於復興劇校。承蒙謬獎我研習戲曲之勤，課餘之暇，深談令祖精湛藝理，頗滿足我多年嚮往蓋派藝術之心願。又蒙張老師借閱寶貴資料、提供珍藏圖片，並為本文動作示範，實令人銘感於心，亦愈發堅定完成蓋派藝術整理研析的文字工作。謹以此文，一則闡發蓋派藝術之精奧，二則盼藉當年蓋叫天深研戲理之功，再次催化戲曲教育理論廣為普及，早日擺脫「經驗教學」的弊病，以提昇教學品質，當為我結撰本文的最終心願，相信也是蓋派藝理，牖啟後學的最高價值之影響。

壹、動作篇──動作美學

　　戲曲演員的舞臺動作稱為「身段」。它是演員塑造舞臺造型的重要手段之一，也是「武生」行當的表演重點。身為武生表演藝術的一代宗師蓋叫天，對它卻有極為深入的研究。「美」，就是蓋叫天視為舞臺身段的最高標準。如何達到這項最高準則？必須遵守下列原則，茲分別敘述如下：

一、動作佈局

　　「佈局」係指對作品結構的經營。就劇本而言，是情節的組織；就繪畫而言，是構圖的位置形式；就蓋叫天的舞臺身段而言，是指身體的姿態與舞臺動作的全局設計。

　　（一）**舒展勻稱**：蓋叫天強調「舒展勻稱」為動作佈局第一要務。他以花園中兩株栽植過密的竹子為例，對友人說明舒展勻稱之美。他說兩株小竹的過密，予人一種拘謹感，就像動作佈局不勻稱，難以達到美的境界。他以「栽槌」動作說明此理：

> 蓋老先生做了一個「栽槌」的亮相姿式──兩腿作騎馬式，右手握住上拳，左手握拳向地。臉在兩臂之中衝著正中，我們站在他的旁邊看不見他的眼睛，只看見他臉部的側面。他先把兩臂靠的很攏，胸脯緊縮著，像抱著一根粗大的木頭似的；後來，又把兩臂張得很開，肚子挺出，像要與人擁抱（《粉墨春秋》頁三一五）

蓋叫天問他的友人：「你們說，這種姿式好看嗎？」於是，

他調整姿式為：

> 兩臂左右分開，一上一下不攏不開地放在一個適當的地位
> 上，胸脯跟著就挺起來，腰肢挺直，下腹收緊，頭部微微
> 側過一點，兩眼神彩奕奕地凝視著我們。我們雖是站在旁
> 邊，卻清楚地看到一個威武的，四肢和整個體態都安排得
> 恰到好處的姿勢（同上註）。

　　蓋叫天解釋這個動作，兩臂張得太大了嫌「空」，合得太緊
了又嫌「擠」，如將手與頭的部位改動一下，使其「舒展勻
稱」，動作自然就美了【圖六】【圖七】。由此可知，蓋叫天認
為動作首要注意位置的適當，就如同室中的陳設、繪畫的山水靜
物及書法的筆劃一般，都應注意佈局的和諧，才能完成「美」的
初步要求。

　　（二）對稱：「對稱」指的是整體各個部位空間的和諧；亦
即各個之間相稱與相適應性。對蓋叫天的舞臺身段設計而言，指
的是動作全局的對稱。有關這一點，梅蘭芳曾從繪畫觀念中，得
到類似的體會：

> 民國十三年，幾位畫家合作的贈我三十歲生日的那張畫，
> 白石先生最後雖然只是畫了一隻蜜蜂，可是，佈局變了，
> 整幅畫的意境也隨著變了，那幾位畫家畫的繁複的花鳥和
> 他畫的小蜜蜂，構成了強烈的對稱，這種大和小，繁和簡
> 的對稱，與戲曲舞臺上講究對稱的手法也是有相通之處
> 的。畫是靜止的，戲是活動的，畫有章法、佈局；戲有部
> 位、結構；畫家對山水人物、翎毛花卉的觀察，在一張平
> 面的白紙上展才能，演員則是在戲劇規定的情境裡，在那

有空間的舞臺上立體顯本領。藝術形式雖不同，但都有一
個佈局，構圖的問題。中國畫裡那種虛與實、繁與簡、疏
與密的關係，和戲曲舞臺的構圖是有密切聯繫的（梅蘭芳
《舞臺生涯》頁四二三）。

　　所謂「虛實、繁簡、疏密」就是「對稱」的美感原則，可是
梅蘭芳雖然強調戲曲舞臺動作的對稱性，並未舉實例說明，但蓋
叫天就以具體例子說明這個美學觀念：

　　你在臺前臺中來一個蹲身盤右腿、篷手向左上方一看的姿
　　勢後，再接一個偏右一落右腿，向左上方一指的姿勢。這
　　前後兩個姿勢表示劇中人在看那天色已晚、群鳥歸巢的情
　　境。當一落右腿時，身子不是偏到右邊去了，因而彷彿顯
　　得臺左空了嗎？其實，身子仍是落在臺正中，就反而使得
　　臺左顯得擁擠了。因為舞姿本身已經告訴你，臺左那邊樹
　　木槎枒，群鳥在樹枝上吱喳喧鬧，你這一擠過去，豈不把
　　群鳥嚇飛，把這美妙的景緻也給破壞了。……因此，切莫
　　把舞臺的均衡、充實與擁擠，堆積混為一談。……要該實
　　的實，該虛的虛。……不但要借助你的身段舞姿，使舞臺
　　上並不存在的景物在觀眾腦子裡活生生的顯示出來，而且
　　要使這些景物跟你的身姿、地位配置得當，在觀眾腦子裡
　　形成虛與實相結合的、不時在變化的、優美的舞臺畫面
　　（《蓋叫天表演藝術》頁四二二）。

　　所以，舞臺身段第二項美的條件，就在舞姿全部的虛實、繁
簡與疏密的「對稱」格局。

　　（三）對比：「對比」是一種將藝術作品中所描繪的事物、

現象的性質（如體積或顏色）和性格的對立，突出表現的一種藝術手法。舞臺身段如運用「對比」手法，勢必增添動作的鮮明美感。蓋叫天將其比擬為「葉中露花，影中顯形」的若藏若現、形影相襯的自然美景：

> 走舞蹈，最忌一洩到底，一覽無遺。那樣，必定平板乏味。要形成一種方擬去而忽來，乍若止而又起的生動活脫的畫面，才能引人入勝。這就要求在或隱或現之中，透出來龍去脈，從變化莫測之中顯露真像原形。而要達到這種要求，有時就要用襯托、對比的方法。……例如一伸手，要欲左先右，欲上先下，正是為了以右顯左，以下顯上，用的正是烘雲托月的手法。沒有襯托，冷孤丁地把手伸出去，顯得既突兀又單調（《蓋叫天表演藝術》頁四二三）。

為了避免這種「突兀」與「單調」，蓋叫天舉出許多「對比」的美學原則：

> 總之，走身段、舞姿，有時要善於把握剛中有柔、柔中有剛、硬中有軟、軟中有硬、慢中有快、快中有慢、長中有短、短中有長、粗中有細、細中有粗、靜中有動、動中有靜、正中有草、草中有正、陰中有陽、陽中有陰、實中有虛、虛中有實、緊中有鬆、鬆中有緊、不緊而緊、緊而更緊、欲上先下、欲高先低、欲左先右、欲前先後、欲直先彎、欲正先斜、欲放先收……等等發力上、動態上、安排上、穿插上、呼應上、板眼上、層次上……諸如此類的變化，達到彼襯此托，烘雲托月，使身段、舞姿不但走得圓全周密，而且變化萬千（《蓋叫天表演藝術》頁四二三）【圖八之1～3】、【圖九】【圖十之1～4】。

這一連串的美學原則，就是身段假藉「對比」達到美的途徑，從張麟善示範的綿動作，一氣呵成，充份展示蓋氏家學淵源了。

（四）**主次**：所謂「主次」就是將動作的順序與方向，分出主要動作與次要動作，而以次要動作烘托主要動作的一種方法。蓋叫天以實例加以說明：

> 一個姿勢當中有若干小姿勢，而若干小姿勢正是用來襯托主要的姿勢。例如「四擊頭」亮相，當中的若干動作，都是為了烘托最後的亮相而安排的。不能動向不顧，更不能主次不分。許多動向之中，總得有個主要動向，而主要的動向又是靠許多動向來烘托的。如來一連串「蹦子」，有時就得全蹦在一個圓圈或者一條直線上。這樣，每一個蹦子有其自身的動向，連接起來看，就成了一條引人注目的主要動向線。倘若東蹦一個，西蹦一個，蹦得再多，烘托不出主要的動向，成了胡蹦亂跳，功夫再好，也不美（《蓋叫天表演藝術》頁四二四）。

以上四項動作佈局美學原理，均屬美的自然事物的結構形式，也是美的形式法則常態。許多著名的演員在練習與表演的時候，對於這些法則一定講究，身體力行，務求完美。但卻無法將此原理，以實例口述出來，蓋叫天此言就彌補這項缺憾了。

二、觀照全場

戲曲表演，不是靜態的如繪畫、雕塑的展示，它還要求演員以活動的形式，在舞臺上各個不同區位、不同角度來展現舞姿。

因此，觀眾欣賞的視線角度，與演員表演的呈現面，就是雙方產生美感交流的重要管道。蓋叫天對此極為重視，因而提出「觀照全場」的論點：

> 舞臺上鋪著豆腐乾一樣的一塊紅氍毹，演員在這塊四四方方的毯子上表演，怎樣把你的藝術演給觀眾看，讓觀眾看了覺得美、愛看，你亮的甚麼身段，他全都看見了，你演的甚麼意義，他懂得了。……所以，演員必須懂得掌握舞臺（《粉墨春秋》頁六〇）。

如何才能掌握舞臺呢？首先要使觀眾無論在那個角落欣賞演出，都能清晰看見演員的姿態與神情。因此蓋叫天提出了「四面八方」的觀念：

> 舞臺上的「毯子」有四個邊，這是「四面」，觀眾從臺下各個角落來看你的表演，這叫「八方」。演員要懂得在這個毯子上，從「四面」照顧到「八方」，要與舞臺的「四面」，與觀眾的「八方」相合。也就是說，演員要時刻注意自己在舞臺的地位，既要使臺上看上去是那麼均衡、充實，不是一邊重、一邊輕、一邊充實、一邊空虛；還要注意自己的動作、身段有分寸、好看，又要照顧每個觀眾的視線。不論從那一角落來看你，都能清楚地看到你的表情，都能看到你所亮的身段的優美姿勢（《粉墨春秋》頁六二）。

掌握了「四面八方」的觀念之後，就應從實際的基本功夫來練習。有一口訣說：「一戳（豎立不動）一站、一動一轉、一走一看、一扭一翻、一抬（腿）一閃（腰）、一坐一觀。」這些動作都可以當成練習「四面八方」的基本功夫。以「站」為例，雖

是個最簡單、最基礎的動作，也必須合乎「四面八方」的美學原則。蓋叫天以實例加以說明：

> 先拿「站」這一最基本、最簡單的動作來說。演員在臺上一站就得是個「全」的，合乎「四面八方」。它的姿勢應該是：站「丁字步」，左腳斜伸與右腳腕的正中相連成一個「丁」字。左右小腿緊貼著，上身胸部與斜伸的丁字腳成相反的方向，腳的方向衝臺左角，胸部的方向就衝臺右角。兩肩微向後拉，它的方向正對著「毯子」的左右兩邊。臉與胸部的方向相反，胸部衝右，臉部就稍稍偏向左邊。頭微微昂起，但不能昂的太高，否則樓下的觀眾只看得見你的下巴頦，過低，樓上的觀眾又只見你的頭頂，兩眼以恰好看到二樓第一排的座位為度。這樣的姿勢，舞臺上每一個方向都不落空，觀眾不管坐在那個角落裡，不論左、右、正中（二樓或三樓），你的身段都全部露在他的眼前，那面看上去都好看。這就是從「四面」照顧到了「八方」（《粉墨春秋》頁二）。

演員從觀眾的視線出發，慎選姿態的「角度」，就是「四面八方」的精義。但是，姿態又應如何慎選，才能滿足來自不同角度的觀眾視線呢？蓋叫天又進一步提出他的著名「子午相」與「擰麻花」理論：

（一）子午相：「子午相」是蓋叫天以時鐘的位置，比擬演員的頭部、視線、上身與下軀等不同的角度面。古代計算時辰，夜間十一時（點鐘）至一時稱「子時」；白晝十一時稱「午時」；十二點整稱為「正子午」；不過十二點或過了十二時，稱

「偏子午」【圖十一】【圖十二】。蓋叫天以不同的「子午時刻」，說明演員姿勢角度與觀眾視線的關係。

一、正子午相：就像時鐘十二時整的角度。這個角度的身段，四平八穩、肅穆凝重，如處理不好，易使身段呆板僵硬。

二、偏子午相：以演員軀幹的頭、雙眼、上身及下身四個部位，各以不同角度（以「十二點」為準）經過適當的組合，形成一套完整的姿勢，如：

1.上下身做為時針，在十二點上；頭部為分針，轉向右或左，約在十一時五十分或十二時十分上，不能太過，過了不好看（身子不動，頭動）【圖十三】。

2.頭部做為時針，在十二點上；上下身做為分針，轉向右或左，在十一點五十分或十二點十分上（頭不動，身子動）【圖十四】。

3.下身在十二點上；上身、頭部分別在十一點五十分，或十二點十分上（下身不動，上身、頭部動）。

4.上身在十二點上；下身、頭部分別在十一點五十分或十二點十分上（上身不動，下身、頭部動）。

5.上下身、頭部都在十二點上，眼睛在十一點五十分，或十二點十分上（上、下身、頭部都不動，眼神方向動）【圖十五】。

這套以時鐘角度，分析演員的動作，與觀眾視線在「四面八方」的角度結合的方法，不限於靜態姿勢，還應隨時融入劇情，與演員身段結合，吸引觀眾的視線，達成觀演關係的交流目的。例如：舞臺上有三名演員彼此交談狀，為使中間那名角色同時兼顧雙方與觀眾，就可以利用「子午相」將彼此之間的關係連繫起

來：

> 譬如右邊乙對正中的甲剛說完話，左邊的丙又開口了，這
> 時甲如果立刻全身都轉向丙，就與乙斷了線，同時也把觀
> 眾給丟掉了。在觀眾眼裡這個身段就不好看。應該是：丙
> 開口說話時，甲將面部先從乙轉向觀眾，再由觀眾轉向丙
> （略偏一些就行了，也不要全轉過去衝著丙），臉雖然轉
> 過去了，但眼睛仍留在觀眾方向，好讓觀眾清楚地從你的
> 眼神中，看到你在聽丙說話時心裡的反應。同時，身子還
> 別忙轉過來，仍對乙保持連繫，與他不斷。等丙說完，乙
> 又開口，你得換過姿勢，把臉從丙轉向觀眾，再由觀眾轉
> 向乙。（無論是從乙到丙，或從丙到乙，都得要經過面向
> 觀眾這一過程；不能把頭一扭就算完事。）同時，身子轉
> 移來向著丙。這就是眼在十二點上，臉在十二點十分上，
> 身子在十一點五十分上，正合上「子午相」那個方法（《粉
> 墨春秋》頁一六八）。

　　除了靜與動的身段變化之外，不同人物的性格與氣質，也可
以藉著不同角度的「子午相」表現，例如：「正子午相」顯得莊
嚴、文雅；「偏子午相」顯得威武勇猛等。「子午相」雖不能代
替人物創造，但掌握它的方法卻能使身段變得更為優美傳神。

　　（二）**擰麻花**：「擰麻花」的觀點，來自傳統零食「麻花」
的造型特徵。強調身子的轉折扭曲，使姿態具有輕巧、變化的特
色；令動作反覆運動的線條，能適應各方面的觀點【**圖十六**】。
它可以在單獨靜態的姿勢運用，更適合連續動作使用，因為它能
使動作顯得特別輕巧、靈巧而美觀。以「雲手」、「跨腿」、

「轉身」這一組動作的運動為例：利用「雲手」、「跨腿」、「轉身」不一致的過程，使三項動作的變化，全部面對前臺。其要領為轉身時要擰著腰轉，像「擰麻花」般轉動。否則，直著腰轉，觀眾只能看見舞者的背部，極不美觀。這個動作可使舞姿產生律動，其過程為：當下身隨著跨腿往左擰時，上身卻往相反方向右邊擰；而上身和眼神卻仍停留在觀眾的視線中；接著，轉回身子時，上身不要轉，改為翻，如此一來，當下身還未轉回來時，上身卻已先過來了，既避免左面的觀眾看見演員的背部，又可使眼神更快的露在臺前，和觀眾的視線接上【圖十七之1～6】。

　　此外，其他所有的縱、跳、翻、騰、躍等快速、迅猛、火爆的動作，也都可運用「擰麻花」的技巧，增加動作的靈巧與美觀。以「搶背」為例說明其重要訣竅：

> 如練「搶背」，在翻身過程中，當全身面向臺板時，突然一擰腰，讓上身在半空中擰翻過來，使頭和眼神能充份地露於臺前，這就叫畫龍點睛（《蓋叫天表演藝術》頁四二○）。

　　這個「擰腰」，就是「擰麻花」的技巧。總之，「子午相」與「擰麻花」的動作原理，就是掌握身軀保持弧型曲線的要領，採取以腰為軸心，使上、下身和頭部，分別置於三個方向，構成三面或四面身型，而達到「四面八方」的觀演視線交流的美化效果。

　　蓋叫天這套理論並非無中生有，而係經過他精心研究、日夜思索並綜合舞臺的表演經驗歸納出來的心得。在他上海的寓所

中，擺滿了各式香爐、寶鼎、瓷器、陶罐等古董器物，蓋叫天將它們當成「觀眾」，以思考「美，演給觀眾看」的道理。用心之深，令人感動：

> 戲院裡觀眾看戲，不像學堂裡學生，排過隊，分過高矮。課堂中矮的坐前排，高個兒坐後排。戲院裡高的、矮的、胖的、瘦的、大人、小孩，前前後後，亂坐一起。……藝術不能只讓高個兒、胖子、大人看得見，看得清，得讓最後排的矮個兒也不要伸著脖子左看右看，還看不見你的藝術。我坐在這裡，常常就把那個圓瓷座墩當作大胖子，後側面花瓶當作小個子，捉摸著，如何能使花瓶也看得清我的表演（《蓋叫天表演藝術》頁八四）。

經過這樣的思索過程與自我訓練，蓋叫天「四面八方」的動作原理，於焉而生。而當演員一旦掌握了它的神形，在舞臺上自能雍容大方、氣勢逼人而滿臺生輝了！

三、精氣神

蓋叫天認為，演員僅掌握外部形體之美是不夠的，還須配合身體內在的律動，才能表現動作的生命感，「精、氣、神」就是構成動作內在律動的能源。所謂「精」，就是精神；「氣」就是運氣的功夫；「神」就是神情。三者相輔相成，缺一不可。首先，就精神而論，有不同層次的定義：

一、精神是演員吸引觀眾注意的基本條件

演員扮演劇中人，一上臺，是否中看？並非三分人才，七分打扮。而是三分人才，三分打扮，再加上四分精神。要

是你精神好，上臺一站，舉眉睜眼，神采煥發，單是你那
精神抖擻的樣兒，就準叫觀眾喜歡了。至於一開始動作，
儘管身段姿勢相同，一個精神飽滿，一個精神萎靡，更是
一看便知高下。……所以，身體是頭一個基礎。身體不
好，則精神不佳，身體健了，精神足了，才能有精神做戲
（《蓋叫天表演藝術》頁三〇七）。

二、精神須兼及演員與劇中角色

當你扮上了劇中人，有了精神，這個精神該是你自己的，
又該不是你自己的。打起精神做戲，這個精神是你自己
的。在臺上要表現出甚麼樣的精神，這個精神又不是你自
己的了。你單有自己的精神，卻體現不出角色應有的精
神，演來演去，老挺眉毛，瞪眼睛，連眼皮也不敢放鬆一
下，精神倒挺好，威風也挺大，倘若這個精神，這個威風
與角色應有的表情不謀而合還好；否則，觀眾說不定會覺
得你在生他們的氣咧！因為臺上臺下又沒有吃人的老虎，
你老瞪著眼睛幹嘛？這就是因為你自己的精神有了，劇中
人的精神卻沒了。你的精神雖佳，反而傻了（《蓋叫天表演
藝術》頁三〇八）。

　　所謂「角色應有的精神」，是指演員須體現出劇中人各種各
樣的神情，才能賦予角色鮮活的生命力。但是，又由於戲曲表演
有一套複雜周延的「程式」，使得演員往往過分注重「技」的表
現，忽略了「程式」背後所隱藏的「意」的傳達，而使得技巧流
於膚淺自炫。因此技巧與精神之間的關係，也就是「神」的要
領：

任何技巧都是如此：如果槍耍花了，人耍僵了，圈耍活
了，人耍死了，這就是技巧耍人，人給技巧擺佈了。技巧
有了，神兒保不住，靈魂跑了，不美。……戲曲表演有一
套程式可供穿插運用，這是方便的地方。但切莫圖了方
便，忘了神情。「起霸」、「走邊」來的很熟練，就是沒
有神情，這樣，儘管演員很賣勁，很有精神，臺下卻看得
心煩，覺得你「山膀」、「雲手」、「跨腿」、「轉身」
……老是這麼幾下子，不知所云。要是逮住了劇中人的靈
魂，高寵是高寵的「起霸」，勇猛火爆，鋒芒畢露；姜維
是姜維的「起霸」，大方穩重，威而不猛。林沖是林沖的
「走邊」，驚弓之鳥，漏網之魚，行不擇路，急走慌忙；
石秀是石秀的「走邊」，喬裝改扮，混入敵莊，四處留
心，探聽路徑。儘管離不開那幾下慣常用的身段動作，卻
讓人百看不厭（《蓋叫天戲曲藝術研究》頁三一〇）。

　神情既為角色鮮活生命之所繫，它應如何傳達？「眼睛是靈
魂之窗」，用「眼神」就是最好的「工具」：

靈魂，往外說就是神情，神情主要是從眼神裡傳達出來
的。雙方開打之後，亮相不動，穩如泰山，但不感動人，
因為你亮相時儘管睜大了眼，卻是眼大無光，有光無神。
臺下光曉得你亮了相，卻不知道你心裡想的是甚麼？要是
身子不動，眼神動動，比如眼珠子像流星似地轉動，把劇
中人那種決不甘休，非要繼續拼個你死我活的狠勁，隨著
亮相從眼神裡傳達出來，這才是形神合一的亮相。……為
甚麼要亮相？不是為亮相而亮相，是為了亮神情而亮相。
既然神情主要是從眼神裡傳達出來的，光會亮相，不會動

眼珠，不能把劇中人的內心形之於外，這個相也就白亮了！……總之，眼睛要會做戲，要有功夫，槍來不眨眼，刀來不閉眼，能正能瞟，能上能下，能左能右，能轉能呆，能睜能合。……正因為眼神很重要，所以在臺上無論怎樣也得設法讓眼神衝著觀眾露（《蓋叫天表演藝術》頁三一四）。

黃旛綽《梨園原》說：「眼靈睛用力，面狀心中生。」，正是這個道理。當演員掌握了精神、神情與眼神等一系列的內在律動之後，還須與外在的形體律動相配合，否則，「有神無形」同樣不能塑造角色優美形像：

當然，這並不是說，靈魂找到了，眼神也有了，身段可以隨便，可以不必講究，這就不對了。光揣摩到了劇中人的內心思想，光靠眼神，沒有身段，神情還是不能恰如其份地體現出來。……戲曲表演為何對於人物的行動舉止刻意求工，所謂坐有坐相，站有站相，並非端架擺譜，而是有了架子，有了譜，比在生活中更有個樣兒，以便好好地托出人物的神情。武生一站「子午相」，使得臺下四面八方的觀眾從那個角落裡看過來都覺得美。相有了，神也保住了。跟生活裡頭那樣隨隨便便一站，斜腰拉胯，沒個樣兒，觀眾一看就不順眼，傳神而不能拿神（抓住觀眾），這個神也必定會傳空的，藝術的奧妙也就在這裡（《蓋叫天表演藝術》頁三一五）。

三、氣功是表演技巧的基礎

演員在舞臺上能輕而易舉地表現出「神形一致」，「氣功」

是關鍵功夫。氣，既是人們天生的生理呼吸動作；也是適應舞臺表演的吐納之法。它包含了「提氣」、「換氣」、「偷氣」等技巧。蓋叫天既然說「氣功」是演員表演的內外技巧之基礎，就應首重練習。不但要練日常的生理之氣，還要練習舞臺運用之氣：

> 氣功要多練常練。怎樣練？和養成日常呼吸習慣的方法一樣，要順乎自然，得乎自然。故意找氣，反而容易出岔子。比如練武功，你動幾下子就要喘氣，你就找動了之後不喘氣的方法，這不就是練氣功嗎？……為了適應舞臺上特殊的需要而練的呼吸運動就是提氣。即以意領氣，在實際上是為從體外吸進氣來，感覺上卻要從肛門往上提，小腹隨之內縮，這樣緩緩吸上一口氣，腦子裡卻感到氣是從下面往上走，直貫「丹田」。氣運行時要有節奏，不要猛，不要急，更不要用力，一切任其自然，數「一」時氣從肛門提到小腹，數「二」時氣從小腹提到胃脘，數「三」時氣從胃脘提到胸口，提到胸口就不必再往上提了，再提上去，就會聳肩提胸，僵了。提到胸口以後，讓氣在這待一會，重往下走。這實際上就是呼，即氣從鼻孔緩緩往外出，有時從口裡往外出也行，但從感覺上卻是氣往下走。呼氣也要有節奏，也數「一、二、三」，當氣回到小腹以下，再讓它待一回。這個上停下留的功夫愈久愈好，成習慣了，上臺再吃力的動作，就不易氣喘了（《蓋叫天表演藝術》頁三二二）。

這個練氣的方法，初學者切不可貪快，否則容易傷身；此外，靜心練習，也是練氣功的不二法門。將「氣」練足，表演自然就可「形完神足」了。

四、節奏美

　　節奏是自然界各種現象和生物的機體,各項功能交替均勻性的變化過程。如人體的脈搏跳動、血液循環等,皆屬人類自然節奏的具體表現。在藝術的領域中,節奏更是一項重要的原素。它指的是不同的藝術作品中的不同形式的成份的連續不斷的交替,進而反映出客觀世界的節奏過程。因節奏有助於藝術作品的鮮明性、準確性與嚴整性,使藝術形像更加完整和更富表現力,所以不同的藝術作品,皆各自呈現不同姿態的節奏感。例如:音樂節奏,是聲音有規律的交替,在時間上結合的一定次序,所表現的一種狀態;詩歌文學的節奏,是語言重讀音節,與非重讀音節交替的呈現;造型藝術(繪畫、雕塑、建築等),則表現在相對應的紋飾結構、色彩配合及支點佈局等層面。

　　就戲曲舞臺身段來說,蓋叫天將節奏又細分為三個層次:㈠為外部形體「動作節奏」,包含身段的起止、動靜、快慢、抑揚、高低、急緩、強弱等;㈡為內在節奏,又稱「心理節奏」,它指人物性格、思想、情感上,所產生的情緒上的抑制與奔放,配合具體情節,所呈現角色行為之姿態。㈢為「音樂節奏」,是最具聽覺形式的節奏,具體落實在戲曲「鑼鼓經」與演員身段的配合上。

一、外部形體動作節奏

　　(一)**先靜後動、欲放先收**:蓋叫天經常觀察各種動物的姿態變化,以便從中吸取外部動作形式的節奏美感。以貓為例,就有一種天生的節奏姿態:

　　　　貓在安靜地坐著休息的時候,見了生人,它就吃驚,全身

收縮，很警惕地盯著你，防止可能加到它身上的打擊。如果你向前走，它就更緊張，準備逃跑。離人太近，它可以從人的頭上跳過。離人較遠，它就猛一轉身，一閃跑掉（《蓋叫天表演藝術》頁三四）。

蓋叫天自貓這一連串受驚嚇的肢體反應中，悟出武戲二人對打的節奏——「先靜後動、欲放先收」：

（武戲）兩人對立相峙時的動作，為了顯出互相警惕的神氣，只要能「化」貓的這種特點，對表演藝術也很有參考價值。有些人在舞臺上還沒站穩就慌慌張張地動手打起來，這是不行的。必須要讓觀眾看清架式，有了看你開打的精神準備，從開打之前的姿態和表情，預感到非打不行，然後開打，這樣才能感動觀眾。所以說，先靜後動，欲放先收，未動之前貓的姿態，也是有啟發作用的（《蓋叫天表演藝術》頁三四）。

（二）**慢中求快、有姿有勢**：動作節奏的掌握，應快慢適宜，不能一味貪快：

表演武打，有的人往往一打就胡快。其實既要出招又出式，就不能胡快。胡快，沒有姿勢，合不上板眼，配不上鑼鼓經，結果是透不出神氣，失去了品局，丟掉了生活。當然，也不是一味講究慢，光講究慢，豈不瘟了？要慢中求快，慢中有勢，快中有姿。有姿有勢，才透得出生活、神氣和品局。這樣，彷彿慢了，其實快了。而且該快的還是要快。一刀砍空了，又一刀再一刀旋風般砍過去，對方也閃電似地閃身避開。從生活出發，從劇情的需要出發，

砍的快，閃得也快，這才是真快（《蓋叫天表演藝術》頁四
四四）。

（三）**由弱轉強、由強轉弱**：動作的強弱，也是另一種的節
奏形式。就是在一連串連續的大動作與小動作之間的強弱變化。
大動作的舞姿可以由弱轉強，也可以由強轉弱。蓋叫天以「喜鵲
登梅」或稱喜鵲占梅的姿態為例加以說明：

> 舞蹈上的「喜鵲登梅」，如同書法中的「鳥過枝」一樣，
> 這種優美的姿勢，是演員利用了飛著的雀子要停在枝上之
> 前那種不慌張的從容不迫地落下的特點的。……動作是不
> 是美，不只靠塑型本身的說明性，而且更要靠塑型所顯示
> 的連續著的，在大動作之中的小動作，那種強弱變化（《蓋
> 叫天表演藝術》頁三四）。

二、內部心理節奏

「內部節奏」屬於演員詮釋角色心理的一種表演技巧。也是
蓋叫天所強調角色的心理層次感。他以「火車開動」的節奏感，
來說明角色的心理節奏：

> 火車一開，就走得很快　那很容易出軌。一上場就一鼓作
> 氣，使盡了渾身力量，到了你真正需要用勁的時候，就用
> 不上勁來了，沒氣力了。火車是先慢後快，然後愈跑愈
> 快，那才愈快愈穩，才能使旅客坐得舒服（《蓋叫天表演藝
> 術》頁七七）。

他以《獅子樓》一劇為例，武松決定殺死西門慶，為兄長報
仇的思索過程，說明一般演員毫無心理層次的演法：

武松告狀不准，挨了四十大板，一上場，就丟了狀紙，大「灑狗血」，在「亂鎚」聲中，跟跟蹌蹌，東跌西歪，雙手亂摸屁股傷痛，怒髮衝冠，圓場時一鼓作氣就要去殺西門慶，士兵攔也攔不住他。演員把渾身氣力全用盡了，到了「獅子樓」，那就上氣不接下氣，匆匆開打，草草收場（《蓋叫天表演藝術》頁七八）。

接著，他示範這場展現心理層次的方法：

武松上場，跟蹌走著，手拿著狀紙，一手撫摸受打的屁股（身體不能過份歪來倒去，否則就不像是英雄挨打後的樣子了！要不失英雄的品局。）低頭看狀紙，又氣又恨，想回頭找縣官理論，士兵阻攔他，示以縣官無理可說。這時，武松低著頭，氣得有些無可奈何地對士兵說道：「士兵！西門慶，花銀錢，買通上下衙門。我上得堂去，不問青紅皂白，責打我四十大板，將我轟下堂來。我兄長的冤仇，無日得報的了！」他低著頭尋思，在憤恨中幾乎帶有一點悲哀絕望的樣子。士兵說：「二爺，那西門慶難道還勝似那景陽崗的猛虎不成？」一句話，激怒了武松。猛一抬頭，圓睜怒火中燒的雙眼，這才下了決心，起了殺人之念。可是，走在路上，做事精細的武松，邊撫傷痛邊在想著：能不能打得過西門慶呢？殺了對方以後又怎麼辦呢？對西門慶懷著仇恨的士兵，見狀拔刀在手：「二爺！」武松：（微微抬頭看士兵）……。士兵：（迅速將刀遞與武松）「鋼刀在此！」武松見刀，怒火頓起，這才下定最後決心，脫衣接刀，跑向獅子樓去找西門慶……（《蓋叫天表演藝術》頁七七）。

這種演法，才能將武松那種由鬆到緊、由緩到急、由再三猶
豫到終於下定決心的思考過程，有層次的表現出來。這就是「內
心節奏」的具體特徵，也是蓋叫天「開火車」的理論之所在。

三、音樂節奏

蓋叫天最注意「鑼鼓經」的運用，曾花兩年時間精研。他認
為演員如果不懂鑼鼓經，等於失去了半條藝術生命。這是由於中
國戲曲鑼鼓經，不僅具有鮮明的節奏感，可為演員身段表情增加
渲染效果外，更能藉助它刻劃人物、加強戲劇氣氛。演員演戲時
如果沒有好的鼓佬配合，再優異的演技也要為之黯然失色。「鑼
鼓經」之於演員既然這般重要，難怪蓋叫天如此重視它。與蓋叫
天有多年合作演出經驗的鼓佬高明亮，指出蓋叫天運用鑼鼓，有
以下幾項特點：

（一）**用古不泥古**：「用古」指的是發揮古老陳舊的鑼鼓點
子的優點；「泥古」是不為舊有的陳規所囿，可以推陳出新。他
以蓋叫天刪改〈四邊靜〉這個「乾牌子」為例：

> 「四邊靜」這個乾牌子，早年有人在「青石山」一劇中使
> 用。關平、周倉領法旨之後，走「四門斗」舞蹈，使用這
> 個乾牌子。不過那是用大鑼的。後來就不常用了。蓋老將
> 這被人遺忘已久的冷門鑼鼓點，起死回生，取來再用，是
> 一般人所想不到的。而更重要的是刻意求新。明顯地推陳
> 出新之處，有以下四點：第一、原「四邊靜」舊牌子裡
> 面，「抽頭」很多，蓋老將「抽頭」完全掐掉，使牌子乾
> 淨流暢；二、原牌子用的是大鑼，凝重穩壯，氣派雖大，

對夜行衣褲卻不適用。他改用小鑼，靈活輕巧，與敏捷俐落的暗行身段、輕快節奏和寂靜的氣氛協調一致；三、在打法上，原來比較稀鬆拖沓，蓋老要求打得既緊湊又有跌宕，一氣貫通；四、原來這個鑼鼓點，多半用在文場，經過改造，用於武場，也很適宜（《蓋叫天表演藝術》頁一八三）。

（二）**文武分合**：戲曲使用鑼鼓點，應隨劇情內容分出「文點子」與「武點子」，使鑼鼓不一味以火爆熱鬧為主：

> 蓋老多演武戲，一向反對武戲鑼鼓純求衝求狠。他常說：「老是『急急風』，也就沒有『急急風』了。」這句話，當然不是說他不使用「急急風」，而是說有弱才有強，只強不弱，也就無所謂強了。相反相成，互相映襯，這是膚淺的道理，但在運用時，又往往容易被人忽略（《蓋叫天表演藝術》頁一八四）。

而「文武分合」的作用，就在刻劃人物的身份與性格，使音樂的節奏也能產生具體襯托情節背景的積極作用。

（三）**活用活打**：是指鑼鼓點的運用，應配合演員的表演，在嚴格的標準下還懂得靈活善變。高明亮回憶蓋叫天的要求是：

> 他要司鼓牢記打擊樂是表演的「半條生命」，對司鼓的要求是既嚴格又靈活。為他司鼓，絕不容許馬虎隨便。……（但是也）不喜歡刻板保守的司鼓，那怕你技巧怎麼熟練，尺寸怎麼一絲不苟，他還是不喜歡。他歡迎的是靈活機警、隨機應變的司鼓（《蓋叫天表演藝術》頁一八九）。

由於蓋派的表演喜求新求變，因此鼓佬須能配合，並發揮創造的能力，共同為演出營造完美的氣氛與水準。高明亮舉出許多

具體的例證，說明他們合作的經驗，也為蓋叫天的「音樂節奏」原理，做了相當的實踐。

五、動作眞實美

　　戲曲表演向來有極嚴格的「程式」。而演員的表演更是在這個嚴密地程式之網下，不得隨意踰越雷池一步！但如此一來，表演卻也陷入形式化與僵硬化的困境之中。化解之道，就在利用「真實感」。因「程式」來自生活，反映生活，它是在生活基礎上提煉出來的舞蹈身段。演員只有還原體驗程式動作的生活原形，才能賦予程式化的動作以盎然生機，才可塑造鮮明生動的藝術形像。以「趟馬」為例說明動作真實感的藝術實踐過程：

> 趟馬這個舞蹈是戲曲的一種古老的傳統，不過五祖傳六祖，越傳越糊塗，久而久之，不問怎樣的劇中人，騎的是怎樣的馬，趟的是甚麼道，都不外乎是先叫一聲「馬來」，而後出場，打馬勒馬、鷂子翻身、馬失前蹄，以及打飛腳等老套套，這就成了一道湯了（《蓋叫天表演藝術》頁三五○）。

　　這裡，首先指出僵化的、毫無創意地運用「程式」的弊病，也是許多演員演技停滯的瓶頸原因。蓋叫天所提出的化解「密碼」，就是「體驗真實」：

> 你說我的趟馬走得不一般，顯的美。其實，我也是打老先生那兒學來的。不過，還得向生活學習。你真要找趟馬的舞蹈美，先得講究生活的真實。你不妨弄副大杠當馬騎，它怎麼著，你怎麼著。這樣，你儘管也還要用一用打馬、勒馬、跑圓場等傳統形式，但你運用起來，就會當心晃馬

鞭別刺著馬眼，打馬鞭別打斷馬頭；倘若你手裡還有一桿槍，你劈馬花，耍背花時就會當心別挨著馬屁股。隨著這些講究，你的動作也就不一般了，因為裡頭不但有傳統，更有生活，是耍的「真把戲」，也就真美了。所以，你別老想著向我學，你該老想著向生活學。生活會幫你找到沒完沒了的舞蹈的美（《蓋叫天表演藝術》頁三五〇）【圖十八之 1～4】。

「體驗真實」就是要求演員將取自生活的動作，又將其誇張、變形、美化為舞蹈的動作還原到真實層面。如「趟馬」就真去騎騎馬；如「乘船」就真去坐坐船。經過真正的體驗過程後，演員方能掌握「程式」動作的精蘊，才能發揮它真正的美感。這樣的體悟，應來自於蓋叫天幼年學藝時，所紮下的良好基礎。他回憶幼年學戲的過程，老師教導學生體驗真實的訓練方式，就是讓他們「真正」的去做那件事：

老師把他們（學生）領到柴房、讓他們拿著筐、拿著扁擔實地經歷一回。先擔二十斤，再挑四十斤、六十斤、八十斤，一定得這麼拿各種輕重不同的份量給他壓一壓，他們才知道挑二十斤是怎麼個模樣，四十斤、六十斤、八十斤又是怎麼樣。這樣，在表演挑擔的時候，心裡就有了譜，所以分別出各種不同份量的挑法來，表演也就真實了（《粉墨春秋》頁一〇五）。

有了這種訓練基礎，蓋叫天便養成追尋所有程式動作背後所隱藏的「真實感」。以佔武生動作份量極大的「把子功」而言，他認為武打之美，就在其真實。例如：打把子的「ㄠ、二、三」原是打對方的嘴巴，或用槍刺對方的面龐；「過合」是一拳伸過

去，可是打空了，而且連身子也給這一拳帶過去了，這叫「半拉合」；雙方互調方位後，趕緊回過身來，又出一拳，可是又打空了，而且把身子又帶回原位，才叫「過合」。在開打中的翻跟頭，也不能隨便亂翻，如果兩人打著架，突然一齊翻個「倒扎虎」，那也不合真實；如果一個踢，一個被踢得翻了個「倒扎虎」，那就符合真實原理了。所以，總結動作的美感原則就是：

> 美與真要相結合，如果要求把戲裡舞蹈姿勢表演得美，除了要求動作舒展勻稱，還必須要求表演動作的真實感（《粉墨春秋》頁三二〇）。

六、和諧美

「和諧」在藝術中，是指藝術作品的一切組成部份的有機相互聯繫，例如：音樂的扣弦、建築的比例、繪畫的結構統一等，都是和諧的具體表現。

戲曲舞臺動作的和諧美，就蓋叫天的看法，在於動作的渾圓飽滿，與「六合陰陽」的協調統一。「六合」是「心與口合、口與手合、手與臉合、臉與眼合、眼與身合、身與氣合」；其中「手、步、法」體現姿態；「臉、眼、氣」表達內心的意識。「陰陽」是以「子午相」的原理，將上、下身的動作方位錯開，分出陰陽面來，以造成多角度、多層面的變化。在動作的連接上，必求舞姿婉轉連綿，一氣呵成，悠然翩躚、渾厚圓滿，以達到精緻和諧的最高層次。

（一）**曲線渾圓**：「圓」就是曲線美。它是戲曲身段的基本線條，許多身段就是使用不同規格、不同方位的大小圓圈組成，

例如:「雲手」是雙手在胸前交替作圓圈形;「遍腿」是單腿在面前向身體外側畫圈;「旋子」是展開四肢作平面旋身轉圈;「涮腰」是上半身作磨盤式轉圈;「鷂子翻身」是踢腰連續轉圈;此外,槍花、棍花、刀花、劍繐花等,無一不是利用連續不斷的各種圓圈連接而成。所以,動作要具諧和之美,「曲線渾圓」乃為第二項基本要領。蓋叫天將動作的圓,也分為兩個層次:一是單獨的動與靜的姿態;二為連續性的組合動作。首先,就單獨動作而言,「圓」要飽滿,並且動靜皆須保持曲線圓形:

> (靜態動作)如屈臂不露肘,一露肘,顯得瘦骨嶙峋,不美。抬底腿不動膝,一動膝,倘若穿著褶子,褶子的下擺上就會凸出一塊,好似多了一塊累贅,因而不圓不美。靜的姿態要求圓,動的姿態也要求圓。徒手打對方,一蓋兩蓋三蓋四蓋,膀子要伸的開,有如通臂猿猴,但還要蓋得圓,有如風車滾轉一樣蓋過去。……雲手是上下左右既有平的圓,又有直的圓,因為手掌成半圓形,看起來好像手心裡捧著個圓盤似的,隨著雲手的大小,圓的直徑也隨著擴大或縮小,圓盤形始終不變(《蓋叫天表演藝術》頁四一〇)。

其次,連續性的組合動作,必須四方伏貼,八面玲瓏;還要分清東南西北,上下左右的方位,才能展現充實飽滿的渾圓之美:

> 整個舞蹈動作自始至終要圓全,有主幹,有枝葉;明脈絡,去旁雜;有起筆,有收筆;順勢而生,一氣呵成。……(但)不要求每一個動作或每一組動作都得畫圓圈兒,那是辦不到的,也是不必要的。但是,對某些動作來

說，其過程往往本來就可形成圓形。例如：翻虎跳，只要胳臂伸的直，身子便可自然而然形成如同一個大車輪般滾過去。再如一遍腿，可以遍出個月亮門，身子就在月亮門中。……倘若就這些動作與那些動作連貫而成的舞蹈姿勢來看，往往不但會出現圓形，而且會出現圓球形，不但是圓，而且渾圓飽滿。……例如「鷂子翻身」接「轉身臥雲」，翻身時有了直的東西南北，轉身臥雲時，便有了橫的東西南北，把前後動作連貫起來看，東西南北，上下左右，全有了，因而不但是圓形，而且是圓球形了。由此可見，對某些特定的動作來說，倘若其過程本來就可形成圓形，不妨就掌握住這個特點，使之「圓」形必露，從而增添舞姿的美（《蓋叫天表演藝術》頁四一七）。

蓋叫天不僅將「圓」，視為動作美的外部形像特徵，更透視進入動作「圓體」當中，掌握整體動作所構成的線條組合，使動作的「諧和」，在線條的組織過程中，得到極其精確的分析與要求，從而形成動作「和諧」美的第一要義。

（二）六合陰陽：「六合」強調做動作時身體各部份姿勢的對稱，也就是「手腕與腳腕合，大腿與臂膀合，肘與膝合，上身與下身合，肩與胯合，頭與腳合」。「陰陽」則力求身軀有轉折，突顯不同的角度，並配合腰部的變化，作出「扭、擰、轉、閃、涮、挪、翻」等不同的姿態，造成上、下身方位的交叉，以呈現豐富多變的美妙舞姿【圖十九之 1～5】。二者交融，完成動作和諧美最高要求：

如武松拉山膀，不但要求拉得像刀一樣唰地削過去，既平

且脆又「帥」，而且要求拳背與虎口合，合上了，這個山膀才顯得威武。……「六合」之中還有「陰陽」。為何把生活中的立正姿勢搬上舞臺不美？按說上下身都在一條直線上，不是很合嗎？合則合矣，可是沒有陰陽。倘若上下身錯開點，分出陰陽（這就叫子午相），才真合上了。……不光靜止的塑相，在運動的過程中也是一樣，……轉身子也要有個陰陽。倘若劇中人掛著髯口，可以一手捻鬚，一手背後，轉身時，上下身還不要一道轉，上身後轉，下身先轉，要擰著點轉。當然，轉時還得和下面的步法合，得先上一步，再擰，身子才擰轉得過來。倘若上下身不分陰陽，一根棍似地一道轉，再加上雙手不知怎樣擱，定然轉得不圓不美。依此類推，一切舞蹈動作……總是要既有六合又有陰陽。……身段舞姿的安排也正合得上這個相反相成的道理。倘若沒有陰陽，即使六合，也合不出圓的來。反之，陰陽不能亂，要在六合之中，方能圓順。一站，身不正立，有了陰陽；可是眼神、腳，以及四肢的各部份配當不好，沒有六合，仍然不美。多琢磨多研究這個六合、陰陽的道理，一旦豁然開朗，一通百通，就可以隨帶找出許多變化和美化身段舞姿的方法，使六合成了七巧，使舞蹈更為巧妙（《蓋叫天表演藝術》頁四一四～五）。

　　融會動作美的諸項要領，統合於「諧和」的原則下，蓋叫天的舞姿身段已臻化境。阿甲（一九〇七年——，原名符律衡，又名符止，江蘇武進人，為戲劇理論家、劇作家、導演）對蓋叫天舞臺藝術的形容與推崇，可為他動作美學的效果做了確切的評

價：

> 蓋叫天先生很講究身段規整統一。他的身段動作像一根線
> 那樣貫串，又有許多點把它區別、頓斷。當他表現一位英
> 雄人物在情感激盪時，從頭上的羅帽、嘴上的髯口、腰間
> 的鸞帶、手中的馬鞭，同時都飛舞起來，使你看不出從何
> 處起，何處落，找不到一點空際。可是，它不是叫你看得
> 眼花撩亂，而是甩髯口、踢鸞帶、挺羅帽，刷馬鞭，都交
> 待的清清楚楚，而且每一樣都看到不同的特技。綜合起
> 來，給你留下那個婀娜而又剛健的英雄形像（阿甲《關於戲
> 曲舞臺藝術的一些探索》）。

中國古典戲曲理論中，有關身段美學理論的著述，並非完全
空白，以清代藝人黃旛綽所著的《梨園原》（歷代詩史長編第二
輯本，鼎文書局）最為著名。該書將戲曲表演藝術的唱功、唸
功、表情、神態、臺步、手法、身段、造型等各方面，分為〈藝
病十種〉、〈曲白六要〉、〈身段八要〉、〈寶山集八則〉等篇
章，但他以綱領條列、缺乏例證的論述方式，如果與蓋叫天的表
演藝術專著相較，則蓋著不啻為古今第一部充份討論動作美學原
理的寶貴資源。本文限於篇幅，無法將蓋叫天所舉的例證逐一引
用，僅將其理論重點，加以整理闡述而已，淺嚐一臠，亦可知全
鼎了。

貳、演劇篇 ── 演劇原理

蓋派藝術除了身段精緻豐富外，更講求劇情與戲理。蓋叫天
提倡「武戲文唱」的觀念，強調演員應透過表演技巧，深度刻劃

角色的情感、性格等內在精神世界，絕不把武生的表演層次定於武技的炫耀而已。因而在二〇年代初期，京劇武生藝術在北派楊小樓、南派蓋叫天兩大武生的共同改革下，武戲面目乃煥然一新，開啟了「武打與性格」相結合的新紀元。但是，兩位傑出藝術家的藝術態度卻截然不同：一位是積極的實踐者；另一位除了身體力行之外，還留下完整的精闢見解。當物換星移、歲月流逝，優美精湛的演技，隨著藝術家的辭世不復重睹之際，珍貴的思想結晶，卻能經由文字的傳錄，長留人間，嘉惠後學。蓋叫天為戲曲藝術所作的貢獻，就在這裡彰顯了他那深遠弗屆的影響力！

一、生活藝術觀

　　中國戲曲藝術向來與「寫實」表演形式保持距離。因此，難免令觀眾覺得「虛假」。但是「虛假」只是形式技巧的表達方法，如果要技巧出色，「真實」的精神還是不可或缺的要素。清代名著《梨園原》即〈明心鑑〉篇開宗明義便提到，中國戲曲表演必需講究「寫實」精神：「要將關目作家常，宛若古人一樣。樂處顏開喜悅，悲哉眉目怨傷。聽者鼻酸淚兩行，直如真事在望。」這個「直如真事在望」，就是中國戲曲的寫實要求。所以角色在揣摩演技之際，還要「既妝何等人，即當作何等人自居。喜、怒、哀、樂、離、合、悲、歡，皆須出於己衷，則能使看者觸目動情，始為現身說法，可以化善懲惡，非曲其虛戈作戲，為嬉戲也。（《梨園原》〈王大梁詳論角色〉）」就是要求表演者對扮飾的角色，要有深切的情感體驗。這與蓋叫天所提出的「生活藝術觀」有不謀而合之處。但蓋叫天不僅重視這項原則，他還

具體從生活出發，論及體驗技巧、角色、身段與生活的關係。將傳統戲曲的「寫實」精神，做了發人深省的闡述；另方面，也澄清了一般人對戲曲「虛假」形式上的誤解，使我們體會到，藝術的形式不必為真，藝術的精神卻必須真實的寶貴真理。

（一）**技巧和生活**：技巧令武戲生色，技巧也能給予觀眾極度的感官享樂，但技巧緣何而生？蓋叫天認為表演技巧就是從生活中提煉出來的。

> 生活中不就常有人來一下技巧嗎？比如夏天熱要搧扇子，剛好身邊茶几上有一把，不過扇頁一端衝著自己，你一把拿過來，沒有拿到扇柄，而是拿到扇頁一端，得將它倒轉過來才能搧。在這倒的時候，就有方法，就有技巧了。你靠另一隻手幫忙，慢慢地將它倒轉過來也可以，依靠手指轉個圈也可以，讓扇子在手心裡翻個筋斗也行。轉個圈、翻個筋斗，在這件生活小事上就是技巧。但是，如果你抓到的一端原本是扇把，也讓扇子在手心裡翻個筋斗，結果反而不好搧了，這不是反而給自己增添了麻煩，顯得笨拙了嗎？所以，生活之中本來就有技巧，而技巧正是用來更好地體現生活的。在表演中運用技巧也是這樣，它不是用技巧去損害人物和情節，破壞表演的統一，而是為了更突出地表現人物和情節，豐富表演的連貫性和美感（《蓋叫天表演藝術》頁二五七）。

這就是戲曲運用技巧的目的與意義。可惜的是許多演員並不明白這個道理，演戲時常常忘了「戲的存在」，而盡情的玩弄技巧，只顧贏得一點虛榮掌聲，卻輸了藝術的價值，以上的論點應

該是極寶貴的「箴言」了。

（二）**深入生活、體驗角色**：既然技巧是為了「更好地體現生活」，身為一名演員，就應該深入仔細地體驗生活。蓋叫天的「生活藝術觀」其實在幼年學藝時，就已打下良好的基礎：

> 科班裡平時也注意訓練孩子們隨時留神生活裡的形形色色。我們那會兒上戲館下戲館，都是排了隊走的。臨出發前，老師指定了五個人一組，各個組都給派上一個任務。譬如說這一組今天的任務是在街上留心看挑擔子的，那就不問甚麼人挑甚麼擔子都得留神注意。那一組留神看街上拉車的，那就不問甚麼人拉的甚麼車都得看。這一留神，看得可就仔細了，生活中甚麼情景都有，就拿挑擔子來說，那就有許多種，有挑水桶的、有挑醬油的、有挑菜籃的，份量不同，挑法也不同；老年人挑擔和年輕小伙子挑擔不同；六月暑天挑擔和臘月寒天挑擔也不同。挑著一擔菜進城來賣，擔子沈，腳步快，臉上是一副愁著賣不出去的神情；賣完了菜，一副空擔子往肩上一擔，兩手向袖裡一攏，一搖一晃，那股閒散勁兒和來時又不同（《粉墨春秋》頁一○五～六）。

幼年的學習經驗，令蓋叫天體會出「平時留意生活，看得多學得多，上了臺扮甚麼自然會像甚麼。」現代戲曲演員生長在現代社會，自然難以體會當年的生活環境。但是，蓋叫天所強調的是「戲情、戲理」與生活的關係，即使環境變遷，戲理來自生活即是不移的鐵則：

> 生活的現象是複雜的，生活的道理也就不單調。為何同是人，此人是這般舉動，別人又是那般舉動，都有一定的道

理。必須明察秋毫，仔細分辨。倘若走馬看花，浮雲探月，就可能指鹿為馬，似是而非。表演一個簡單的身段，送茶，按理來說，將茶盞遞到客人手中也就行了，但仔細一研究，人物的身份、品局不同，舉止表情也就不能一個樣。丫環送茶，拘泥於封建禮節，男女授受不親，要斜身藏臉，表示羞澀。孩童送茶，天真親熱，但不懂禮貌，把茶杯直湊到客人嘴邊去。再進一步考查一下，丫環送茶給常來常往的女客人也表示羞澀，那就不對了。過去科班學戲，上戲館下戲館，路上走著，老師也管著你，不叫你閒著，要你留神觀察來來往往的人是何等模樣，何種神情，為何如此這般，回來兄弟們湊合捉摸和摹仿。為何老師這樣注意訓練學員隨時留神生活裡的形形色色？就是要使學員從小培養起度情知心、究事明理的習慣；同時也是教導學員向生活學習，明白做人的道理。常言道：「不知冷暖，不識好歹」，好歹不分，私下品局不正，生活的道理都不懂，就談不上把戲中的生活演對了（《蓋叫天表演藝術》頁二六六）。

　　清徐大椿《樂府傳聲》〈曲情〉（古典戲曲聲樂論著叢編、鼎文書局）中說：「必唱者先設身處地，摹仿其人之性情氣象，宛若其人之自述其語，然後其形容逼真，使聽者心會神怡，若親對其人，而忘其為度曲矣。」這段話也正是蓋叫天所強調的戲曲表演藝術，必須進行生活體驗，設身處地的將自己置於角色的地位上去思索、感受，才能正確的扮演角色。人言雖異，其理相通，戲理情理源於生活，表演者實宜三復斯言。

（三）**身段與生活**：除了戲情、戲理須體驗生活外，演員的身段創造與生活的關係也非常密切。一般演員學傳統戲時，身段方面大都來自老師的一招一式的教導，鮮有自我創造；但是新編戲就須根據劇情編排身段，也是演員表現表演功力的時刻，許多演員就面臨了創造的挑戰。有經驗的演員自然可以編出精彩合理的身段，而沒經驗的演員，往往就「束手無策」，腦海中是白紙一張，一定得請老師指導。而蓋叫天卻提示了一個重要的思考方向，供有經驗或無經驗的演員編排身段時的參考，那還是──向生活學習：

> 生活是藝術創造的基礎。我們研究戲，跟誰學？當然師傅的傳授和指導很重要，請問師傅的師傅又是誰呢？那就是生活。所以懂得向生活學習更重要。演員演戲，劇本上把詞意兒都寫下了，編劇的人寫下這詞兒裡面就包括了生活的意義在內。你仔細揣摩詞兒裡生活的意義去表演，不就有了身段嗎？譬如說戲中常見的這麼一個客套：「不知大哥駕到，未曾遠迎，當面恕罪。」「請坐。」這段詞兒你如踩著生活去表演，就盡是身段：客人來了，你忙起身迎接，二人見面，你臉上露出很高興的神氣。然後說「不知」微微搖頭；說「大哥」，眼望對方；說「駕到」，用手向內一擺表示對方來到這裡；說「未曾」單手微搖；說「遠迎」身軀略向前俯表示恭迎；說「當面恕罪」雙手下垂，臉上帶著歉疚的表情；說「請」雙手一拱；說「坐」，身體退後一步，微向裡偏，單手招呼對方入坐。如果不按生活去表演，要不一無身段，面目無情地背完這段臺詞；要不就渾身亂動，說「未知大哥駕到」他理齊

子，說「未曾遠迎，當面恕罪」卻將雙手衣袖一抖，跟詞
兒的意義完全不合，還自以為身段挺活泛（靈活），實不
知全不合乎生活（《粉墨春秋》頁一五五）。

對經驗缺乏的演員來說，這段話是一番珍貴的提示；對經驗
豐富的演員來說，這番話更是嚴格的訓示。不懂得作戲的演員必
須知道作戲的訣竅；懂得作戲的重要，但又不知分寸拿捏的演
員，也必掌握身段設計的要領，不能胡亂炫耀技巧。我就曾見某
一名演員演新戲（身段必須新編），其身段違反生活原理，當時
覺得極不順暢，一時不知是那裡發生毛病，待讀到本文之後乃豁
然開悟：原來該演員在表演一個「呼天天不應」的絕望心情時，
他卻低頭望地，從某方面來說，他選擇低頭的理由可能是要表現
人物的絕望，但他忘記了「戲，要演給觀眾看」的道理，低頭的
姿勢只能滿足他個人的體會，卻無法滿足全場觀眾的視覺需求；
而更重要的，就是這個動作違反了生活的動作原理，試想，當人
在「無語問蒼天」之際，到底是要抬頭？還是低頭？才能將內心
中那股幽怨抑鬱之氣抒發而出呢？由此便知蓋叫天「身段與生
活」戲理之精奧。《梨園原》〈寶山集八則〉所云：「曲者，勿
直，按情行腔。陰陽緩急，板眼快慢，當時情理如何，身段如
何，與曲合之為一，斯得之矣。」蓋叫天「身段與生活」戲理，
就很恰當地詮釋了。

二、真假表演論

蓋叫天雖然強調觀察生活，注意生活細節的重要性，但他並
不主張表演完全要模仿真實生活。基於戲曲藝術的特殊寫意的性
質，蓋叫天體悟到戲曲表演應分出「真」與「假」兩個層次。所

謂「真」，係指人物情感的真實；所謂「假」，乃為表現形式藝術化的手法。前者意指「內涵」；後者強調「外觀」。換言之，就是要求演員運用特殊的程式形式，反映人生的諸般真實情態。

　　這項針對「真、假」表演關係的探究，在清代乾隆年間由鐵橋山人、問津漁者、石坪居士三人合著的《消寒新詠》（引自《戲曲研究》第五輯）一書中，也提出類似的看法：「戲無真，情難假。使無真情，演假戲難；即有真情，幻作假情又難。（石坪居士評徐才官《翠屏山・反誑》）」這段話將演員與所扮飾的角色之間的「真真假假」的關係，做了解釋，認為戲劇原本就是「假戲真作」，但演員如無真情，「假戲」就難做了；而有了真情之後，還必須將演員自己的真情「幻作」角色的「假情」，真情的培養並不難，最困難的是「幻作假情」的過程。這個步驟，該書僅有幾句評論演員表演的說明：如「惟才官演《紫釵記・灞橋》一齣，其傳杯贈柳，固亦猶人。乃當登橋遙望，心與目俱，將無限別緒離情，於聲希韻歇時傳出，以窈窕之姿，寫幽深之致，見者那得不魂銷！」這段描寫演員在掌握角色心中的情感之後，透過表情與形體動作如「心與目俱」、「以窈窕之姿，寫深幽之致」等形容表演的抽象文字，雖然強調演員的眼神與身段的重要，但那來自觀眾角度的闡述，雖有重點，卻又不夠具體、深入，較之於蓋叫天的「真假表演論」，既深入而又有層次的論點，是略遜一籌了。蓋叫天將戲曲表演的真假關係，分為以下五個論點：

　　（一）**假裡透真**：「假裡透真」與上述《消寒新詠》的真假觀頗為類似。蓋叫天認為戲可以假，但情不可失真。演戲的任何

技巧，都應表現得合情合理，令人信服；否則技巧再多，若不合情理徒使觀眾生疑，也影響藝術的表現力。他以《烏龍院‧殺惜》一劇為例：

> 宋江一清早打烏龍院出來，走不了幾步，發覺招文袋丟了，頓時心急如焚，趕緊回到閻惜姣的房中，翻蓆掀被，東尋西找，越來越找不著，越找不著越發急，宋江抖袖又搓掌，急得滿頭大汗，這時，場面也配合「急急風」的鑼鼓點子，氣氛顯得很緊張，把臺下勾得屏聲息氣，全神注視著劇情的發展。可是宋江急了一陣子，找了一陣子，還是沒找著，心裡倒漸漸定落下來了。……他慢慢地坐下來，細細地想一想：「怎麼弄丟的？」……儘管他臉上還掛著著急的樣子，但由於他這樣心一定，臺上氣氛也顯得緩和下來，鑼鼓節奏也配合著改成慢的。可是臺下並沒有鬆氣，倒覺得宋江這時的沉著比剛才的著急還要精彩，因而更有興趣地等待著宋江下一步要怎麼辦。這種由急到緩、由快到慢的表演程序就是藝術手法。……因為這樣安排，劇情的發展就不是直線上升，而是有波瀾，有起有伏。……有陰有陽，就一直把觀眾的精神抓得牢牢的。更重要的是：這種藝術手法，正是從宋江的性格中找出來的，並且是合乎生活中的道理的。要是宋江一味忙亂慌急，搓手頓足，六神無主，進而索（率）性不顧一切，大發雷霆，一鼓作氣把閻惜姣殺死，這就把宋江演粗了。但是，如果不先來一陣「急急風」，不把宋江發覺失落招文袋後一時手足無措，焦急萬分的神態刻劃得淋漓盡致，而是不文不火，急又不急，盡指望閻惜姣把袋子交出來，這

又不合這樣的情況：宋江丟失招文袋，關係重大，這有關梁山泊好漢和宋江自己生命的安危，宋江豈能不急。但宋江誰也沒有看見過，他丟失招文袋究竟是怎樣一種神態？誰也不得而知，能說這種由急到緩的表演方法就真適用於當時宋江的情況嗎？這裡面就有生活的道理了。由於《水滸傳》的描寫，民間說唱家的傳播，大家對宋江該是怎樣一種性格已有了譜了。而且人們可以從自己的生活中經歷中鑑別出來，怎樣的表演才是合情合理的。不是嗎？人們丟了一枝鋼筆或者一塊錶，總不免要急一急，但不見得會急得如宋江那個樣子，要是丟了機密文件呢？可就有點相仿了。也可能急得搔頭抓耳，東尋西找，但找來找去找不著。這時，只要是神智清楚，敢於擔當責任的人，也自然會像宋江那樣把心定下來，冷靜地回想一下：怎麼會丟的？把頭緒理一理，弄清楚了來龍去脈，再按線索去找。生活之中既然可能有類似這樣的狀況，根據這樣的道理，縱然誰也沒見過宋江，人們自然會相信臺上宋江的舉止是合乎情理，是真實的。演戲路子不一，各有巧妙不同，巧在哪裡？妙在哪裡？巧在手法高明，弄假成真；妙在合情合理，令人信服（《蓋叫天表演藝術》頁二六二～四）。

　　總之，「假裡透真」其實就是要求演員要「假戲真作」，只是戲無論怎樣作，都須符合情理。而情理則來自生活的體驗，這又與蓋叫天「生活藝術觀」的基本精神相通，可見蓋叫天的演劇原理已成脈絡相連的完整系統，理論性之強，早已脫離經驗性的泛泛之言了。

（二）**借假演真**：當演員具備了真實的情感體會，掌握了真實的戲情理解之後，是否還應全部運用真實的形體動作來表演劇情呢？答案是否定的。蓋叫天認為演戲的情感非得真實，但是表演的技術卻一定得「假」。這個「假」，指的是戲曲經過藝術手法處理過的舞臺身段。他說有些身段「非假不可、非假不真、非假不美。」原因何在？

> 人們日常的行動舉止，從外表上看大體差不多，僅僅把外表搬上舞臺，站就是站，坐就是坐，表現不出人們站坐時不同的神態，就反而不真實了。在這種情況下，就不如採取畫家寫意的手法，突破生活的樣子，創造能表現出同中之異的特殊身段來。這就比單純模仿生活要高明了。為何戲曲表演往往借用飛禽走獸和生活景像中各種美妙的姿勢來豐富舞蹈動作，正是要吸取諸如龍行虎步、貓竄狗閃、鷹展翅、風擾雪、風擺荷葉、楊柳擺腰等等具有特點，引人注目的姿勢，來表現人物的神態，來美化身段。……因此，我們儘可不必拘泥於生活的樣兒，大膽脫俗。要力求神似，而不強求形似（《蓋叫天表演藝術》頁二七○）。

由於真實的生活動作沒有藝術美，為了達到藝術表現的目的，演員的身段就得突破生活原形的限制，例如「睡覺」的姿勢，就有許多不同的美化動作：或支頤、或托腮，或坐或臥，卻絕不採行現實生活中睡覺的姿勢。蓋叫天以《三岔口》一劇，任堂惠的睡姿為例，說明經過藝術手段處理過的生活姿勢：

> 屈肘托頭，半抬上身，同時面部和全身都面向觀眾，這是仿照臥虎式的睡相，真這樣睡，累得慌，怎能入睡，但舞臺上卻用得著，不止是合乎舞臺的美術，讓觀眾清楚地看

到任堂惠睡時，仍然露出那小心提防和英武不可侵犯的神
情，更重要的是借用「臥虎式」這種威嚴大方的睡相來表
現任堂惠這個睡時的英雄形像。這就叫借假演真（《蓋叫
天表演藝術》頁二六九）。

　　所以「借假演真」是指演員舞臺動作應當遠離生活原形，以
達到藝術的美感要求，並塑造角色形像。可惜的是，許多敬業的
演員，雖然知道演戲的情感應當為真，卻忽略了求美的需求，以
致表演悲劇，悲從中來，聲嘶力竭，影響演出；動作求真實，以
致身軀扭曲變形，破壞身段的優美，這些都是對戲曲表演藝術的
原理，犯了「只知其一，不知其二」的毛病。蓋叫天這段「借假
演真」的理論，真可謂「醍醐灌頂」，令人茅塞頓開了。

　　（三）半真半假：真實的生活動作，不宜原形再現，但利用
演員肢體來虛擬景物的動作，可要逼真細膩而又傳神。蓋叫天稱
這種表演方式為「仿真」，也是「半真半假」的理論精義。例
如：騎馬、乘船、開關門、上下樓等生活動作，在「寫意」式的
表演風格下，已經「虛化」，在這種情況下，如果表演還不講究
傳神細膩，觀眾將無從得知表演的意義。因此，凡是屬於這類
「虛擬」式的舞臺動作，一律要求逼真的體現。

　　但是「仿真」也有三項原則必須遵守：㈠要求美；㈡須由劇
中人的思想性格與故事情節來決定「仿真」的程度；㈢要照顧到
舞臺的標準：

　　　　一、仿真也要研究舞臺的美，為何花旦開門要斜身繞步？
　　　　為的好看。這個身段要是攔在生活裡頭倒許成了怪相了。
　　　　所以仿真只能逼真，不可全真，也不能全真。二、怎樣仿

真，不只是由生活的樣兒來決定，主要應由角色的思想性格和故事情節來決定。例如同是開門，孫玉姣開門拾鐲，喜悅之中掛著羞澀，門兒開得輕一點；閻惜姣開門迎張三郎，喜悅之中掛著妖佻，門兒開得急一點。不能為了開門而開門，千人一面。……所以，同是仿真，該刪的則刪，該改的則改，不能生吞活剝。三、在進一步考究一下，怎樣仿真？仿真不但要由角色和劇情出發，還要照顧到舞臺的標準。例如：看書寫字，不免要低點頭兒，這是生活。但在舞臺上看書，你也低頭，真是真了，可是不美。因為你看書是做給觀眾看的，你心裡得有觀眾；要把頭抬起來，讓觀眾看清你看書的表情。但這樣，美是美了，又脫離了生活。不真，怎麼辦？眼睛還得向下傾視書本。而且眼皮還要抬起，如果眼皮也跟著眼珠一下傾，就仍把眼珠掩蓋住了，觀眾還是看不見你的眼神。……抬頭是假，看書是真，半真半假，真也真了，美也美了。……生活有生活的尺寸，舞臺有舞臺的標準，兩者不可混淆。踩著生活的尺寸，合舞臺的標準，這就叫半真半假，真假結合（《蓋叫天表演藝術》頁二七一～三）。

總之，戲曲舞臺身段沒有百分之百的「真實」，這就是它與一般舞臺劇、影視的寫實表演最大的區別。這也是許多戲曲演員轉行演電視劇或電影時，在表演技巧上所遭遇到的困擾；而戲曲在長久缺乏表演理論的觀念指導下，常常生吞活剝歐美的表演理論，詮釋自己的表演風格，也造成理論與實際脫節的現象。而今蓋叫天的這番解說，正為這項空隙提出補白，意義自是不凡了。

（四）**就眞演眞**：戲曲演員如果一味在臺上裝腔作勢，必定也讓觀眾生厭，因此，在不違背舞臺美感原則之下，演員的真實情緒可以真切流露，這就是蓋叫天說的「就真演真」，在甚麼場合，人們有甚麼思想，就有甚麼表情。他以《拿謝虎》一劇說明這項理論：

> 記得當年我改編「拿謝虎」，把採花賊改為草莽英雄，在
> 設計謝虎別家一場身段時，頗費周折。因為謝虎雖是個綠
> 林英雄，但已隱居田園，並且謹遵師命，不與黃天霸為
> 難，而黃天霸不但出賣綠林英雄，而且一心要拿謝虎，在
> 一次偶遇之中，又把謝虎無辜的兒子殺死，這豈不令謝虎
> 痛恨已極！這種痛恨之情，真是到了言語舉動難以形容的
> 地步。那麼採用甚麼花俏的身段好呢？吹鬍子瞪眼嗎？來
> 幾圈甩髮嗎？或者跌一跌屁股坐子嗎？這些都似乎膚淺了
> 一些，都不合乎謝虎的性格。想來想去，覺得用任何花俏
> 的身段都不適宜，倒不如就按照和謝虎一般的草莽英雄經
> 受同樣遭遇之後，可能產生的真實表情來表現，才顯得真
> 實。於是我就採用了鬧中生定的方法，謝虎一聽家人報告
> 孩兒被黃天霸殺死，頓時如悶雷轟頂、萬箭穿心，不禁目
> 瞪口呆，肝腸（膽）欲裂，而後漸漸拿定主意，一不做，
> 二不休，毀家滅產，尋黃天霸報仇雪恨。就是如此，沒有
> 甚麼特殊的身段。……鬧中生定，在生活中可以見到。例
> 如樂極生悲、悲極發笑、怒極反而沉默、恨極形同發呆
> ……諸如此類，謝虎當時的情感便是如此。表演起來，要
> 就真演真，發於內，形於外，出於自然，形成自然的身
> 段，不能假裝假做。……既要深深體會角色的情感，做到

內外合一，任其自然，不可矯揉造作，但也要靠臉部有著深厚的基礎功夫，才能把複雜的內心活動，通過眼神眉宇之間，如實地有層次地表達出來。怒恨氣憤、喜笑歡樂、憂悶悲思、樂極生悲、恨極發呆等等，要分得開，分得真。倘若怒也是瞪眼，恨也是瞪眼，喜也是哈哈，笑也是哈哈；憂也是皺眉，悲也是皺眉，那就會似是而非了（《蓋叫天表演藝術》頁二七三）。

「就真演真」是表演人物的情感處，於極端激動的狀態時，不要借助任何花俏的身段表達情緒，「此時無聲勝有聲」將是最貼切的情感流露方式。這個說法也給演員一項寶貴的提示：戲曲的身段並非萬靈丹，演員的情感也可以在適當的時機自然地流露，但這時候，身段可以全然放置一邊不用的。

三、體驗與表現的結合

上述這套「真假表演論」，彌補了中國戲曲表演藝術長期以來缺乏理論系統的空白。它為中國寫意式的表演方式，找到極佳的遵行依據，體驗與表現的結合。多年來，中國戲曲演員，在表演經驗的傳達上，始終處於「只能會意，『無法』言傳」的階段；或搬一套西方表演理論，導致演員自己也無法解決其中的矛盾。如果將西方的表演理論與蓋叫天這套「真假表演論」相較，其中的差異就十分顯明了。西方表演理論，大致可分為兩大主要流派：

一、表現派

「表現派」為十八世紀法國劇作家狄德羅(Denis Dide-

rot1713-1784)及十九世紀下半世紀法國著名演員科格蘭(Constant
Coquelin Aine1841-1909)依據狄德羅的理論進一步引伸為「表現」
一詞，而逐漸形成的表演學派。在狄德羅以前，歐洲沒有出現過
完整的表演理論，直至十七世紀的狄德羅，才在他《關於演員是
非談》一文中，深入而系統地提出這套表演理論。

　　首先，狄德羅反對演員將真實的情感赤裸裸的呈現。他認為
這種方法弊端甚多：第一是好壞不均，演技，冷熱無常；第二破
壞美感，如果真哭，淚痕損害臉相，語調難聽變成一副怪相。第
三演員不可能從內心激發出各種各樣的角色的真實情感，如果純
靠激發，就能使演員在短暫的時間內，表現出不同的情感變化實
不可能。第四戲劇是由多人參與的綜合藝術，如果靠演員的靈感
表演，不能立起一種平衡來，使細節產生變化，令整體和諧又統
一。為了避免這些缺點，狄德羅主張：

　　（一）**演員演戲需要一個理想的範本**：他以為「演員演戲，
根據思維、想像、記憶、對人性的研究、對某一理想典範的經常
摹仿，每次公演，都要統一、相同、永遠始終如一地完美；在他
的腦內，一切是有步驟的、組合的、學來的、有順序的；他的道
白不單調，不刺耳。熱情有它的進度、它的飛躍、它的間歇、它
的開始、它的中間、它的極端。音調相同，地位相同，動作相
同；表演前後要是不相同的話，一般是後者較好。他不會一天一
個樣子，他像一面鏡子，永遠把對象照出來。照出來的時候，還
是同樣確切、同樣有力、同樣真實。」

　　（二）**演員需要冷靜的創作態度**：演員扮演任何角色，其心
境應完全冷靜而自由。他說這樣的演員，知道準確的時間取手

絹、流眼淚；你等著看吧，不遲不早，說到這句話、這個字，眼淚正好流出來。聲音這種顫撒，字句這種停頓，聲音這種噎窒或者延長，四肢這種抖動，膝蓋這種搖擺，以及暈倒與狂怒，完全是摹仿，是事前溫習熟的功課，……演員經過鑽研，久已牢記了採自（余秋雨《戲劇理論史稿》頁三六二～五）。

　　雖然，狄德羅所主張的表演「理想範本」，並不是演員在創造角色之前，就已有的框架，而是在創造過程中，由演員自己根據劇本與角色所創造出來的成果，不是完全的「形式主義」。但他那完全排除演員在表演過程中的體驗與感受的主張，竭力鼓吹演員運用理智和冷靜的頭腦，將「心」與「頭」分開；加之，他的後繼者哥格蘭，又根據這項理論所發展的「兩個自我論」──演員是第一個自我，冷靜的控制自己的創造物，第二自我，角色（《劇曲理論史稿》，頁五九七），也極端強調表演者的冷靜與清醒，將情感因素徹底剷除，這都使得「表現派」的表演理論，不可避免地被歸類為「形式主義」的美學風格下。而顯然的，蓋叫天卻未受此理論所侷限，他的「假」雖然要求形式美，但他的「真」更要求情感的真實體會流露。同時，在每次的演出過程中，演員都要有創造性的情感體會，並將自己的情感凝結在高度的演技中，因此，類似「表現派」那般生硬的「二分法」，在蓋叫天的表演理論中卻不曾出現。

二、體驗派

　　「體驗派」是俄國名導演斯坦尼斯拉夫斯基（1863-1938年）繼承英國演員歐文(Henry Irving 1838-1905)，與義大利演員薩爾維尼(Tommaso Salvini1829-1916)等人所提出的「雙重意識」與「雙

重生活」等觀點，並結合俄羅斯現實主義表現傳統，所創立的一種表演體系。

「體驗派」主張演員的表演，不能模仿形像，而應成為形像，生活在形像之中，並要求在舞臺創造過程中，有真正的體驗，每次的演出都應根據預先深入研究過的人物形像的生活邏輯，重新創造生動的有機過程，而不是重覆的表演既有的技巧。演員應擺脫自我，進入「我就是」（角色）的情境當中，達到自我與角色融為一體的境界，使每次的演出，都能產生真實自然的情緒。就演員與角色之間的矛盾性而論，斯坦尼與前述「表現派」科格蘭所提出的「兩個自我論」迴然不同。斯坦尼認為演員與角色之間的矛盾是可以化解的，主張演員在接觸劇本之後，就要在自己身上尋找與角色共同的元素，尋找與角色相通的「情緒種子」，然後讓這些種子萌芽成長；如果找不到，演員寧可從自我出發來重新解釋角色，也決不貿然去演一個難以從自我延伸的角色。他說：「無論你幻想甚麼，無論是在現實中或想像中體驗甚麼，你始終要保持你自己。在舞臺上，任何時候都不要失去你自己。……如果拋棄自我，就等於失去基礎，這是最可怕的，在舞臺上失掉自我，體驗馬上停止，做作馬上開始。……演員的藝術和內部技術的目的，應當在於以自然的方式在自己心裡找到本來就具有的，作為人的優點和缺點的種子，以後就為所扮演的某一個角色培植和發展這些種子。因此，在舞臺上所描繪的形像的靈魂，是由演員用他自己的活的心靈的各種元素，他自己的情緒回憶等等配合和組織而成的」（《戲劇理論史稿》頁六二五～九）。

當演員找到「情緒的種子」之後，經過系列的心理體驗過程，並結合了形體動作的訓練，使演員達到一種「人我合一」的

創作狀態。到達這個階段，演員將能突破「爛熟的臺詞、做膩了的演出、過於妥貼的安排」等過度熟滑陳舊的演技，因著「體驗」過程，使得本性自然激發所煥發出來的光彩，令表演內容充滿生機，也就真正達到「體驗」派表演體系的精髓。

　　這項論點，由於頗能改善中國傳統戲曲演員，過份依賴「程式動作」的弊病，所以受到京劇表演大師梅蘭芳的推崇，與後繼許多戲曲導演與演員的熱烈學習與實際運用。不過，「體驗派」的最高境界，在於要求演員進入一種「有機天性的下意識創作」的狀態中。那是一種逼真的幻覺，斯坦尼描述此種狀態為：「在當時的感覺中間，有時出現一些充滿了真正體驗的瞬間。那時候，我所感受到的就和真實生活一樣。我甚至有過就要陷入昏迷狀態的預感，當然，這僅僅持續幾秒鐘，幾乎一出現就消失了。」（同上書）這種稀有的創作狀態，雖然瞬間即逝，也不致影響演員沉迷其中忘記角色的任務，但這「人我合一」的境地，令演員容易處於自我迷惑，假戲真作到情不自禁的狀況，「體驗派」將此種狀態看得非常珍貴，但與中國戲曲表演手法相較，二者在表現方式的本質上，頗有差距。原因在於斯坦尼面對的是「寫實」的風格的戲劇，而中國戲曲採取的卻是「寫意」的手法；前者求逼真，後者講究意境。藝術的本質不同，表現理論也自然難以等同。「寫實主義」的戲劇，不論演員、舞臺場景、各項造型等，均與生活原形差距不大，所以就算演員處於假戲真做的昏迷狀態時，也不影響演員的外部舞臺形體動作。而中國戲曲不論表演手法、景物、人物的造型，皆與生活原貌保持距離，如果演員一味潛沉於角色當中，進入「人我合一」的狀態，戲劇表

演恐將難以進行。戲劇學者阿甲曾以蓋叫天拿手好戲《武松打店》的表演，說明戲曲表演中「實驗」與「表現」那種複雜而又難分難解的表演原理：

> 這齣戲裡，當武松奪過孫二娘手中的匕首，把孫二娘一腳踢倒在地時，武松舉起匕首，對準倒臥在地的孫二娘的脖子，嚓啦一聲扎了下去。一把明亮亮的真匕首扎在臺板上，離孫二娘的脖頸只有寸許遠，匕首還擺晃著。……把孫二娘一刀扎死，這是演員對角色的體驗，可是，一把匕首扎在對方脖子邊僅離寸許，這就要求演員注意力非常集中，動作十分準確，勁頭不大不小，不能有稍許差錯，這又是一種十分高度的技巧表現（張庚、阿甲《學術討論文集》頁二二一～二）。

如此高度精確的技巧要求，演員的表演是不可能完全體現「體驗派」那種「人我合一」的境界。換言之，戲曲演員的「體驗」過程，當然就不能與「體驗派」的過程，同日而語了。這就是戲曲表演技巧同時面臨「表現」與「體驗」兩種特質的轉化問題。甚麼時候「表現」？甚麼時候「體驗」？將其中轉換的關係釐清，戲曲演員就能擁有深刻動人與精湛驚人的演技了！

阿甲認為中國戲曲，文戲的「體驗」成份多；武戲的「表現」成份濃，其實這也是相對性的說法。我們不能說演文戲就不需要特殊技巧，如水袖功、翎子功、髯口功、或甩髮功的配合；而蓋叫天始終強調武戲要有「生活、神氣、品局、風格」，則武戲未始不須「體驗」的精神。由於中國戲曲以往缺乏完整表演理論，說明表演的風格，不少人士便以西方的「體驗派」或「表現

派」死硬地套在中國戲曲表演的技巧上。在思想無所遵循的局面下，戲曲演員也無從分辨其中之異同。而蓋叫天就以其深刻的自省分析能力，察覺西方的這些表演理論，無法完全融於中國的表演體系當中，曾經表示最不喜歡被貼上「體驗派」或「表現派」的標籤：

> 體驗派與表現派都是「唱話戲」（話劇）的理論，不是咱們唱戲曲的理論。倘若是（體驗派那樣）把自己完全變成戲中人物，那我怎麼會知道開打後向觀眾亮相？而且要亮得全場觀眾都看見「我」的臉部表情和凝神靜息的姿態呢？倘若（像表現派那樣）我只是回想，表演事先在家裡設計好的「理想範本」，那麼，「精氣神」就出不來了。舞臺有大小，今兒一個舞臺，明兒另換一個，以前在北京還一天趕兩三個戲園，有的人還趕堂會，按甚麼「範本」，那怎麼演戲？假如在臺上走五步來個「吊毛」，在廣和（戲園）正合適，到人家裡唱堂會，也走五步「吊毛」，那將把主人客人的茶碗桌椅全翻個兒了（《蓋叫天表演藝術》頁九三）。

經過上述的分析，我們對於蓋叫天的否認，當有深刻的認同；同時，也對中國戲曲的表演原理有了更正確、獨特的認知。阿甲說：「體驗要靠技術給以形式，但又要突破這種形式；技術要靠體驗給以內容，但又要約束這種內容。」（《學術討論文集》頁二二一）這應是戲曲表演體驗與表現技巧結合的最佳註腳。

四、「默戲」的功能

　　蓋叫天對戲曲藝術精益求精的實質作法，顯示在他獨特的省思過程「默戲」上。所謂的「默戲」就是閉眼靜坐，回憶排練過程或演出過的戲目，以達到增進記憶、檢討改進與發揮想像創造等功能。這套方法，同樣具備不同的層次與多項原則。舊學塾念書，最重默讀不出聲，心誦書文，如果是午夜寐中「默讀」，就終身不會忘記了！

　　（一）「默戲」初階──背戲：演員回憶所學過的戲碼，或上臺演出之前的心理準備，是就「默戲」的基礎功。如同學習音樂的學生背樂譜一樣，將所學、所演的內容記熟，以達到熟能生巧的境界。蓋叫天將這個階段視為「默戲」初階，僅加深記憶，鞏固創造成果，並為提煉藝術的準備工作。

　　（二）「默戲」三部曲──默、改、練：蓋叫天獨特的「默戲」方式，為一種循環重複的默、改、練的公式：

> 我每次練功，總要靜坐那麼一點半點鐘。說是靜坐，其實心理這時一點也不平靜，更說不上是修身養性。我是閉起眼睛，用「分身法」，把自己當作觀眾，把剛才練的，想像為一個「小人」，在面前重練一遍。我仔細觀賞，提出嚴格要求，一拳一腳的檢點。那個身段美，以後就那樣做；哪一點做起來彆扭，覺得不合格、多餘，就糾正、改進或是去掉。默畢，睜開眼重新再練（《蓋叫天表演藝術》頁一六六）。

一齣齣精彩的戲碼，就在如此審慎地反覆推敲下，達到完美的境界。而進行「默戲」的過程中，也有必須遵守的原則：㈠「默戲」時，不能出聲，保持靜默，並閉上雙眼，集中精神。默形、默影、完畢，立即練習。㈡「默戲」的範圍，包括新戲、舊戲及複雜高難度的舞蹈動作。㈢「默戲」的順序為：動作、身段、神氣、生活與節奏。㈣武戲演員除了「個人默戲」之外，還必須「集體默戲」，以檢驗演員相互搭配、疏密虛實的程度。它要求演員一起閉眼默戲，進行的過程中，如果每一名演員的招式都能嚴絲合縫，那麼默閉張眼的時間，也一定完全一致；反之，就代表演員之間的默契不夠，還要再默。因為從默戲時間的長短，就可察看演員的身段、動作尺寸、節奏等是否熟練，有無默契等，從而檢驗技術的熟練程度。而武戲的武打招術，經過如此嚴密的練習過程，精彩絕倫則是可預期的表現了。

（三）醞釀想像、發揮創造功能：蓋叫天總希望演出能時時推陳出新，為此，他常常陷入冥思苦想，以創造新角色、新造型、新招式和新風格，而「默戲」就是他醞釀藝術創造的最佳時機。以《乾元山》一戲創造哪吒耍「乾坤圈」的技巧為例，他為了突破陳舊的表演方式，日夜苦思哪吒底武術新招，歷經數年，猶不得要領。一日，他走在街上，看見一輛人力車的車輪忽然脫軸，滾了出去，又滾了回來，霎那間，一道靈感閃過腦海，那個哪吒耍圈不就可以利用這道車軸的滾動情形，來加以創造嗎？於是，蓋叫天就是利用「默戲」的方式，進行創造的：

> 我默一默就悟，悟了，又睡著了。我看見「小人」在練，真的練會了……自己還不明白。自問：「別是睡著了

吧？」打打腦袋，睜睜眼，再想想……內心似夢非夢。真醒了，我又閉眼，用「分身法」，慢慢拿槍跟圈，一耍，會了。誰知睜開眼，又忘了。再閉眼，「小人」又在練了。這下子，我慢慢地先半閉眼，半睡半不睡。見「小人」槍上的圈也半掉半不掉。到睜眼還跟閉眼一樣。「小人」左腳繞圈，又會了（《蓋叫天表演藝術》頁一七三～四）。

這番想像，創造出了哪吒在《乾元山》一戲中獨特的技法：將「哪吒圈」套在腳上，滾出去又踅回來。圈在槍上、手上、腳上，一圈變兩圈、二圈變三圈，堪稱變化多端，靈活生動。現在哪吒表演，多為槍圈並重，技法也都師承有自。但是，當年蓋叫天為此戲所投入的心血，知情者恐怕不多；而蓋叫天醞釀創構的方法，就是「默戲」所使用的集中精神，發揮想像所產生的功能。

（四）「默戲」的終極目標——心明自明：蓋叫天認為演員練功，不但練形體，還要練心靈。通過「默戲」，可以逐漸加深印象，深刻理解人物的內心世界，使形像成竹在胸，到達「心明」的地步。這樣的功夫，才夠紮實，表演也才能「隨心所欲而不逾矩」。也因為有了「心明」的功夫，所以他反對演員對鏡練習。他認為鏡子只能用來整肅儀容，不能用來練習表演；鏡子只能照見演員片面的、個別的、靜止的、刻板的姿態動作，不能照出連貫的動態表情；鏡子只能照出角色外在的形體，照不出角色的心聲；鏡子只能照出形像的局部，照不出神形兼備的完整人物。因此，他主張：放棄鏡子，打開自己心靈中的「心鏡」——

「看小人練」。將表演內容，反覆推敲，熟記在心，這樣演出自會得心應手，也完成了「默戲」的終極目標。《梨園原》一書，初名《明心鑑》，其意就在要求表演者對其妝扮角色的內心世界，要明瞭、理解，做到「明心」的境界。但它的方法僅在使演員明白演劇的各項技法要領，練習的方式，是「對大鏡練習，自觀其得失，自然日有進益矣。」（《梨園原・身段八要》）直到現在，劇校的學習，也都強調演員對鏡練習的方式。我們當然不能武斷的說，這種方法不好！但是蓋叫天為我們分析過以鏡子練習方式的弊病之後，又提供了更好的「默戲」方法，應該值得戲劇教育者反省思考吧？

五、劇本與表演的關係

演戲自然要求徹底的體會劇本，將內容妥貼的傳達而出。蓋叫天幼年學藝期間，受了老先生仔細教導的影響，養成了對劇本徹底思索，對人物精緻塑造的習慣，所以，他對劇本與表演之間的關係，體會特別深刻。其論點可分為下列五項：

（一）**身段須清楚表達詞意**：演戲，就是將劇本內容具體化，特別是中國戲曲的寫意表演，多以曲詞描摹景物，演員更要依賴身段將詞意清晰傳達。因此，蓋叫天認為表演首重清晰傳達詞意：

> 比如臺詞說，抬頭一看，好大的太陽。你怎麼表演？若不捉摸一下，以為只要雙手一舉起，比劃出一個圓形，並睜大著眼望天一看，便成了。其實不然。觀眾豈不要懷疑，你是看太陽？還是看月亮？月亮不也是圓的？不也是在天

上嗎？要這樣表演就對了：看太陽時，眼睛得眨動眨動，表示太陽光強烈刺眼，照得眼珠躲閃不定，再把比劃的圓形放大一些，頭也稍往後閃開一些，這就和看月亮分開了。……你知道看太陽、看月亮的分別就夠了嗎？倘若刮來一陣風可怎麼辦？照樣閃動眼珠，這可不對了。你得改一個方法，要瞇縫著眼睛，表示被風吹的眼皮睜不開，並且用袖子撣一撣身上的灰塵，表示有風必有沙，這就表明了。若是下雨呢？撣又不行了，要改為擦，表示擦去身上的水滴。若是下雪呢？就得連擦帶撣了。還有，若是起霧呢？看小鳥飛呢？那你自己去體會吧（《蓋叫天表演藝術》頁二七八）。

演員必先充份掌握臺詞中的生活意義，方能成功的表演寫意式的劇本內容。所以演員必須仔細觀察生活，模仿生活動作的細節，就是清晰傳達劇本詞意的第一要務。

（二）**身段烘托詞意**：劇本必定要有文采，演員演戲時，應如何利用身段烘托劇本中的文采，力求營造舞蹈之美與語言之美的統一，就是表演與劇本結合的第二層關係。蓋叫天認為身段的適當運用，正是表演烘托詞意的最佳途徑：

例如這樣一句臺詞：「聽此言不由我怒髮沖冠」，難道真有辦法叫頭髮一根根豎起來不成？這就是遣詞造句的妙處。但是……英雄一掂腦袋，頭上的羅帽一拱而起，突地高了半截；文的也可抖索著帽翅或絨球；插翎子的還可耍翎子，再伴以臉上發怒的表情，就把這句臺詞的含義表現得恰到好處了。況且，劇本寫得精彩，正是為了要求表演

也表得精彩；反之，表演表出了十分的精彩，還可襯出文學上百分的精彩，這就叫相互輝映，相得益彰（《蓋叫天表演藝術》頁二七九）。

由於戲曲表演採取「誇飾」的手法，渲染人物的情緒，所以可以利用的技巧非常豐富。只要用心思考，寫意誇張的表演手法，定能為劇本文采，尋到形式上的「華麗外衣」，這也是身段烘托詞意的奧妙之處，蓋叫天對此也是深有心得的。

（三）**隱臺詞**：臺詞不僅是劇中人物在臺上所說的話，同時，還應透過臺詞表現角色的姿態與神情。這些隱藏在臺詞後面，必須利用演員神態所傳達的詞意，稱之為「隱臺詞」。演員必先深入揣摩詞意，才能正確表現人物，蓋叫天說：「臺詞必須是人物自己說的話」，其意就在於劇本臺詞，必須確切表達人物的身份、品局和性格。要使人一讀到臺詞，不僅了解人物說話的內容，而且彷彿看到人物說話的神情，他以《翠屏山》一劇說明其理：

> 「翠屏山」這齣戲裡，石秀和楊雄是至交，當石秀把楊雄妻子的不貞行為告訴楊雄之後，楊雄當時很相信他，——但楊雄回家住了一宿，第二天早上兩人再見，就變了，石秀問：「楊仁兄起身甚早」楊雄怒容相斥：「貧賤之子不雅夫」石秀一聽，知道……楊雄聽信了妻子之言，反而疑怪於我，就反責：「誤聽枕言反誤我」楊雄卻進一步指責：「沙灘無水怎撒網？」原來楊雄老婆反咬住石秀，說石秀不該調戲她，因此楊雄很生石秀的氣，說他不該在自己這兒討便宜。石秀一聽，心裡冒火了，就說：「汝目不

識大丈夫」楊雄反問：「誰是大丈夫？」石秀一聽，愣
了，索性說？「我是大丈夫」楊雄說：「你來你來！」石
秀不知何意，真走了過去，楊雄「呸」的一聲，唾石秀一
口走了。──這一場戲的臺詞，寥寥幾句，不僅表明了許
多事情，骨子裡的意思也很含蓄，不是平庸無味，而且把
楊雄和石秀不同的口吻、語氣、神態和說話時該是怎樣一
種動作，隱隱約約都包含進去了。──作為臺詞，必須詞
裡有意兒，意兒裡有藝兒，藝裡有形兒，形兒裡有神兒，
是為上乘（《蓋叫天表演藝術》頁二九三～四）。

　　所謂「隱臺詞」，就是包含了「詞、意、藝、形、神」的綜
合體。演員如果不能掌握這些不同的意境；編劇如果寫不出這般
豐富意義的臺詞，一場戲演下來，想必可用「索然無味」來形容
了！

　　（四）**有戲則長、無戲則短**：針對劇本的結構，蓋叫天認為
「長短適宜」最佳。劇本應要求精煉，不能拖杳游移，令觀眾覺
得吃力。其取捨的原則，就在「有戲則長，無戲則短」：

　　藝術手段各有不同，說書的可以把這個情節說得娓娓動
　　聽，但對於表演來說，從這個戲的要求來看，卻不相宜。
　　不過，也要研究，有些故事情節，很需要，沒有不行，可
　　又不適合表演，怎麼辦？那就不得不費一點筆墨，把它改
　　得適於表演才好（《蓋叫天表演藝術》頁二九五）。

　　這個說法，其實就是編劇的基本認知：「戲劇性」與「非戲
劇性」的分別。對演員表演來說，劇本的結構，影響演員的角色
塑造成果，演員必須有分辨結構優劣的能力。

（五）**劇本留白、表演填空**：戲曲劇本要寫得好，必須依據劇情需要，將唱、做、念、打分佈均勻，不能讓劇本鉅細靡遺，「說得」太足，剝奪了表演的空間。蓋叫天對這方面有深切的體會：

> 比如兩位英雄交戰，不分勝負，約定明日再戰，各自回營。其中一人回營之後，想想今日交戰的情形，明日再戰的後果，不免焦思憂慮，苦想對策。由此產生了一連串的內心活動，也可以不用說，不用唱，單靠一場舞蹈就可以鮮明地表達出來，而且往往比說和唱來得更生動有力（《蓋叫天表演藝術》頁二九六）。

從另一個角度來看，劇本留白雖是編劇者為演員表演的設想，而演員若是無法為這份「留白」填空，劇作家的用心也就白費了。所以，處處留心，就是蓋叫天為後世戲曲演員立下的良好典範。表演者若能虛心反省自己的表演習慣，參考蓋叫天所提出的諸項表演原理，相信，演技進步神速，則是可以預期的成功結果了。

參、創造篇 —— 創造觀點

就戲曲表演而言，演員所負的創造任務特別的「繁重」。因為，中國的劇場向來自詡為「演員的劇場」，各項戲劇藝術元素，如文學、美術等功能，多以演員的表演取代，所以演員的「創造範圍」，就顯得重要多了！而不同行當又有不同的表演特色，就形成了百花競豔的創造天地。以蓋叫天所屬的武生行當而言，形體的動作與特殊的技巧，當為主要的創造對象；加之，蓋

派表演也特別強調人物的造型與情感的表現，所以，蓋叫天表演藝術的創造對象，就包含了人物造型、角色氣質、動作創編等項。本文於前上述章節中，已針對蓋派藝術的動作美學與表演原理有所說明，本節中僅對蓋叫天角色形像設計與動作創造原理的觀念，加以整理闡述，特別強調他創造的設計動機與構思過程，以別於前兩章戲曲表演美學與原理之說明。

一、人物造型設計

　　蓋叫天曾設計過許多生動的戲曲武生角色形像，如：武松、石秀、朱全、謝虎、任棠惠、趙雲、陸文龍、沉香、哪吒等傳統劇中人物；又設計出許多新編戲的角色，如：《霸王別姬》的霸王、《美猴王》中的孫悟空與年羹堯等人物，無不精妙絕倫，栩栩如生。其設計理念，皆有嚴格縝密的創造原則，以為遵循依據：

　　（一）「穿破不穿錯」：他強調人物的妝扮，符合身份性格，不可任意率性，破壞角色的外形邏輯。他以自身經驗，說明此一觀點：

> 我早年演出「武松」很受歡迎，劇場老闆覺得這買賣大可以做下去，於是動腦筋想怎樣吸引更多觀眾。想來想去，腦筋動到武松身上來了。他們嫌武松的行頭一身黑，不漂亮，要墊本錢給我換一身淡青的綢面上繡獅子滾繡球的褶子和褲衣。說是「打扮得標緻點」。你想，武松要是穿上了這身行頭，哪還像個武松？我又好氣又好笑，給拒絕了（《粉墨春秋》頁一九三）。

　　蓋叫天為維護武松的身份與性格，拒絕了「漂亮」的誘惑，理由就在他對藝術的尊重。他提到「穿破不穿錯」的原則，雖然並非全新的觀念，但卻是值得學習的：

> 我們今天對戲中人物的扮相，自然不必過於受拘束，把規矩看得過死。但是過去戲班中這種以人物身份、性格來取決人物的做法，仍是值得學習的。因為戲得講究個真實，演古代生活，就得按古代的生活走，丞相戴平天冠，車伕穿黃馬掛、勞動人民穿員外雲頭鞋那能行嗎？……老先生教導我們「寧穿破不穿錯」，是要我們忠實於藝術。藝術的好壞不在於行頭是否漂亮，而是在於是否符合人物的身份，和戲的要求（《粉墨春秋》頁一九三）。

　　這份對藝術的尊重，在實踐的過程中卻經常受到價值觀的扭曲。嘗見許多名演員或名票友為了演出，常「一擲千金」地妝扮自己，不論演甚麼角色，穿在自身的戲服，絕對豔冠群芳，那管角色的身份、背景與戲情，總之，一枝獨秀罷了。當然，這也絕對是「尊敬藝術」，只不過他們違反了一項重要原則：服飾是襯托、刻劃角色的手段之一，如果淪為服飾的奴隸，變成「衣服穿人」，寧非謬事？蓋叫天一生創造了無數的戲劇人物，卻始終遵循這項「老祖宗傳下的規矩」，我們可不能說：「蓋叫天保守」，而應對他運用正確創造角色造型的方法，寄予高度的贊同與深切的體念才是。

　　（二）**戲服質料與造型符合表演要求**：戲曲戲服除了幫助妝扮人物之外，還可幫助演員的表演。蓋叫天創造人物形像，服飾的第二項要求就在此點。他以武松一戲的服裝製作，說明運用

的原則：

> 武生用的褶子，有人用黑緞做裡子，我要用春綢做裡子，
> 而且最好是用杭州線春。綢緞質地較硬，提起來墜力小，
> 不挺刮，線春墜力大，對表演有利。我演武松脫褶，動作
> 講究乾淨俐落，褶子脫下來，拎起來一涮，因為有墜力，
> 袖子和衣襟容易摔在一起，不會拖泥帶水，動作就
> 「帥」。……武生用的褶子，水袖不必過長，而要稍短。
> （因為武松的袖子功不多）……武松的「箭衣」用大緞
> 做，料子較硬，穿起來挺刮，顯得精神飽滿。──（武松
> 的「大帶」）我用的大帶跟別人不同，不但顏色要用絳紫
> 色，而且寬度要超過三寸，特別是大穗兩旁，還各加兩絡
> 小穗。這兩絡小穗也可以說是裝飾，但也不完全是裝飾，
> 主要是為了增加重量，穗子一重，踢上肩去便服服貼貼，
> 乾淨俐落。如果穗子輕，踢上去也容易哩哩拉拉地滑下肩
> 來，變得拖泥帶水。這樣，身段表情便要受到影響（《蓋
> 叫天表演藝術》頁五七一）。

演員服飾必須考慮表演的需要，這與中國戲曲的表演審美觀
有密切關聯。龔和德《戲曲人物造型論》一文，談到戲曲人物造
型的特點與話劇相較，「可舞性」為最大的差異點：

> 話劇的表演，用的是接近生活本來形式的語言和動作；戲
> 曲的表演，則把日常生活中的語言和動作歌舞化了。戲曲
> 表演本身就是唱、做、念、打的綜合。這是產生戲曲一系
> 列藝術特點的根本原因，也是決定戲曲的人物造型在表現
> 形式上、手法上不同於話劇的根本原因。話劇的服裝、化
> 妝也要求便於動作，而到了戲曲中，由於表演本身是歌舞

　　化了的，所以，服裝、化妝更要把一般的動作，提高到具
　　有可舞性（張庚、蓋叫天等《戲曲美學論文集》頁二五八）。

　　由於戲曲表演藝術家門，充份認識戲曲人物造型「可舞性」
的特點，因此，不斷的改進服裝、化妝，使之適於歌舞表演，蓋
叫天上述的觀念便是例證。可惜的是，近代的戲曲表演，在新編
戲的人物造型上，只顧求新求變，而犧牲了戲曲服飾「可舞性」
的特色與優點。例如某些新戲的人物造型，頂著十分驚人的龐大
頭飾，或揮舞著過寬、過窄、過短的水袖，表演原本應是靈巧優
美的身段，而如今卻在不恰當的服飾穿著下，顯得那般笨拙與僵
硬，不禁令人浩嘆戲曲藝術美學觀念何其不彰！戲曲文化價值又
何其脆弱！在外來文化的強勢影響之下，中國的戲曲藝術價值，
隨時都會受到無情的侵襲與干擾。如果服飾進行了「革命性」的
改變，那麼表演方式也就需要一份全新的美學觀念加以領導表演
風格的走向，它們絕對不能各行其是。但是，令人疑惑也令人嘆
惜的是，今日的戲曲「新生命」既已拋棄了傳統，卻又在現代光
怪陸離的藝術環境中，游移不定而又霸氣十足，不禁令人憂心忡
忡了……。

　　（三）**量身裁衣**：演員如果知道配合自己的生理條件來塑造
角色外型，則戲劇人物勢必愈發鮮活靈動。蓋叫天雖然身材不
高，但他就知道如何利用衣飾來突顯人物，以「武松」的造型為
例，他的門人陳幼亭有著十分真確的觀察：

　　　　他的靴幫很高但小巧，看起來乾淨大方；鸞帶紮得前面低
　　　　後面高，這樣腰身更突出了；他穿的褶子是黑色白領的，
　　　　上靠黑衣用白領扣，看上去對比鮮明，特別是在摸黑一

場，這時對比發揮了很大的作用，從身上的穿著分外襯托出黑夜感。他演武松用的羅帽盤頂部份特別大又高，使人看起來，覺得他的個子也高了起來，從而掩蓋了他個子矮的缺陷（《蓋叫天表演藝術》頁一五五）。

　　突顯自己，也突出了角色的雙贏局面，總是有智慧的表演藝術家的創造成就。此外，對於新編戲的人物造型，蓋叫天亦莫不苦心尋思，追求完美造型。例如，他演《霸王別姬》一劇，霸王的造型，就有別於傳統霸王紮靠、勾臉譜的扮相（請參見圖四）。出於自身特點之考慮，他改採較為「寫實」的妝扮，例如臉部化妝，一改複雜的霸王無雙臉譜，採用「揉臉」：

　　用手指在眼瞼深處，濃濃地勾出兩眼的輪廓，兩眼立刻顯得格外的大，黑白分明，炯炯有神。然後，用手指在眉心由下往上抹出兩條黑色的深痕，粗粗地挑起兩道劍眉，再在兩頰上加點胭脂，顯出了黑中透紅（《粉墨春秋》頁三三一）。

　　一位英姿煥發、怒目圓睜、叱吒風雲的歷史人物，以一種嶄新的造型，出現在觀眾的面前。這個造型，出自於蓋叫天對角色的體會「人物不在於臉，而在於心」的認知上：

　　霸王破釜沈舟，三年滅秦，江山幾乎一統，是個英雄；但少謀武斷，眾叛親離，他是一個有重大缺陷的人物；損失八千子弟兵，無臉見江東父老，卻又是一個有耿直之氣的人。這樣複雜的心地，要全在臉上勾繪出來是不容易的，但盡可以透出些威猛、剛愎、耿直之意（《粉墨春秋》頁三三一）。

　　此外，霸王的頭飾，更是他兼顧霸王的身份與他自己的身材

雙重考量的「產物」：

> 那真是一項奇特的皇冠，像寶塔一樣，分為兩層，每層有
> 八個角，角尖各懸小鈴。頂上是圓錐形的蓋，約莫有一尺
> 半高（《粉墨春秋》頁三三一）。

這個皇冠原形取自蓋叫天家中的香爐造型，理由是它很高又
夠華麗，不但可以表現霸王的高貴氣質，更重要的是，它滿足蓋
叫天「量身裁衣」的需求：

> 我不只為霸王想，還得為我自己想。像我這樣的身材扮起
> 霸王來就嫌矮小，要是碰到演虞姬的是個高個兒，就把霸
> 王給壓下去了。我必須要在頭上和腳下，兩頭把霸王加高
> （《粉墨春秋》頁三三二）。

如此一來，蓋叫天的身材，一點也不構成他霸王造型的障
礙，反而因此塑造了另一個嶄新霸王形像。假如，他不懂得「量
身裁衣」造型原理，也尾隨傳統紮靠、勾臉的扮相，可能不但不
能表現出霸王威武的氣概，反而「破壞」了原有的藝術形像。聰
明的藝術大師，選擇了一條適合自己發揮的道路，這是經驗、專
業知識、更是專業智慧的極度發揮！

二、表現人物氣質

角色的塑造，不能專門注重表相，還須透過演員的唱、做、
念、打，表現氣質與精神。蓋叫天提出兩項重點：

（一）掌握人物外部形像特徵：「別忘了自己是誰」？人物
的氣質，經常透過外在的形體動作顯示出來。所以，掌握人物的
行為與姿態特徵，就是表現人物氣質最有效而又直接的方式。蓋

叫天以《英雄義》一劇中的史文恭、盧俊義、林沖、武松、燕青
等五位皆由武生所扮飾的角色之具體的形體特徵，加以明確的描
述：

> 林沖要大（有氣派），燕青要小（靈巧），武松要狠（勇
> 猛），盧俊義要穩（沉著），史文恭要老練、狂傲（《蓋
> 叫天表演藝術》頁一二七）。

　　將人物的形態特徵，經高度集中的簡約概括之後，即可以迅
速掌握人物的特質，順利體現人物。並以此進一步延伸出每個人
物的姿態特徵：

> 同樣一個握拳，燕青的腕子要下扣，肩膀、手臂稍稍放
> 鬆，架子要略小一些；武松的架子要大，提氣挺胸，腕子
> 向外翻，手臂用力向前撐；林沖的架子，不大不小，動作
> 稍緩，拳要平握，稍側身環臂前推；盧俊義動作則必須十
> 分平穩，拳向裡扣，沉住氣，手臂從胸前下壓（《蓋叫天表
> 演藝術》頁一二八）。

　　每名角色，根據人物的基本性格特徵，再加以安排武打套
式、兵器運用，人物的情緒與行為節奏，便自然流露出獨特的風
格與氣質了：

> 只要演員知道自己是誰？再考慮一下自己的對象，那麼，
> 同樣的把子、套子，因為有了人物的體驗，也就會有不同
> 的內容，不同的情緒、氣氛和效果，絕不會「千人一面」
> 了（《蓋叫天表演藝術》頁一二八）。

　　追根究底，演員要獲得人物的基本特徵，除了老師的教導之
外，自己的細心觀察體會更是重要的功夫。這與蓋叫天所講的
「體驗與表現」結合的表演方式，在理念與方法上皆有相通之

處，可以一併省思的。

（二）**角色的氣質化在演員的身上**：「人我合一」，演員扮演劇中人物，是透過「本我」（演員本身）與「對象」（劇中人物）的融合為一的展現。在「融合」的過程中，演員與所扮飾角色之氣質，經常自然地互相感應，例如：京劇大師梅蘭芳的言談舉止，不脫文質彬彬之氣。這正是角色與演員氣質互動的自然現像，蓋叫天認為，這就是培養角色氣質成敗的關鍵處，他說：「演員要演好一個角色，自己的氣質與角色的氣質，對不對頭，有成敗的關鍵。」他以武生行當為例：

> 有的演員，行當是武生，但沒有武生氣質。武生所扮的角色，多半是一些行俠好義的英雄豪傑。演的就要有點烈性，好像身上有那麼一股使不完的勇往直前的勁頭。……是有這樣的人，他還是個名武生的兒子，演二花臉，平時不注意琢磨花臉的氣質，養成一些溫吞水的習慣，說起話來便是娘娘腔，嗲聲嗲氣，有時愛跟姑娘學穿紅著綠，扎靠上臺走花旦步，出臺就把戲給演砸了（《蓋叫天表演藝術》頁三五九）。

這種情形如果發生在現代戲曲演員身上，當然儘快改行，以免「角色認同錯亂」。不過，蓋叫天所強調的是，演員應該全方位的培養角色的氣質，最好將自己的思想、性情、習慣、愛好與生活環境，完全與所扮飾的角色融為一體，「我」就是「他」，「他」就是「我」，這樣培養，角色的氣質焉能不化身在演員的身上，又焉能不把劇中人物扮演得恰如其份呢？蓋叫天以自己演武松經驗：

我把武生的事兒，當作自己的事兒，不是我在演武松，是武松的「靈魂」附在我的身上。我一上臺，身不由己，但是有己。這有己，包括有自己的氣質在內。當然自己的氣質，不能代替角色的氣質，但角色的氣質，要化在自己的氣質之中（《蓋叫天表演藝術》頁三六○～一）。

　　身為演員，經常碰到演員陷入角色的情緒中，無法跳脫自拔的狀況。但是，這卻是將戲演好的「不二法門」，蓋叫天的「活武松」，這套表現人物的方式，值得後生晚輩學習。

三、觀察生活現象累積情感經驗

　　表演藝術都是現實生活的反映。古時一位著名的崑曲淨丑演員彭天錫，扮演千古奸雄之類的角色，特別生動，明代張岱《陶庵夢憶》敘述〈彭天錫串戲〉說：

> 天錫多扮淨丑，千古之奸雄佞倖，經天錫之心肝而愈狠，借天錫之面目而愈刁，出天錫之口角而愈險。設身處地，恐紂之惡不如是之甚也！皺眉視眼，實實腹中有劍，笑裡有刀，鬼氣殺機，陰森可畏。蓋天錫一肚皮書史，一肚皮山川，一肚皮機械，一肚皮磊砢不平之氣，無地發洩，特於是發洩之耳。

　　這許多的「一肚皮」，正是彭天錫豐富的人生經驗與人生智慧，才能使他揣摩角色神情，入木三分，令人印象深刻！與彭天錫相似的是蓋叫天，同樣也強調向生活中吸取經驗，累積情感，並以全方位的觀察角度，創造劇中人物的情態與形像。從不同的記錄中，可以看出他的努力，絕不輸於彭天錫的功夫：

　　（一）楊非《談戲曲表演藝術的體驗方法》說，「著名藝

術家蓋叫天先生，就曾為了豐富武松這一人物的表現手法，把麵塑藝人請到家中，專門讓其捏武松的各種姿態，以做自己藝術創造的啟示和借鑑」（《戲曲藝術》一九八九年四期頁三三）。

（二）戲劇報評論員《向傑出的老藝術家蓋叫天學習》說，蓋叫天向生活學習的積極態度：

> 這位老藝術家總是隨時隨地觀察生活，從生活中吸取學習的材料。對每一普通的日常生活現象，他從不放過，用心捉摸，幾十年來，他累積了豐富的生活經驗、生活知識，充實了藝術創作。他向生活學習，也豐富了他創造形像的藝術技巧。他向畫裡人物學習和景象學習、向雕塑學習、向飛禽走獸學習、向花草樹木學習，甚至一陣風、一股煙，也成了他學習的對象。生活裡的任何事物、任何現象，在一個真正的藝術家眼裡，都可以做為他表現生活、表現人物性格的藝術創造的參考。所以他說：「『藝術家要向萬物學習』。」（《蓋叫天表演藝術》頁五〇）。

（三）李少春《學習蓋派藝術的一些感受》說，蓋叫天的專業學習態度：

> 蓋老主張在藝術上多學、多練、多想、多得，既博且精。他自己對此一直身體力行。他專攻武生，可是老生、小生乃至老旦、青衣、花旦的戲他都學，而且都能較熟悉地掌握各個行當的表演特點，進而豐富他的武戲表演。這點的確很重要，曾聽到很多老前輩說過，演武戲要有文戲底子，演文戲要有武戲底子。如果武戲演員除了精通本行

以外，還有一定的文戲底子，那就很有助於他進一步把握
人物的神態、特徵。……同樣，文戲演員若也有一些武戲
底子，那麼他抬手抬腳，才能更邊式、更準確。所以，老
先生們非常重視這點，他們不止精通本行，而且多是博學
多思，號稱『文武崑亂不擋』，蓋老在這方面的成就，正
是我們的好榜樣（《蓋叫天表演藝術》頁一一七）。

（四）沈祖安《試論蓋派表演藝術》說，蓋叫天塑造人物
造型美的經驗培養與方法：

　　蓋老畢生對一切造型藝術非常重視。他在杭州和上海
的寓所裡，收藏了大量造型藝術的珍品，從銅瓷塑像到竹
木雕刻，有許多神態逼真，造型生動的人物塑像。尤其喜
愛十八尊兩尺半高的彩釉羅漢雕像和一尊竹根雕成的醉
仙。他在舞臺上許多生動的亮相，就是從十八羅漢中得到
借鑑；在髯口上創造捻鬚和三指捻鬚的動作，是那尊竹根
醉仙給他的啟發。……蓋叫天也學繪畫，為了表演上的博
見多聞，他結識了吳湖帆、黃賓虹、關良和潘天壽等畫
家，向他們請教。他自己也能畫，尤其擅於畫絕塵疾馳的
駿馬。他對趟馬、騎馬的動作，要求非常嚴，正因為他愛
畫馬、愛看馬，懂得人和馬的關係。同時，……也從動物
的形態和動態中吸取表演上的養料。他愛看鷹的翔翔，愛
搜藏鷹的雕像和畫像，因此創造了膾炙人口的「鷹展翅」
的身段。……他更重視向生活學習，一九五八年，他到杭
州近郊農村參觀，看到老農民放扁擔的動作，他說：『過
去演「石秀探莊」和「白水灘」，放扁擔用腳去勾，這不

符合生活，農民是不肯用腳去踩扁擔的。後來他改為隨手
擱在腿上，順勢滑下，既符合生活真實，又做到舞臺造型
美（《蓋叫天表演藝術》頁一五九）。

以上這四項對蓋叫天表演藝術學習態度的評論，說明了蓋叫
天創立蓋派藝術成功的基本精神，與自我培訓的方式。當然，類
似的記錄還有許多，不能完全徵引，僅從上述的學習態度，就已
證明，蓋叫天當年他那「朝於斯、夕於斯」的鑽研精神，足以令
人感佩萬分了！他曾以「學到老」三字自勉，一生奉行不渝，而
他那豐沛的創造泉源，其實就是來自他平日對生活現象的觀察與
不同生活經驗的累積。這項原則，也應是所有藝術研究創新的基
本定律吧！

四、動作的組織變化與整體美

武生表演首重動作表垷，蓋叫天由中國道家的「一生二、二
生三、三生萬物」的觀念中，體悟出動作的組織變化原理。演員
理解了動作的組織與變化，自然就能避免人物姿態的單調與重複
的毛病。他以《十字坡》一劇為例，說明動作變化的重要與作
用：

《十字坡》武松與孫二娘二人摸黑格鬥，武松一拳把孫二
娘打倒在地，武松這時亮的相叫「羅漢式」，雙手握拳高
舉，表示隨時防禦著對方起身反撲。但是，等了一會，不
見對方動靜，心想：「聽不見動靜，她在哪兒呢？」於是
武松開始在黑暗中搜索起來。一面搜索，一面須要保持警
惕，以便應付突然的襲擊。所以，在這「羅漢式」之後，
馬上又改變身段為左右擦拳和左右栽拳。先聽後看，一面

用耳靜聽黑暗中的動靜，一面向左右邁動腳步，先探身，
後上步，一個身段接連另一個身段。每一個身段都要求表
達人物當時的心情，同時，要讓人看了覺得美。這些身段
都是從各種拉拳的基本動作中摘出來用上去的。如果沒有
這些身段，光憑兩隻手在空中瞎摸，身上一點變化也沒
有，那就沒有舞蹈的特點了（《粉墨春秋》頁三六）。

　　這段話說明演員的舞臺動作應該要有變化；而變化的要領，
就在平時的活學活用的訓練上。演員對於身段的組織與變化，在
平日的練習中就應養成構思的習慣。蓋叫天以他自己的經驗，說
明練習的方法：

單拿這站著不動的身段變化來說吧，就有不少，譬如：正
反雲手、左右栽拳、左右單邊、左右前單邊、左右臥虎、
左右抱拳……，這就有十二個身段了。這不過是隨便舉
例，自然不限於這十二個。這十二個身段，是站著不動的
姿態，如果改變身體部位，再互相串連，那變化就更多
了。例如：左右單邊，一手握拳，彎縮腋下，一手橫著平
伸，四指併攏，拇指分開，左屈右伸，正面站著是一個姿
勢，正面騎馬式蹲著又是一個姿勢。站著和蹲著身子略向
一邊歪斜，又是兩個姿勢。單邊跨腿轉身又是一個姿勢，
這已是五個了。如果將雲手與單邊合用，先使一個雲手，
再連一個單邊，又同樣可以有五個不同的身段。這樣十二
個身段相互串連起來，不就產生許多複雜的身段來了嗎？
（《粉墨春秋》頁三五）。

　　蓋叫天將身段的組織，視為音樂的音階，音階雖然只有七
個，但經過音樂家的組織，就可以產生千變萬化美妙的曲子，表

達各種不同的情感；而戲曲基本動作也如同音階一般，經過表演者的組織變化，創造出人物的千姿百態。這個觀念多麼具有創發力，它給予傳統戲曲教育太多的啟示。傳統戲曲教育，總是過份強調師承。當然，師承也並不是一件壞事，只是當師承嚴重到學生只會「模仿」，而毫無創造的觀念與訓練的時候，藝術恐怕就要僵化了。遺憾的是，臺灣的戲曲教育似乎一直陷入僅重「模仿」不重「創發」的教學方向。如果，以後戲曲術科教育，既重視學生的基本表演能力培養，又注意學生自我創造能力的啟發與訓練，激發學生的表現潛力，相信學生的學習成績定能快速成長。

　　蓋叫天的「一生二、二生三、三生萬物」的觀念，還有另一層意義：尋求表現人物的整體美。以「雲手」這個動作為例，整體美的意思：

> 雲手剛一抬起手來，叫「一」，接著的動作叫「二」、「三」。意思是沒有第一個動作，就沒有接著第二、第三個動作，以至於其他更多的動作。……但是，這個「一」很難。老師教會你這個「一」那只是基本功，學會了，學規矩了還不算。這個「一」，例如黃忠和趙雲、高寵和金將的雲手「一」就各不相同；應當隨著人物的身份、性格、年齡等等特徵而異。例如老黃忠的雲手的「一」，應當沉著、遲鈍、凝重，「一」顯出特徵，那麼你就會注意「二」和「三」，以至於「萬物」都能顯出特徵，這就一氣貫串下來了（《蓋叫天表演藝術》頁八一）。

　　總之，演員對於肢體動作特徵，應力求「完整」的掌握。如

老黃忠的「雲手」要沉著、遲鈍、凝重，那麼他在該劇中所有的
動作，都應該以這為前提發展下去，不能只有「雲手」如此，別
的動作忽略它，就談不上整體美的要求了。

五、創造性想像

　　藝術的創造，必定經過醞釀與產生形像的構思過程，它具有
三種相互作用的因素：第一，它必累積經驗；其次，當所累積的
某個經驗細節，突然進入到被創造的對像位置中時，立即引起視
覺的創造靈感；最後，通過了推敲、修改和提煉的加工過程，視
覺形像被轉換成具體形像，而完成了「創造性想像」地最終目的
與功能。中國古代的藝術家，就經常使用這樣的心理活動，進行
藝術的創造。著名的例子如：唐代畫家吳道子，應將軍裴旻之請
繪一幅畫，作畫之先，他卻先要求欣賞裴將軍舞劍，以培養作畫
的靈感。宋李昉《太平廣記》〈獨異志〉（六十五年明倫出版社
本）載：「開元中，將軍裴旻居母喪，詣道子，請於東都天宮寺
畫神鬼數壁，以資冥助。道子答曰：『廢畫已久，若將軍有意，
為吾纏結舞劍一曲，庶因猛勵，獲通幽冥。』由於裴旻「劍舞」
相當精彩，劍法左旋右抽，出神入化，擲劍入雲，執鞘承之。對
吳道子而言，正是他做畫前，醞釀靈感的過程。類似的說法也見
諸唐代大書法家懷素，見驚蛇入草，飛鳥出林，而悟草書筆法之
理同源的想像創造心理一般，都是利用意像經驗的累積，啟動心
靈想像功能，進行形像的創造。而蓋叫天一生中，為他的舞臺藝
術進行的動作設計，也多是此種「創造性想像」心理活動活躍運
動的成果：

（一）**黃表紙與黃綢舞**：「黃綢舞」是蓋叫天為《劈山救母》一劇，沉香煉寶斧，擊敗二郎神的一個片段所設計的身段。「煉斧」的情景應如何表現？戴不凡《憶蓋老》一文中生動的描述：

> 這把斧怎麼煉？在臺上如何表現？蓋老曾經想過用佈景道具——深山、鐵爐等等。可這一來，和全劇的虛擬表現手法不調合，又不太像神話了。他苦思了好久，覺得還是應該採取「虛」的手法來煉斧。但怎麼「虛」法呢？……事有湊巧，正在想不出門道的時候，一次，正好五奶奶在佛前上香後燒「黃表紙」，香煙繚繞加上火光，觸動了他的創作靈機：用黃綢舞加上火彩來表現沉香煉寶斧的全部過程。蓋老解下了他腰間那條綢帶子，「示意」演給我們看。我們但覺霞光萬道，（爐中火光四射），眼花撩亂，驚嘆不已。他說，這段綢帶舞的許多樣式，是從點著的香煙中受到啟發，並吸取、改變、融化後「貫」到戲裡來的（《蓋叫天表演藝術》頁六九）。

蓋叫天在編「黃綢舞」之前，已有一段很長的醞釀過程，但靈感未來，依舊一無所得。及至看見了「黃表紙」焚燒的景像，觸動了心中的意念，開啟了「創造性想像」的心理功能，一場精彩的「煉斧」舞蹈，於焉而生，流傳至今。

（二）**檀香煙與擰麻花**：「擰麻花」是蓋叫天設計的一種姿勢，它強調身體的轉折，便形成動態的線條，一則可使演員的姿勢，易於接收各方觀眾的視線，另則也使姿態靈活，隨時有變化的準備。這般優美的姿勢，蓋叫天如何構思出來的呢？燃燒中的

檀香青煙就是答案。王朝聞《訪問蓋叫天》文中記述這答案：

> 蓋叫天說：「動著的青煙，可以吸取的東西很多。煙在左
> 右動著，或者中間一繞，其實就是一種舞蹈的姿態。」他
> 常用的「扭麻花」的姿態和這有關。……意思是說，儘量
> 強調身子的轉折，使姿態富於變化，持重中有輕盈的特
> 點。這種姿勢，即優美的、看得出動作的來蹤去跡的復式
> 運動，能夠適應各方面的觀眾的視點，能夠形成即將變動
> 姿態的預感……我問觀察檀香青煙的好處，他這樣回答：
> 「在沒有人的時候，煙通天，成了一條高四尺左右的細
> 柱。如果你注意它、接近它，它就會動。不動的煙，使他
> 精神集中，發揮想像力，……動的煙，那種強弱急徐的各
> 種變化，可以觸發創作的想像，豐富舞姿」（《蓋叫天表演
> 藝術》頁三〇～二）。

總之，這個動作就是製造姿勢的線條美。我記得幼年練功
時，老師對學生的姿態架勢，僅求「正」卻不求「美」。正是基
礎，美卻是追求的目的。蓋叫天尋到了這把開啟姿態美的鑰匙，
希望現在還不知道美在何處的學習者，一方面接收蓋叫天這份珍
貴的「遺產」，另方面也學學他細心觀察、創造美的心理活動，
一旦掌握了美的契機，日後自己也將成為「美的代言人」！

（三）刀切麵與踢大帶：「踢大帶」是武生動作中常見的姿
勢，它並不特殊，但蓋叫天卻對這樣一個普通的動作也賦予新
意。他的靈感來自於切麵的機器（同上文中載）：

> 看過蓋老戲的人，決不會忘記他「踢大帶」的動作：腹前
> 大帶用腳輕輕一踢，不費吹灰之力似地不徐不疾，穗子一

絲不亂，把白帶子成為一個美妙的弧形拂上肩頭。我曾看過許多武生踢大帶上肩，不是帶子本身給人以皺、絞、硬的感覺，就是亂了穗子；有的甚至一次還踢不上肩，像是使勁在演雜技，沒有一個能做到像蓋老這樣從容不迫，給人以舒展難忘印象的。我問過他這功夫是怎麼學的？原來，這是他某年在上海，在一家自產自銷的小「切麵」舖，看手搖機器軋麵條時，那滾壓出來的勻稱「麵片」觸動了他：覺得如果能把腹前大帶踢上肩時，也像機器中滾壓過的「麵片」兒那樣勻稱，又似乎有彈性，那就美了。他於是就以機器「麵片」作為模仿對象來練習這個動作。他的大帶比一般武生用的略寬數分，是受到機器滾壓的「麵片」寬度的啟示而改做的（《蓋叫天表演藝術》頁七四～五）。

在本文前面曾提到他的大帶比較重，這就是物理學的「拋體運動」（斜向拋射）作用。

（四）**大老鷹與鷹展翅**：戲曲舞臺身段最擅模仿動物的形像創造姿勢，如：「虎跳」、「臥魚」、「撲虎」、「金雞獨立」等，皆取材動物行動特徵，並加以美化、誇張而成。蓋叫天也繼承了這一脈的創造傳統，不斷的觀察各種形像，以豐富人物的造型及身段。其中，老鷹展翅的姿態，就是他吸收動物形像，創造舞臺姿勢一個極為成功的例子，請參見圖五。凡是見過此一姿態的人，無不為其優美獨特的身形而驚嘆萬分！它的產生，是蓋叫天與鷹共處四個多月的成績。原來，蓋叫天是想訓練老鷹在舞臺上與他一起演出，但老鷹凶惡，始終不能馴服，甚至一次幾乎要

啄去蓋叫天的眼珠。雖然「與鷹共舞」的心願，無法達成，鷹的姿態卻化入了蓋派絕活之中，成為一項「招牌動作」。蓋叫天幼子張劍鳴（小蓋叫天）分析這個動作的要領：

一、雙手手背向外伸劍指。雙膀左右伸開並稍向後向上，和肋下成四十五度，其形如鷹從高空落地。

二、上身哈腰是哈腰，但不能貓腰，而是直板向下，並且幾乎挨著大腿。

三、左腿單腿盤膝，著重的是讓觀眾看腳腕，所以腳腕要向裡向上拐。

四、下巴向左拐，和左膀環朝同一方向，眼朝左上方看。

五、按照上述姿勢做好，便搭起了「鷹展翅」的架子。但要美觀，還要加上提氣的功。不提氣，勢必貓腰，腳下也不會穩。（《蓋叫天表演藝術》頁一四八）。

自上述要領中，可知這個動作的確不易，而創造了這麼一個優美的身段，卻僅用在《惡虎村》中黃天霸所念的臺詞：「看那雲遮半月」的「看」字上，顯示蓋派表演的講究精美，絕非一般武生表演所能望其項背的！

以上四項代表性的例子，皆為蓋叫天發揮創造性想像的成果，除此之外，蓋叫天許多舞臺動作的設計，都依此種想像能力爆發而來。例如：從花瓶上的楊柳圖案，他捕捉到《林沖夜奔》唱詞中「落葉」身段的勻稱美；脫軸的車輪，他體悟出《乾坤圈》哪吒的特殊舞姿；中國字形氣勢，他掌握了身段的力道等等，都是蓋叫天充份運用「創造性的想像」，從社會生活倫理中，尋求提煉出表演藝術的「形式邏輯」，為中國舞臺美學，開

創宏基，而贏得後人的欽崇。當然，我們不能說蓋叫天是天生資質優異，卻應當記得西方發明家說：「天才是一分靈感，加上九十九分的努力」的銘言；這證實了他的成功，就是來自他朝夕思索，廢寢忘食的鑽研精神的實踐，為戲曲舞臺藝術工作立下榜樣；為戲曲藝術歷史發展，立下劃時代的里程碑！

結　　語

蓋叫天與他的舞臺藝術實踐，雖然他本人已經走進了歷史；但是，他的傳人與他的戲劇理念，卻是「萬古常馨」，也不僅是武行角色應當如此，其餘生旦淨末丑各行角色，也脫離不了這些金科玉律的理論範疇。據聞，中國大陸有意為他成立一座紀念館，以表彰他對中國戲曲藝術的貢獻，這實在是一個令人興奮的好消息！就一位藝術大師而言，他一生的成長與成就，可在這座紀念館中，讓後人得到最完整的認識與啟發，不但嘉惠於後學，更是對大師最崇高的敬意具體表現。

【重要參考書目】

一、粉墨春秋　蓋叫天口述、何慢等記錄整理　1980 年　北京　中國戲劇出版社

二、蓋叫天表演藝術　田漢等著　1984 年　浙江　浙江文藝出版社

三、燕南寄廬雜譚　劉厚生等著　1986 年　香港　中國戲劇出版社

四、舞臺生涯　梅蘭芳　民國六十八年　北京　里仁書局

五、楊小樓藝術評論　戴淑娟、金沛霖等編　民國八十年　台北　商鼎出版社

六、中國戲劇學史　葉長海著　民國八十二年　臺北　駱駝出版社

七、戲劇理論史稿　余秋雨著　1983 年　上海　上海文藝出版社

八、演員自我修養第一部　斯坦尼斯拉夫斯基著、林陵等譯　1985 年　北京　中國電影出版社

九、談美　朱光潛者　1983 年　北京　前衛出版社

十、張庚阿甲學術討論文集　曹禺等著　1992 年　北京　中國戲劇出版社

十一、戲曲美學論文集　蓋叫天、張庚等著　民國七十五年　臺北　丹青圖書公司

　　本文徵引其他各家鴻論，雖未作附註，然遂著錄於引文之下，特此說明並致敬。

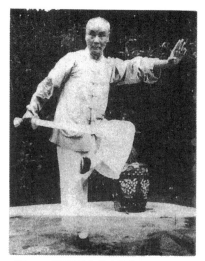

圖一　蓋叫天先生便照

圖二　蓋叫天與梅蘭芳先生合照

圖三　蓋叫天先生劇照

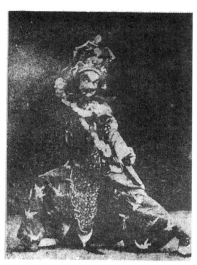

圖四　蓋叫天先生劇照

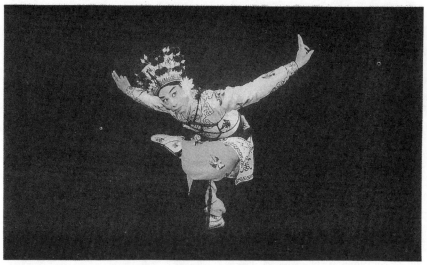

圖五　張善麟「鷹展翅」式示範

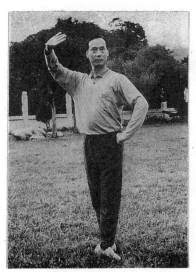

圖六　張善麟先生（以下恕不記名）
　　　舒展式（不勻稱）示範

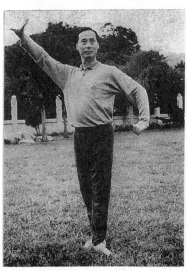

圖七　「舒展式」示範

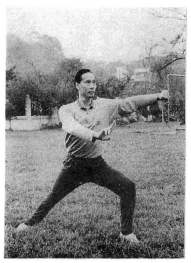

圖八之 1 「欲上先下」式示範㈠

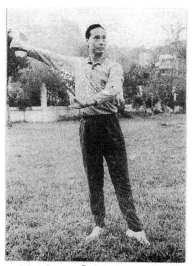

圖八之 2 「欲上先下」式示範㈡

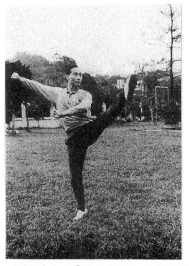

圖八之 3 「欲上先下」式示範㈢

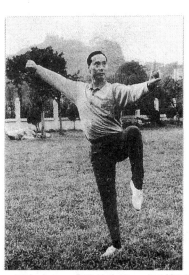

圖九之 1 「欲前先後」式示範㈠

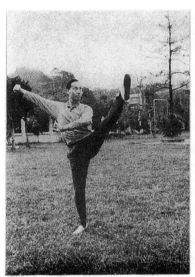

圖九之 2　「欲前先後」式示範㈡

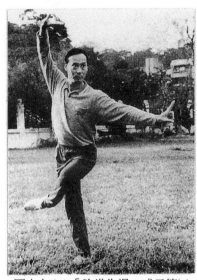

圖十之 1　「欲進先退」式示範㈠

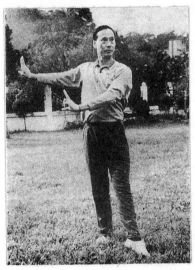

圖十之 2　「欲進先退」式示範㈡

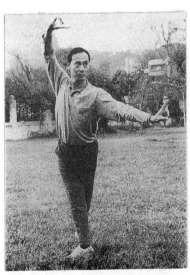

圖十之 3　「欲進先退」式示範㈢

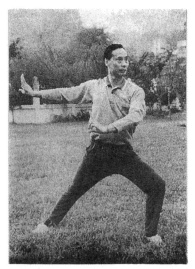

圖十之4　「欲進先退」式示範㈣

圖十一　「偏子午相」式示範
（坐姿式）

圖十二　「偏子午相」式示範
（坐姿式）

圖十三　「偏子午相」式示範
（頭動、身子不動）

圖十四　「偏子午相」式示範（頭不動、身及下身斜）

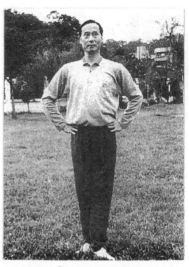

圖十五　「偏子午相」式示範（頭上、下身正、眼斜看）

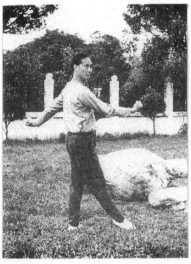

圖十六　「擰麻花」式示範

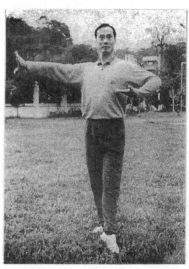

圖十七之 1　「蓋派雲手」式示範㈠

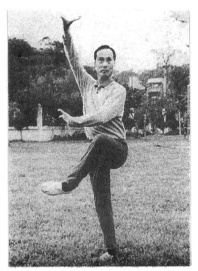

圖十七之 2 「蓋派雲手」式示範㈡

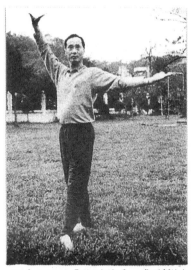

圖十七之 3 「蓋派雲手」式示範㈢

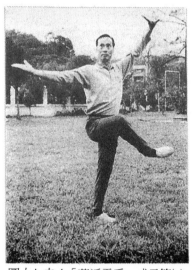

圖十七之 4 「蓋派雲手」式示範㈣

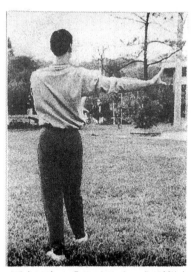

圖十七之 5 「蓋派雲手」式示範㈤

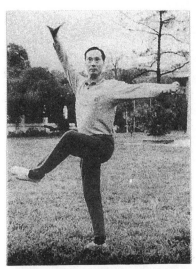

圖十七之 6「蓋派雲手」式示範㈥

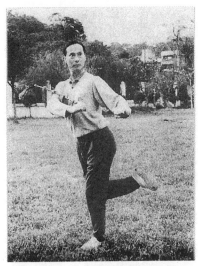

圖十八之 1　「蓋派趟馬、勒馬」
式示範㈠

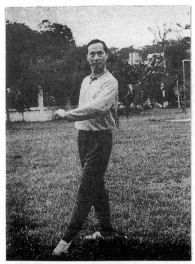

圖十八之 2　「蓋派趟馬、勒馬」
式示範㈡

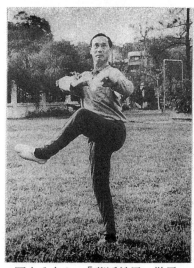

圖十八之 3　「蓋派趟馬、勒馬」
式示範㈢

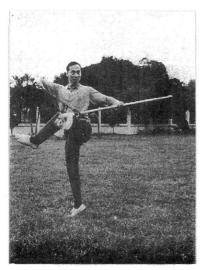

圖十八之4　「蓋派趨馬、勒馬」
式示範㈣

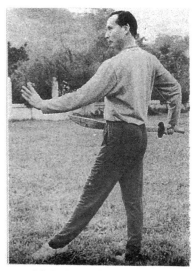

圖十九之1　「閃」式示範

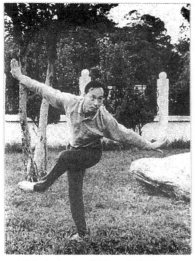

圖十九之2　「轉」式示範

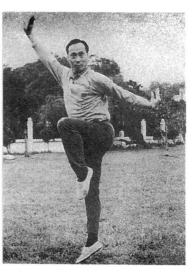

圖十九之3　「騰」式示範

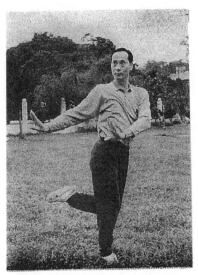

圖十九之 4　「挪」式示範

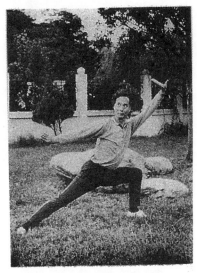

圖十九之 5　「躲」式示範

四、京劇「曹操與楊修」的導演馬科
——他如何向中西兩大表演體系的挑戰及其藝術觀

導　言

　　京劇需要導演嗎？熟悉京劇表演藝術的專家或愛好人士，可能持否定的反應；既然「京劇導演」一詞，十分陌生，再者馬科先生（以下敬稱語恕從略）是誰？相信臺灣認知他的觀眾亦不多見。但近年來，大陸、港、臺，有一齣轟動劇目《曹操與楊修》，一般觀眾對此戲的評價，大約第一句話便是：「編劇太好了！」但是熟知內情的人士，卻會說：「這是一齣集體創作的好戲。」然而「集體」只是一個空泛的名詞，而馬科卻正是帶領著一群上海京劇院的菁英，為京劇新生而努力不懈的群龍之首——京劇導演。

　　中國傳統戲曲，在傳統排練過程中，一向沒有導演一職，其原因是：導演之職係西方劇場的產物；以及中國戲劇特殊的表演風格，向來不需要導演。由於京劇的表演體系以深厚的表演程式為基準，演員只須學會各行當唱、做、念、打的「程式」，便可登臺表演。這套基本程式十分嚴密堅固，歷經時日，不易變形，

以致師承之間的關係十分重要。以往演員排戲，稱之為「對戲」。見面第一句話：「您的師傅是……？」如果老師的風格確定，對方便可十分肯定的說：「好！錯不了，不用排了！」顯示他們雙方的表演譜式完全吻合，便不須花太多時間在排練的過程上。此種依賴譜式的表演，便是延續京劇表演生命最經濟、最堅固，但同時在今日現代戲曲發展途徑中，最值得檢討的心態與方式。此種心態，自然也導致京劇需不需要導演？京劇導演有何功能？其存在對戲曲現代化之發展，影響為何？凡此種種，爭議隨之而來。但是，且讓這些疑問，暫由馬科一生經營京劇導演事業的理念與成果，為我們提供一些釋疑解惑的方向。

壹、馬科對京劇表演體系的探索與反省

馬科曾是一位坐科習藝七年的正統科班畢業的劇校學生，他於一九四二年進入「夏聲戲劇學校」專攻武生，因身材不甚魁梧，且個性詼諧，而轉學武丑。但他聰明兼興趣廣泛，無論生、旦、淨、丑，各行各當，他都樂聞好學，養成他「文武崑亂不擋」全材的技藝成就。這個背景，無疑為他後來成為一名成功的導演奠定良好的基礎。一九五四年，他的出眾才華，為當時上海京劇院院長，也是海派名鬚生周信芳所賞識，拔擢他這年僅二十四歲的青年人，為周信芳自編的大型歷史劇《文天祥》一劇作導演，從此展開他一生的京劇導演生涯。

馬科導戲的過程中，首先遭遇的難題，便是必須面對該劇演員過度依賴那套傳統嚴密堅固的表演程式，而明顯的排斥這種可有可無的「導演」。上海京劇院的同仁，回憶馬科初任導演時，

雖有院長的鼓勵和支持，但是馬科進入排演廳時仍忐忑不安。
《文天祥》的演員陣容強大，院長親任主角文天祥，重要角色
七、八位，全是著名的演員。他們的藝齡，比馬科的年齡還大，
平時，馬科都稱他們為老師；有的，的確就是馬科的業師。他們
會按照他這個導演意圖排戲嗎？果然，扮演大將的花臉，仍習慣
地咬著煙斗，和另一位丑角擺龍門陣，兩人都有口無心地背著劇
中的臺詞，敷衍了事地做著既定動作。這不是排戲，而是排幕表
式的過戲。這樣的排練，怎能體現馬科對這個戲的總體意圖呢？
（註一）

　　面對演員如此耽溺於這套習慣的表演程式，馬科中心興起深
刻的省思。他認為一般而言，京劇科班培養一名演員，只須費時
半年，就能演出《女起解》、《捉放曹》這類的名劇。三年、五
年的嚴格訓練，就可造就出色行當的京劇演員。七年科班，就意
味著京劇全程教育，而後便能獨立，自闖天下。這套訓練方法，
若從方法論來看，的確很經濟。因為演員只要把凝聚著數百年歷
代前輩所累積的一套唱、做、念、打所組成的「譜式」學會，然
後就像音樂家用樂器演奏樂譜一樣，用自己的體能「演奏」一下
這一齣戲的「譜」，就可以使觀眾滿足。其實演員常常連臺詞是
甚麼意思，身段何以如此？都不甚深究，只是在那裡照葫蘆畫
瓢。由於演員過度依賴這套表演程式，乃造成演員似乎可以不須
師法生活，玩弄這套不需要體驗的表演模式。除了少數傑出的表
演藝術家外，多數演員仍然缺少深入體驗角色，切貼理解劇本，
鮮明塑造角色的能力（註二）。然而，面對這樣的傳統壓力，馬
科並不氣餒，他堅持地篤實踐履史坦尼斯拉夫斯基「體驗派」的
理論，度過了重重難關。

貳、史坦尼斯拉夫斯基戲劇理論的啟示

　　由於在科班受教期間，馬科曾從名家田漢等人，學習過由俄國名導演史坦尼斯拉夫斯基所創立的演員心理訓練的系列課程，如角色的誕生等理論，使他對史氏坦尼戲劇理論產生了極大的興趣。一九五五年，馬科擔任上海京劇院的實習導演時，又在上海戲劇學院，接受史坦尼學派的話劇專家葉·康·列普柯夫斯卡雅教授所主持的「表演師資進修班」深造，使馬科有機會得與當時話劇界的許多著名演員、導演，以及戲劇學院的教師切磋學習。對馬科而言，這次的訓練過程，等於是他「第二次坐科習藝」。他說：正因為我有幸爬攀過另一個戲劇體系——史坦尼斯拉夫斯基體系的高坡，因此有可能對這一雖被史坦尼稱讚過的東方演劇藝術，作出冷靜的觀察，也發現它的弊病和克服的方法（註三）。

　　史坦尼斯拉夫斯基（一八六三——一九三八年）是蘇聯著名的導演、演員、戲劇教育家和理論家，畢生致力於舞臺藝術的改革。他所創立的表演理論，強調演員心理二度體現的過程訓練。他主張演員的體驗，應由內而外，由自我感覺到行動，由角色的體驗到體現的系列知覺形體的掌握與展現。此種關於演員創作的原理和訓練方法，史坦尼稱之為「體驗派」。體系要求演員不要模倣形像，而要「成為形像」。生活在形像之中，並要求在舞臺創造過程中有真正的體驗。每次演出都應根據預先深入研究過的人物形像的生活邏輯，重新創造主動的有機過程，而不是重覆過去的表演。惟其如此，表演藝術，才能表達人物內心生活深邃細

膩的情感，從而使觀眾領悟並產生共鳴。

　　一九○九年，史坦尼曾公開說明此種體驗的過程。他認為演員創作，自我感覺的過程有六個步驟。第一，意志的過程：演員準備當前的創作，開始熟悉作品，對這部作品發生迷戀或者迫使自己發生迷戀，從而推動起自己的創作才能，激起自己的創作願望。第二，探索的過程：演員在自身中和自身以外，探索創作所須的精神材料。第三，體驗的過程：要求演員在別人看不見的情況下，為自己創作，且應在自己的幻想中，創造他所描繪的人物的內部形像和外部形像；並應當完全習慣於這種生活，而把它當作自己的生活。第四，體現的過程：即演員須在別人看得見的情況下，為自己創作，也就是他自己看不見的幻想，創造出看得見的外殼。第五，匯流過程：這個階段，演員應當使體驗與體現兩人過程交流，達到完全融合的地步的同時，這兩個過程應當一起進行，相互推動、支持與發展。最後，由演員的表演影響觀眾。經過這六大過程的嚴密訓練，演員才能產生真正的體驗與創作熱情。正由於演員的創作熱誠，不能一喚即來，其體驗與外部體現，都不能隨意地或下意識的發生。因此，體系要探索的，就是如何自然地激起有機天性，及其下意識的創作。例如，一個人在舞臺上，就像在生活中一樣，不能隨心所欲去體驗愛情、妒忌、喜悅、恐懼等情感：不能與此相應地使自己的臉龐發白、發紅、改變心跳的速度、完全控制住面部的表情、聲音的疾徐和腔調、肌肉的收縮等等；這一切在生活中，都是按照人的天性中的自然規律，自然而然地、反射式地、下意識地或自動自發地發生。如何有意識的掌握自己天性的原則，如何通達意識到達下意識，通過隨意到達不隨意，就是史坦尼「體驗派」訓練演員的中

心理論與基礎（註四）。

　　這套體系最特殊處，即在於為角色的創作體現過程，作好準備。在這套體系出現以前，演員的技術所指的只是類似中國京劇外在形體的訓練，其目的僅於改善演員的形體器官，發展演員的手勢、聲音、吐字等表現力。當然，史坦尼並非不重視這些外部形體表現技巧，但他同時也重視內部體驗的技術問題。在「體驗派」體系的訓練下，二者之結合，可密切融合演員在「心理」外在「形體」的表現元素，而為改善表演性質提供一把鑰匙，指引演員如何開啟表演藝術的聖殿之門。

　　馬科從這套體系中，領悟到彌補京劇表演弊病的觀念與方式，正是集中在這重新激起演員創作的心理活動的焦點上。他說：京劇演員創造角色和演出時，是依憑著前輩譜寫好的「譜子」，或者重新編排一個「譜子」，理智地進行戲藝，他不必體驗所演的內容。所謂「唱、做、念、打」中的「做」，事實指的是「做戲」。這個「做戲」，可說是一種模擬式的表現喜怒哀樂的「樣子」，亦即表演那些符號。只有少數演員在長期實驗中，漸漸激發出了自身的生命力，使演出大大超越了「譜子」。事實上，許多優秀的京劇演員之所以優秀，就是他們在實踐中領悟了許多東西，使他們的角色具有了鮮活的生命力。我們大師級的梅蘭芳、周信芳的舞臺演出，就被譽為「不是史坦尼的史坦尼境界」（註五）。

　　馬科觀察出梅蘭芳與周信芳等大師級的演出，與史坦尼表演體系中的最高境界不謀而合，不同的是，梅、周等大師們的表演意境，仍處於只可會意不能言傳的階段，而史坦尼卻已發展出一

套完整嚴密的訓練方法。史坦尼自己曾說：「我的體系並非我發明了甚麼，而是我發現的許多表演藝術家都在實踐著客觀規律」（註六）。當馬科深刻的體驗過這兩大體系的表演技巧與理論之後，他將二者合而為一，互補短長，乃為十分自然的趨勢。而事實證明，由他一系列作品的理念實踐中，他所掌握的觀念與技巧，不僅為他奠定京劇導演的地位，同時也將京劇藝術的層次，提昇到一個嶄新而充滿活力的高峰。

參、馬科執導的理念與方法

馬科的執導理念與傳統京劇排戲方式，相異之處有兩項。

第一項：他極力要求演員表現角色的思想情感。他認為一個演員是否稱職，角色是否能在他身上誕生，也就是其能否進入角色，區別就在於此；而導演是否稱職，也同樣在這個關鍵問題上。導演應該帶領演員通過那神秘的內心技巧的天塹，攀上角色誕生的高峰。更應該把那些汗牛充棟的理論，豐富的生活體驗，變做一種專業的階梯。具體地說，便是一層一層地要求，使演員沿著這個階梯，一步一步攀登上去，達到角色誕生的目的（註七）。

為了達到角色誕生的理想，身為導演的馬科，於執導過程和準備功夫上，十分仔細，且有步驟。他在執導的方法上，必仔細閱讀劇本，確立主題與情節的統一。隨即針對劇本之缺陷展開修改，並寫出導演的構思。做完這些前置作業之後，方開始排練工作。首先，他必要求演員練習表演藝術的客觀規律，其作法就是實踐史坦尼「實驗派」的訓練過程。要求演員運用想像力、假設等創作性的思想，以便刺激自身的情緒，使之能在劇本規定的情

境之中，產生真實生動的情緒，而達到進入角色的第一個階段。例如「曹操與楊修」一劇中，扮飾曹操愛妾倩娘的演員陳朝紅，在經過演員心理訓練後，她已完全融入角色中。對詞時，對到曹操殺妻一場，她竟像訴說自己的委屈一樣，說到：「我這麼多年和他共患難，情深義長，他說出要借我的頭這樣惡毒的話來，我怎能甘心為他去死？」言罷痛哭失聲（註八）。當演員心理經過訓練，情緒的發揮已能運用自如時，方才開始對臺詞。

　　對臺詞的方式，並非照本宣科那般無意識的進行。而必須逐字逐句，實踐劇中所規定的角色心理動作。但是當演員實踐這些心理動作時，常按捺不住地做出相應的形體動作，卻為馬科適時加以阻攔。他僅要求演員先把臺詞對好，至演員們的情緒都已醞釀成熟之後，他才要求演員站起來到劇本的規定情境中產生行動。

　　為避免演員被既有的程式動作破壞、或影響角色真實情感的流露，馬科要求演員，一不許用身段、二不許念鑼鼓點、三不許唱（包括念白不上韻）。就像排話劇一般，用普通行體動作實踐角色的心理動作，讓演員的情感自然逼真的流露出來之後，演員們才被允許使用身段，回歸到程式上。如此行之，演員們的程式動作，在有了真實情緒以為基礎後，自然不會產生膚淺空泛的弊病，這也就是馬科催生角色的方法。

　　第二項：異於傳統排戲方法，在於他徹底執行史坦尼的執導方法，即導演為整個演出的思想執行者與組織者。但是，導演也強調演員的首要地位，必能充份掌握演員的創作性，而使整體演出體現導演的獨特風格。同時，演出團體各部分之間的和諧一

致，以達藝術性之完整，更是導演追尋的終極目標。於是，馬科充份授權給參予該劇的各部門的工作人員，進行「集體式」的創作活動。他自謂：「在各個專業領域，我聽各行專家的，由我集中執行；就是藝術上充份民主，執行時由我專政。」（註九）因此，導演不教身段，不設計鑼鼓點、音樂、舞臺美術，而由演員、工作人員在充份理解角色情節後，賦予角色適當體現手段。身為執導者，僅負責將各部門所設計之複雜元素，加以剪裁、調整，以符合他的總體設計之理念，其成果往往便是一齣完美的藝術作品。例如，排練《曹操與楊修》一劇時，前面提到倩娘抱怨曹操要殺她是心腸狠毒的表現；而扮演曹操的尚長榮卻不以為然，他說：「這不是導演分析的這個新曹操的個性表現。應該把導演闡述中引用的曹操所做的詩篇『蒿里行』放到這裡唱，對愛妻講自己的政治情懷。他的思想觀念是有錯誤，但他以為他是為解救天下蒼生而要付出自己親人為代價嗎？」（註十）

　　在尚長榮這番剖析下，馬科馬上獲得啟示，而連夜改寫了一段令倩娘心甘情願自刎的詞句：「漢祚衰群雄起狼煙滾滾，錦江山漂血腥遍野屍橫。只殺得赤地千里雞犬殆盡，只殺得百姓家九死一生。獻帝初天下人丁五千萬，殺到今只剩下七百萬民。兒郎鎧甲生蟣虱，思之斷腸復斷魂。曹孟德志在安天下，赤壁折了百萬兵。求賢納士重振奮，錯殺了孔文岱大錯鑄成。怕只怕天下的賢士心寒透，我宏圖大業化灰塵。」

　　就在這般集體的腦力激盪下，曹操原劇中許多未盡如意處，皆一一加以修正，以致原作者陳亞先幾乎不能辨識是他的作品。然而，這正是此戲得以成功的關鍵要素，也是馬科異於傳統，而又融傳統於西方表演方法於一爐的馬科式的導演方法論。

肆、馬科導演的藝術觀

　　我在一九九三年暑期，曾赴中國大陸從事戲曲田野調查工作，歷經晉、陝、津、京⋯⋯等地，月餘後抵達蘇、滬。承故名導演楊村彬夫人王元美女士的介紹，認識馬科導演，並與馬導演展開長達三小時的請教。馬導演他腹笥博雅，對京劇所流露出的使命感，和獨特的導演藝術觀，實在令我衷心感佩！臨別之際，為滿足我收集資料的需求，非常慷慨地將他自己珍藏的京劇《曹操與楊修》、黃梅戲《紅樓夢》的導演筆記，以及其它相關的個人資料贈給我，為我學習參考之用。鑑於他的導演筆記並未廣泛流傳，但卻極具教育學習價值，也為了讀者瞭解馬導演的藝術觀，提供適當的範例；因此本文便就他〈回顧曹操與楊修的二度創作〉一文，摘錄其精華，並予以適度裁剪，以便讀者能深入瞭解他執導之心路歷程、實際作法，與一些不為外人所知的曲折秘辛。如果因我主觀，對馬導演認知不足，或有任何曲解之處，還希望馬導演及讀者鑒諒！

一、導演與劇作者的共識（註十一）

　　某些作者喜歡說自己的作品「一字不許改」、或「不喜歡人改」。《曹操與楊修》的作者陳亞先在劇本獲獎後，見到了即將執導他這個戲的馬科，對他的劇本修改的意見說：「相見恨晚」。這對馬科而言，是鼓舞、肯定、理解和信任。也給了他發揮才智更好的體現陳亞先作品的精神支柱，也是此劇成為名作的誘因。

　　對同一事物，仁者見仁、智者見智是正常的。當時馬科面對一個尚未成熟的劇本——原作者是在朦朧的生活感受衝動中寫出來的。馬科通過劇本感受到了原作者對國家民族強烈的熱愛。作者希望醫治中華民族精神上的痼疾。他的感受如同黃河壺口瀑布，挾泥沙而俱下，有些是情感中不自覺的部分，也未必是想表達的真意，或者說是違背了他理智的東西。馬科認為此劇的立足點，應該站在國家、人民和歷史面前，拿著筆在反映世界，而不要「罵人」，不要感情用事。要承認曹操的偉大和優點。然後不多不少的指出他的毛病和應該改進的動力來。要是憑藉感情恣意的漫罵，雖能消自己的恨，可是起不了甚麼作用。人家都會覺得「我不是那寧肯我負天下人，不叫天下人負我的奸雄曹操，這與我何干？」同時也不要在劇本中那樣為楊修辯護。中國知識份子多喜以楊修自居，為自己的缺點掩飾。劇本中把他的缺點和討厭之處，進行了美化是不行的。如果編導站在楊修立場上寫曹操與楊修的矛盾，其結果就讓觀眾站在楊修一邊，與曹操重演「曹操式」的悲劇；觀眾應當站到他們上端去觀察他們的行事……。也和陳亞先在這一點上取得了共識，在整個創作集體中，得到了理解和信任，爆發了必然的責任心和創作力。

二、確立主題思想

　　曹操與楊修，為了實現共同的崇高的政治目的，走到一起來了，他們都非常努力，付出了各自可以付出的犧牲，反復檢討維持合作關係，以便去達到那崇高的目的。但他們在不停的相互捭闔，互相抵消中耗盡了各自的聰明才智，終於沒能達到那應該達到的目標，以悲劇結束。這種悲劇在歷史上不斷重複著，是不是

還應該繼續循環下去呢？他認為這就是本劇應當表達的主題思想。

三、呈現主題思想的具體方式

曹操和楊修都愛他們那共同的崇高目標，但他們更愛為崇高目標奮鬥著的自己。當目標和自己二者不能兩全時，他們寧可犧牲那崇高目標。曹操不能容忍別人蓋過自己，他要求楊修「肝腦塗地以報知遇之恩」，他又不能容忍楊修比自己威望高。因此他要用謊言掩蓋殺孔文岱的錯誤，當楊修不能被騙過時，他再殺愛妾，並嫁女兒與楊修為妻，這樣來收買楊修。意思是你明知我是騙人，但我重你這人才到了這般地步，咱們合作下去吧！就這樣表面合作下去了，畢竟感情傷害得太厲害了。倩娘是曹操的愛妾，犧牲倩娘實際上是損傷曹操，愛自己勝過一切的曹操，實際上已不對楊修抱多大希望了！他只是用千金買一副千里馬骨頭，以為天下還有千里馬不斷送來。從此楊修的「才」在曹操眼裡，都是戴上了有色鏡片看到的結果了。兵出斜谷持不同意見，曹操認為「不過是想表現他比我高明」。在前線軍事會議上，「爭得面紅耳赤」，曹操便說「今天不議軍國大事了」。飲酒賦詩踏雪巡營之際，蔣幹捧來敵人的戰表，又不得不接觸這不願意談的題目。曹操沉默不語，楊修說：「諸葛亮好欺人也」，曹操知道他又要藉此賣弄聰明；蔣幹不知曹操的心理，拍馬屁說，丞相的女婿聰穎過人，已然猜出了敵人詩中之意。曹操心想：算了！不要誇他了，愈誇他愈不知天高地厚了。因此說：「你等就無人知曉麼？」夏侯惇是持重老將，從一系列矛盾中，知道曹操不願意聽蔣幹對楊修的誇獎，更不願意楊修藉此再提軍事上的爭論，故出

來打圓場，並裝傻猜謎猜不出。他把主動權交給曹操：「我不
猜，丞相你猜」，曹操：「我說猜不出來，與楊主簿牽馬踏
蹬？」大家一笑了之。曹操以為這樣就可以不談了，不料楊修藉
題發揮說：「前面絕壁懸崖無有路了」「勸丞相懸崖勒馬把頭
回」，這分明又是進行昨夜軍事會議上的爭議。曹操迴避說：
「撥轉馬頭老夫再猜」楊修爭論軍事是非心切，竟說：「十里已
過了」，意思是你若猜出來諸葛亮的惡毒用心，正好討論，若猜
不著，我說出來也一樣討論。不料手下人眾，一片阿諛奉承，齊
聲叫喊：「十里未到，十里未到」，楊修急不擇言：「我們從左
營來到右營，二十里都過了，就是胯下的畜牲他都明白」，這是
犯了老毛病，刺傷了眾人。曹操也不是與人為善，或做為長輩、
長官的能接受批評糾正他的人，或是為了共同大業幫助他改正這
缺點的人；相反的，曹操順勢擴大楊修的錯誤，說：「好！我與
你牽馬就是」真的給他帶馬，把楊修置於非常不得人心的境地，
突顯楊修狂傲的毛病。曹操既以這樣暴露楊修缺點為快事，因此
他就是不把早已猜出的謎題說出來。到楊修在馬上實在坐不住了
討饒說：「丞相你早就猜出來了」。曹操才說：「不錯！我若早
說出來誰給你牽馬踏蹬！」楊修在這種挖苦下，的確感到自己被
動了，便當眾披肝瀝膽的陳述軍事上的利害。曹操怒不可遏的
說：「你千方百計就是要說我兵出斜谷是錯了！」「用兵作戰大
計已定，誰敢亂我軍心，軍法無情！」不歡而散。

　　這事件過後，各自都很傷感。楊修對妻子表露的情懷是：
「士為知己死古來早有！不能讓赤壁悲歌又重奏」。曹操捧著女
兒送去的雞湯，潸然淚下，說：「女兒倒有父女之情，楊修無有
半子之義」。他實際上還是明白「入川來戰局險峻，果然是蜀道

難行。再不下班師將令，只恐怕潰不成軍。」他深夜難眠，逕自走向楊修的帳幕，鼓著勇氣來向女婿商議退兵。不料聽到士兵說：「楊主簿早就說了這仗不能這麼打，這不，臨了還得聽楊主簿的！」「還是楊主簿有見識」。在深入了解楊修是藉自己的「雞肋」口令，透露了心跡，便開始準備班師了。曹操明知楊修是對的，但他又一次證實楊修比自己高明，他忍受不了，於是聲言自己沒有下令，楊修擅自行動，是擾亂軍心。他做出了要殺楊修的決定，在把楊修綁上斷頭臺的當兒，探馬報道：「敵軍襲我軍事要害，幸而我軍早有防範，敵方大敗而回。」這防範措施，正是楊修之所以被斬的罪名。全軍上下沸騰了！曹操的理智告訴自己，楊修不能殺，但出他意料的是，居然有那麼多的人給他求情；這又觸動了曹操內心深處的隱病：「平日裡一片頌揚對曹某，卻原來眾望所歸是楊修」。作為大政治家，他意識到楊修對他實現那崇高目的的重要性，而他又難以容忍楊修在實踐崇高目的時，扮演的比自己更光彩的角色。他能不能和楊修妥協，尋找一個可以合作下去的途徑呢？他和楊修都說出了自己心底深處可以說出的一切，可惜對方都不明白，激動得指天發誓，乃至痛哭失聲，終於不得不殺楊修。導致了赤壁悲歌重奏，再招賢只不過是再重複一次這歷史上，不知重複了多少次的悲劇而已！

從楊修這個角度看，他對天下有真知灼見，他覺得自己赤手空拳，必須依附於一個有勢力的權勢人物，才能實現自己的理想。他選中了曹操，他竭盡全力，不惜肝腦塗地，以報知遇之恩，他以為自己是無可挑剔了。他為解蒼生倒懸之苦，拿出了自己所能付出的一切：「坐花間藥當酒無事一樣，怎知我胸臆間沸

汁揚湯」。他不可能意識到，他愛自己的功名，更勝於愛那崇高的目標。「了卻君王天下事，贏得生前身後名」，是中國知識份子的人生哲學。因為要想博得名垂千古，才去從事某種事業，這種思想，和愛某一事業，無條件的去為某一事業鞠躬盡瘁，不是一回事。二者本質是截然不同的，差之毫釐失之千里。楊修聽到孔文岱被冤殺了固然震驚，這還莫過於他發現他所信仰的曹操，竟然用拙劣的謊言掩蓋錯誤，更使他吃驚。他覺得他們這樣下去，那共同的目標不可能達到。因此他非常激動，於是給自己定位──「楊修豈能任你行」。照理說楊修是正確的、清醒的，他可以為了共同的事業，用任何一種手段，向曹操提供改正錯誤的途徑。但是他不，他太愛自己的名了！他首先要當眾表現，這件事與我無關，我是反對他這樣做的。他當眾打擊曹操抬高自己，發洩情緒，嬉笑怒罵，冷嘲熱諷。曹操一再忍讓，終於真惱了，把臉一沈，說：「好！你安寢去吧！」楊修又覺無趣了！他為了聲名，不願與曹操的共事關係破裂，因此請夫人去靈堂，為守靈的曹操蓋衣。並且把曹操新贈給自己的錦袍，交給倩娘去為曹操遮寒，以此表示是楊修在提醒：你愛妾該有多少次在你睡夢中驚擾過你，為甚麼你沒殺他？希望他「再思再想擇善而行，倘若他引咎自責明心境，方顯得漢丞相磊落坦誠。」他時時、事事都擺脫不了表現自己，這促使他的一切行動，都具有個人的特性。他沒料到曹操用殺愛妾這更可怕的手段來掩蓋錯誤，他吃驚的發現曹操這樣的人，既可犧牲愛妾以維持自己威信，也可以殺他，以達到同樣目的。他不敢再說甚麼了，面對曹操帶血的寶劍，他只說出了一句：「你！你這夜夢殺人之疾，就如此沈重啊！」

　　在兵出斜谷時，楊修與曹操雖成了翁婿，但有了隔閡。楊修

有話不好好說，曹操聽話也懷疑著聽。這種矛盾，惡性循環到曹操要殺楊修時，楊修甚麼都不想了。甚麼「天下倒懸之民」、「數十萬大軍」、「妻兒」需要他做甚麼？他都不去想了！只囑咐後事：「免得世人笑我呆」、「一定要馬革裹屍返京街」、「把酒醒醐與我同埋」，他還在造作，還在表演，處處展示自己這一個奇才，離開人間之際的不平凡。曹操所要求的，只不過不要爬到他頭上去而已，他要求「談談心」，實質上是在尋求合作下去的可能，以楊修的聰明完全可以理解。他只要在「岳父」、「尊長」面前承認「錯誤」，並表示一個馴服的姿態，給一個不再爬到對方頭上出鋒頭、譁眾取寵的保證，他便可以不死，繼續為達到解民倒懸之苦的崇高目的奮鬥下去。但楊修沒有這樣做，他至死也沒有明白自己是「自己不明白」，對這悲劇應負的責任。

四、導演的二度創造

當時，馬科面對的劇本還存在許多問題，就是思想中還有許多雜質，必須淨化它，對一個作者而言，能提出這樣一個雅馴的架構，便是了不起的成就了。做為一個導演者應該解決劇本中尚未解決好的一切問題，成為二度創作的主持人。

（一）**劇本必須做一些重要的變動**：例如，曹操就不能是三國演義中那個「寧可我負天下人，不許天下人負我」的奸雄。不要那些奸詐惡劣的品質，因為壞人幹壞事，便無法說明劇中想要說明的主題。他把《三國志》及一切歷史資料中，可以證明曹操好的品質搜集了許多，體現在他身上。同時，又用顯著的手段告訴觀眾：這是演戲，不是歷史史實。他不願把觀眾的注意力導向

品評歷史人物方面去，相反的，他希望觀眾的理智的思辨。

（二）**歷史劇表現作者哲思**：有人引經據典既然叫做歷史劇，又取才於真人實事，那麼在主要事件、主要人物性格上，總要相符合。馬科以為他不是認真的使歷史重現，只是在演戲。這戲是借歷史劇形式，表現作者的哲思，有何不可？

（三）**怪癖楊修**：劇本原作者，寫了過多的楊修的怪癖，諸如狂妄自大，毫無緣由便挖苦初見面的公孫涵，化友為敵；嗜酒如命，甚至躺在墳前酗酒，死前還向曹操討酒喝。這些馬科都予以調整，因為這些不討人喜歡的毛病，不是主題所需要的，不能造成曹操殺他的原因。為了主題需要，馬科給他加了損人和傷眾。楊修不必是完美無瑕的人，因為這種人是沒有的。

曹操與楊修的矛盾，多數是為了共同的事業。為了使對方能與自己共事下去，為了使對方更完美一些，以便取得共同目標的實現，他們有各自要命的缺陷，造成了悲劇使他們的目的沒能達到。這就是馬科設計的思想架構，亦即主題思想和他所須要建立的貫穿動作。

原作者陳亞先多次在文章中、在座談會上，真誠的讚賞馬科的工作，說與他的合作，是他同行中許多人羨慕的，他有幸遇到馬科這樣的導演。遺憾的是，不知出於甚麼緣故，在拍攝電視藝術片時，劇作者把已經由他糾正了的許多不合理的東西，又恢復了原貌。例如，第三場曹操殺了孔文岱以後，又來到楊修這裡幹甚麼？是殺他來的嗎？如果是來殺他，見面之後還要「問聲主簿

可安寧？」「說甚麼花間飲酒，德祖哇！你終日操勞以藥當酒，難道老夫不知麼？」「實實難為你了！」等等，說這麼多假話，此人的奸詐就可怕了！就不是此劇主題所要求的曹操了。因為曹操在殺死了孔文岱之後，立即清醒，感到自己可能莽撞了，他想到了楊修的一貫表現，又想起自己在赤壁殺過蔡瑁、張允，「歷歷往事好傷心」，因此他應既警惕，又真誠冷靜的唱：「沖冠一怒殺了人，千思萬慮難安枕。歷歷往事好驚心，在赤壁我錯殺過蔡瑁張允。」劇作者認為這兩句超前了，提前懷疑自己殺錯了人，泄了後面戲的氣。主張唱完「沖冠一怒殺了人，千思萬慮難安枕」便可接下面的戲了。馬科覺得如果這樣，很容易使觀眾以為曹操是來殺楊修的。這種貫穿動作，豈不是刻劃了一個奸雄？如果只用馬科那兩句唱詞，就不會有這弊端了。

又如曹操殺倩娘之後說：「我鹿鳴女兒許配楊主簿為妻」，楊修震驚，千言萬語都難以揭示他心中的問題和思緒。如果正面表現掛一漏萬，反而不好，最好的方法是一切截斷。因此馬科用丑角一句插科打諢「休息十分鐘」結束這一場。在電視中這裡不便使用這句話可以理解，但把他已刪去的下面這段戲恢復，就太令馬科遺憾了！這段戲是這樣的：曹操從地上拾起那錦袍，再次給楊修披上，並說：「老夫贈你的錦袍，你怎麼將它失落在此啊？」這樣落幕，說明曹操公然再一次當面說謊，把象徵與楊修合作的錦袍，重新給他披上，分明在說，以後你得承認我這種把黑說成白的作法。楊修居然接受了！因為楊修怕死嗎？因為娶了曹操的女兒嗎？這不是把楊修寫成另外一個人嗎？曹操也不成其為曹操，與指鹿為馬的趙高形成同類人物了。這都不是體現主題思想應有的貫穿動作。

原劇本楊修來祭拜郭嘉墓塋，用了那麼多篇幅，唱他們的友情，其實只要交代清楊修來這裡的理由就夠了。主題思想所需要的貫穿動作之外的贅瘤，再生動也要切除，至少也要限制。因此他刪掉了許多枝節，豐富了許多情節。

五、適當的刪改與增飾

（一）**原劇本第一場**：曹操帶了許多丫環和倩娘、鹿鳴來祭郭嘉墓塋，交代了曹操求賢若渴，並介紹了倩娘、鹿鳴這兩個人物。但為甚麼要青衣小帽偷偷的來祭呢？如果此祭違反他當前求賢大計，或因某種原因不得不祭，因此偷偷而來祭，還情有可原，而曹操現在正需要大張旗鼓的，宣佈他對郭嘉這種人才的愛重，他應該在這個現場開個政策公聽會。因此馬科把它改為：中原豪傑雲集，氣勢恢弘，慷慨悲歌的在郭嘉墓前進行公祭。他帶來一個女兒，看似無道理，他只順便說：「鹿鳴女兒雖非親生，她的才思不在蔡文姬之下，當年老夫欲將他許配郭嘉，只恨著天不佑，郭郎棄我而去了」，在他排這段戲時，有一位同行提醒他，要考慮鹿鳴與郭嘉的年齡，他當即回答，這是曹操政治需要，臨時瞎編的故事，都是為了貫穿動作、主題思想考慮問題的結果。

（二）**在全劇的最後部分**：作者因為沒有明確自己的意圖何在？因此他不知如何安排戲和角色的最大任務。他拿著筆，文思泉湧，才情橫溢，戲卻胡亂發展起來。曹操此時此地在幹甚麼？他和楊修談心目的是甚麼？要殺人家要耍弄人家，以洩惡毒的私憤？因此他竟寫了那樣一些詞：「怕只怕留他反把後患留」、

「我險些開籠放猛虎」、「一朝留下後顧憂」，這分明是他要殺楊修了，為甚麼又要談談心呢？除了惡毒的精神折磨楊修以洩憤，還能做甚麼別的理解呢？他問人家「今天甚麼日子？」提醒正是當年與楊修相見恨晚的那樣一個月明之夜，又說：「對酒當歌，人生幾何」喚起人家求生之欲，而又並無赦免人家，誠心要使人家體驗將死之痛。還要人家「對老夫說幾句知心話」。楊修也沒心沒肺居然說：「知心話倒有，只是無酒不好談心」，於是捧來酒，而後又吟詩。曹操居然吟曰：「難捨難離分，老淚縱橫」，若真擠得出老淚，此人真是奸詐得可怕可鄙。擠不出老淚更奸詐可憎。接下來曹操說：「你看今日之死可免否？」楊修答：「今日你是不會放過我了！」曹操說：「你明白得很哪！」楊修說：「可惜我明白得太晚了！」曹操說：「（得意地）哈哈哈……照此看來，我可算得當世英雄了！」這簡直是莫名其妙？到最後曹操下令「斬」時，劇作者還在劇本上寫了提示「讓曹操掩面而泣」，顯然作者此時想要表達的東西他未能駕馭好。在第一次排練時，他就把這段戲理成了最後定局時的格局，此後一直沒有變動過。劇作者和大家說，這是馬科的功力或才華使然，其實他認為不過是他所談的思想方法和創作方法而已。

（三）**鹿鳴女被馬科提前在劇中處死了**：因為後一場曹操對話，已把主題所需的一切，都淋漓盡致地表達完了。她再出場，說的詞再有文采，唱的聲腔再精彩，也是多餘的。觀眾急著要看戲的發展，曹操到底殺不殺楊修？殺了楊修有甚麼後果？因此那明明可以大開打的「五虎上將殺來了」他並不安排開打場面。雖然京劇對戰爭場面有藝術可賣弄，觀眾習慣全劇結尾不開

打就開唱，或者大審案、大白真相、大團圓，他都不用。許多人耽心，這成了話劇了！馬科不相信這有甚麼不可以，因為他掌握著內在規律，使他有這個膽識。

　　原劇本曹操哭孔文岱的唱詞，有十八句之多，文辭頗佳。有一篇文章指責他刪了這段好文章，他認為不是任何好詞藻唱出來就是好戲。孔文岱已被殺錯了。曹操以後有的是時間痛定思痛。眼前因錯殺孔文岱引起了楊修的不滿，這件事如果張揚出去，招賢的招牌要砸了，天下大業要流水落花了。原劇本這些不倫不類，只像個痴情婦人在哭她的新喪良人。這不是曹操這個人應該有的行為、詞藻唱腔再美也不行。最初按原劇本一排問題就出來了。演員和他都感到不對勁、乏味，這才發現內在規律出了問題。後來把曹操這唱段改成：「寂寞三更人去後，恰便是雪上覆霜愁更愁。我謊稱在夢中失了手，楊德祖咄咄逼人不罷休。求才難吶才難求，只覺得遍體冷颼颼。」才使這段戲有了生命，大家也滿意了。

　　（四）**導演在面對劇本時**：考慮問題應該帶著舞臺上的一切實際條件，去設想體現劇本內容的方法。曹操這一段「寂寞三更人去後」必然要用低沈緩慢節奏唱。後來確實用了多年未曾用過的花臉反二黃慢板，這種板式若唱原來的十八句那就太長了。在設想第二場曹操幻覺中的孔融被殺前唱：「自有我的後來人」一刀砍下，孔融變成了他的「後來人」（二者是用一個演員扮演的）。導演必須先想定了他如何當場在兩秒鐘之內改變形像，否則這戲就不可能這樣安排。包括那墓碑當場移動，這在確定全劇演出風格時，就得有了辦法。導演對舞臺上未來的戲，色彩上赤

橙黃綠、節奏上起伏疾徐，沒有事先具體的構想，豈非盲人騎瞎馬？孔文岱被殺之後，曹操對楊修說是夢中殺人之前，必不可少的要交代楊修買糧買馬。原本寫了兩個生角商人，真是想發揮沒戲，不交代又不行。因此他加了一個四川商人，把另兩個也扮成丑角。一個說蘇州話，一個說誰也聽不懂的「外國」話。後來乾脆用「吃葡萄吐葡萄皮」，有人說這太胡鬧了！他說就要用這「大俗」嚇觀眾一跳，讓他們體會到導演故意要把他們拉回到劇場現實中來。他告訴演員，你們這裡給我拿出渾身解數來，愈鬧愈好。有許多演員他不用，偏要公孫涵、蔣幹、招賢者三個演員趕場。就要觀眾發現這是「導演的動作」。這個戲既需要觀眾忘卻是在看戲，同時也需要把觀眾從這個幻覺中拉回來，促使他們的理智進行思索。這就是他之所以如此這般的根據，也是主題體現的需要。

（五）**導演雖然手中只有舞臺**：但他應該把幕前、幕間、幕後，事情表面和深層的東西，都表現出來，那就必須在心裡「有」，唯其如此，才能把劇作者用語言難以表達，而又是理所當然的東西，變化成為舞臺形像。

結　　語

凡是觀賞過《曹操與楊修》這戲的演出，或是錄影帶的觀眾，再讀到這段〈回顧曹操與楊修的二度創造〉的文字資料後，可以了解馬科為現代京劇創作的排演，是何等努力。在實踐戲劇主題思想的大前提下，他的執導理念，我們大致可以總結如下：

第一、導演的任何構思，皆以思想理論為依歸。他的「我是二度創作的主持人」、「我希望觀眾的理智思辨活躍」、「我是借歷史劇表現我的哲思」、「我掌握著內在規律，使我有這個膽識」、「我要觀眾發現這是導演的動作」等自信的豪語，決非無端自我膨脹，而係他多年來在中西戲劇領域中，所吸收得來的知識心得。在中國戲曲方面，他除了京劇的正式坐科學習資歷外，對於其它地方劇種的熟悉，更促進他對中國表演藝術規律的融會貫通；在西方戲劇理論與經驗的接觸上，以及俄國史坦尼的導演手法，與訓練演員的方式，也豐富了他的戲劇知識與執行能力。此外，「把觀眾從幻覺中拉回現實，進行反省與思考」，無疑也具有俄國名劇作、理論家布萊希特「史詩劇場」的精神。如果我們承認《曹操與楊修》一劇的成功，當不能否認此劇成功的背後，透過導演所展現的思維依據。

第二、為徹底發揮劇本的基本立意，導演須負起刪改、增修，糾正謬誤的責任。他必須把握取捨原則，任何詞采、情節、唱腔、身段、開打，皆須以呈現主要戲劇思想為依歸，不能任由蔓蕪枝節，妨礙戲劇的完整性，並能適時跳脫出舊戲排場之俗套與窠臼。

第三、編導雙方取得互信與共識，為劇本的立體化搬演，奠定成功的基礎。新編劇本缺乏劇場實際排演過程之磨礪，許多缺陷不易察知。也因此造成新編戲的藝術成就低、演出價值脆弱。遺憾的是，許多劇作者（特別在臺灣）卻相當堅持自己的劇作，不許被演出單位刪改。固然劇作者的創作性應當受到一定程度的

尊重，但就戲劇藝術創作的整體性及必然性的過程上，刪改與增添也必須獲得支持與認同。否則，不但為排練徒增困擾外，也嚴重危害劇本演出的藝術效果。顯然的，馬科已經排除了這項困難，不過，他的執導功力，使他所指出的劇本弊病，與所提出的刪改構想，能令劇作者心服口服，當是解決這項困難的先決條件。

排新戲不能只求觀眾一時的感官上的刺激與滿足。目前，臺灣京劇為求生存發展，以新編戲招攬觀眾進入劇場，早已習以為常。可惜的是，新編戲卻是最經不起考驗的「花瓶」。原因很多，其中最重要的一項，便是這些新編戲，缺少像馬科這樣的稱職人士，為其事先構思、規劃、整理、訓練與執行，以致新編戲屢戰皆北！當然，馬科的方式並非絕對，也非唯一，但卻是目前較為成熟而完整的作法。透過他的理念、經驗與養成教育，使我們在觀念上，得到一個突破：新編劇本固然重要，但一名具有豐富劇場知識與經驗的導演，更是促使戲劇藝術臻於完美境界的有力因素。我們不能說：「馬科，我們需要你」；我們應當說：「京劇現代化，應當需要一名有深度的京劇導演！」這是馬科帶給我們的啟示。

【附　　註】

一、取材宋寶琴〈從「文天祥」到「曹操與楊修」—記馬科的導演生涯〉，6頁。

二、取材馬科〈試談京劇演員接受史坦尼心理訓練方法的可能性〉，5頁。

三、同註二，5頁。

四、參見史坦尼斯拉夫斯基〈演員自我修養‧第一部〉。

五、同註二，6 頁。

六、同註二，6 頁。

七、取材馬科《京劇加史坦尼》（戲曲現代戲導演表演藝術文集），93頁。

八、馬科〈回顧「曹操與楊修」的二度創作〉，25 頁。

九、同註八，25 頁。

十、同註八，25 頁。

十一、此段文字取材於馬科的筆記，其中的標題及部分標點，係筆者自行添加。

【參考書目】

一、回顧曹操與楊修的二度創作　馬科著　1991 年　上海　上海戲曲導演聯誼會

二、從文天祥到曹操與楊修—記馬科的導演生涯　宋寶琴著　1991 年　上海　上海京劇院

三、談談京劇演員接受史坦尼心理訓練方法的可能性　馬科著　1991 年　上海　亞洲傳統劇國際研討會論文

四、京劇加史坦尼—我從事導演的思想方法和工作方法（戲曲現代戲導演表演藝術論文集）　馬科著　1985 年　上海　上海藝術研究所

五、演員自我修養第一部　史坦尼斯拉夫斯基著　林陵、史敏徒譯　1985 年　上海　中國電影出版社

六、馬科創作活動年表　馬科著　1949—1990 年　上海　上海戲曲導演聯誼會



五、「劇」心雕龍
——現代戲曲欣賞

壹、貌合神離的劇本與表演
從川劇《白蛇傳》說起

　　傳統戲曲的演出，需要一個架構完整、劇情豐富的劇本，似乎是無庸置疑的事。然而，自清初迄今近三百年來，以京劇為首的各省地方戲曲，其表演與劇本的關係卻又顯得貌合神離，使現代觀眾至今仍游走於欣賞表演或要求看「戲」的兩極地帶，而無所適從。例如，戲曲中的《白蛇傳》，是一齣不分地域南北，傳唱的骨子老戲，在臺灣的各種地方戲曲中，上演的場次，難以數計！今年初夏，四川省川劇院來臺所演的川劇《白蛇傳》，再度熱騰了這齣歷久不衰的名劇，並為此間的觀眾帶來截然不同的情節與表現風貌，堪稱贏得了壓倒性的喜愛與讚譽。但是，如以劇本文學結構的標準審度之，則不論是川劇的、京劇的、還是其他各地方戲的《白蛇傳》，皆不無可議之處。不禁令人深思，傳統戲曲到？底需不需要一個架構完整、情節豐富、人物塑造生動的劇本呢？

一、騎牆派許仙

　　此次轟動臺北的川劇《白蛇傳》之劇情，在對白蛇、青蛇、許仙、法海等角色的關係與動機糾葛等背景事件上，均有較為完整的交代。白蛇與許仙的情緣，緣於許仙前生是桂枝羅漢，為掙脫枷鎖逃逸的蛇精求情而起。法海再三阻撓白、許之間的愛情，也因為法海奉了如來佛追緝白蛇的旨意，而不顯得唐突無理。接下來的〈船舟借傘〉、〈扯符吊打〉、〈端陽驚變〉、〈仙山盜草〉、〈誘許上山〉等折，由於事件背景已有了適度的鋪排，加上川劇特有的音樂幫腔、特技表演，情節發展也顯得十分流暢；而〈水漫金山〉一折，更是運用重墨渲染的手法，將水漫的意象發揮得淋漓盡致。歌舞、音樂、雜技、變臉，加上水底精怪、天兵天將特殊的造形襯托，令觀眾目不暇給，眼花撩亂，的確達到商業劇場純娛樂的效果。遺憾的是，情節的推展也至此停滯，〈水漫金山〉一折演變為一場幾近雜耍般的表演。除了川劇特有的變臉特技之外，大量的翻滾、跳火圈、類似疊羅漢立人等技巧，充滿整整後半場戲。觀眾彷彿看起馬戲團表演一般，雖然場中叫好之聲不絕於耳，但已非來自劇情的感動，令想看「戲」的觀眾，不覺嗒然若失。在一片歡欣鼓舞的熱鬧中，全戲匆匆落幕，對白、許之間的生死之戀，全無交代，又留給觀眾如許的猜疑、不解與意猶未盡。

　　京劇的《白蛇傳》，雖然常常強調全本演出，然而，人物的心理動機、情節的因果關係，卻相當草率。例如，法海從中破壞白、許的婚姻，其心理動機為何？許仙對白蛇由愛慕轉變猜疑，由驚懼轉變背叛，復由後悔到堅信的一連串心理變化，戲裡也從

未有所描述，導致許仙始終處於個性模糊、動機混亂的尷尬地位上。許仙由於親眼目睹白蛇現形，終於相信法海的「忠告」，理應從此專心禮佛，斷絕俗念才是。不料，聽說白娘子來找他，初以驚懼口吻向法海叫道：「二妖前來，如何是好？」繼之又奉法海命下山與白蛇復合，斷橋相會之時，許仙突然又大罵法海，將他囚禁禪房，害他無法與愛妻相會。許仙徹頭徹尾成了搖擺不定的騎牆派！令人覺得他的妻離子散真是罪有應得。更荒謬的是，許仙美滿幸福的家庭遭到法海這位佛門人士破壞後，他心痛之餘，竟然拋下甫滿月的嬰兒，追隨法海出家去矣。雖然悖情悖理，但是這諸般荒謬，依舊不減這齣戲的舞臺魅力，似也顯示傳統戲曲演員的表演要比劇本重要！

二、演員為主的劇場

　　曾經有著名的戲劇學者專家分析過上述現象，認為中國傳統戲曲本質屬於所謂的「演員劇場」，有別於以劇作家為中心的「作家劇場」。觀眾欣賞的是演員的扮相、唱腔、身段等技藝表現，劇本的良窳對演出的影響不大；其至說劇作與演員這兩項劇場元素，「分則兩美，合則兩傷」。因為演員劇場強調演員個人魅力，而作家劇場強調整體表現；換言之，要求整體表現的作家劇場，可能無法突出個人風采，因此扼殺了演員劇場的生機。這些觀念乍聽頗為合理，然而詳細玩味卻令人疑竇叢生，也憂心中國傳統戲曲三百年來，始終不能配合時代腳步，適時提昇品質，正是此種心態從中作梗，阻撓發展。

　　從戲曲發展的歷史角度來看，中國的戲劇從來不曾獨立或特

別強調劇場中的某種元素。西方劇場所揭櫫的各種劇場革命，諸如「作家劇場」完全以劇作家作品為主導權威，「導演劇場」強調導演為劇場中的真正創造者，「演員劇場」以演員為唯一表現媒介等觀念，從未在中國傳統劇場出現。如果說中國劇場不須強調劇本，那麼戲曲文學歷經宋元南戲、元雜劇、明傳奇、清中葉地方戲創作，曾產生像關漢卿、王實甫、湯顯祖、洪昇、孔尚任等劃時代的劇作家，也應屬子虛烏有之事！至於所謂的「導演劇場」，由於導演一職在傳統戲曲中的地位，至今還不明確，也就難以評斷其功能與影響了。而以演員為主的表現形式，如其說是有意識的強調，毋寧說它是傳統戲曲特殊的畸形成就。

中國傳統戲曲雖依時代、區域的不同，可歸為不同類型的戲劇，但有一項共同的特徵：表演形式一脈相承，合歌舞以演故事。也因此，使得戲曲風格包含音樂、舞蹈、百戲雜技、各類造形美術等許多非文學的成份。清中葉，當所謂以文人劇作為首的「雅部」，被來自各地民間地方戲的「花部」奪去了戲曲王國的寶座後，文人劇作家也幾乎完全棄守了這方戲曲天地。來自民間的戲劇，所帶來的劇目雖然可以反映下層社會百姓的生活與心聲，但無庸諱言，其間也夾雜不少猥褻、庸俗、粗糙的成品。如此一來，使得文人作家更不願涉身其間，編撰劇本。長期的文學營養失調，加上藝人不通文墨，遂使近代一、二百年來的傳統戲曲，只得儘量往表演藝術上力求表現。隨著時代的發展，表演技巧日益精進，劇本文學卻江河日下，導致以「演員為主的劇場」獨霸一方，使得重視表演，忽視劇情的現象普遍產生。

即使如此，藝人的表演卻既不願、也不敢承認他們不在演

「戲」。是以京劇中，如果演員僅知賣弄技巧，不會揣摩劇情，往往遭致內行人以「灑狗血」、「外江派」等語譏之。而以創新改革為號召的大師級的演員梅蘭芳、程硯秋、馬連良、楊小樓等，不但在表演技藝、舞臺美術上精益求精，更重要的是，身邊擁有如羅癭公、齊如山等名知文士為其編撰劇本，新戲一經上演，立刻轟動九城，至今猶為劇場傳唱。這些事實，足以說明傳統戲曲中演員與劇本、演出與劇情的密切關係，實在不容忽視。

可惜的是，擁有專屬劇作家為他個人編劇本的藝人，畢竟是少數，大多數的演員依舊憑其自身的色藝，依樣搬演許多文詞不通、劇情謬誤、結構疏陋的戲文。有心者在演出的過程中，雖無法自文學層次彌補，但不斷用演技加以潤飾原本簡陋的劇情，也使某些戲碼達到表演藝術的高峰。而觀者也就習慣於欣賞技藝，忽略劇情。長此以往，連演員也很自豪的表示，他們時時以演技戰勝了拙劣的劇情！在演員與觀眾均以技藝為評量傳統戲曲為惟一的演出價值時，中國傳統劇場又焉能不成為以「演員為主的劇場」？傳統戲曲又有甚麼能力跳脫愚忠愚孝、私訂終身、三貞九烈、怪力亂神等與社會時代脫節的戲劇內容？當西洋戲劇以其浩瀚無垠的戲劇文學成就，鄙視中國傳統戲曲猶如雜耍般的「膚淺」時，我們只有能力回敬一句「不懂中國的文化」。然捫心自問，能無愧色嗎？

三、催生劇作

傳統戲曲目前不必要走上那種反敘事結構、強調意象分裂的「後現代主義」新潮風格。它還可以在傳統的劇本架構下，再現一個戲劇行動。能多有幾齣劇情張力強烈、人物塑造生動、戲劇

主題深刻的劇本,諸如《徐九經升官記》、《曹操與楊修》的好「戲」出現,必定可以造就許多充滿個人魅力的偉大演員。朱世慧難道不是因徐九經而紅遍大陸、臺灣?葉復潤又豈非因徐九經而再創個人演藝事業的第二春?劇本文學擁有一定的水準,豐富的非文學表演成分與技巧,才能相得益彰。傳統戲曲進入更高的文學層次之後,才有能力繼續發展未來的新風格,才能吸引更多現代觀眾進入劇場欣賞傳統戲曲,使現代觀眾在欣賞如《白蛇傳》這般流行劇目時,不致時時分心,受到不當情節的干擾。

今日的傳統戲曲,不論京劇、越劇、豫劇、川劇,還是歌仔戲,如果純賴演員的演技為延續生命的力量,無異自掘墳墓。身為傳統戲曲的學者、專家、或愛好者,如有能力,何妨儘量投入創作的行列,為傳統戲曲多多注入活力,開拓新機。如其不然,也請不要一味鼓吹「演員劇場」的觀念,以免誤導演員、劇團、觀眾的創作與欣賞的方向。這樣,傳統戲曲可能就真的有救了!

　　本文於民國八十二年八月份國立中正文化中心《表演藝術》月刊第十期發表。

貳、所謂「荒誕劇」
解讀《新編荒誕劇潘金蓮》的荒誕性

　　傳統戲曲在現代社會中，正面臨空前的危機與挑戰。為致力掙脫身處二十世紀都會「觀眾稀落，知音難尋」（見說明書）的困境，有心人士皆紛紛尋求戲曲傳統命脈與現代意識結合的各種可能性。此次，復興劇團演出的《新編荒誕劇潘金蓮》，便是在此前提下而產生的作品。潘金蓮代表了傳統，荒誕劇代表了現代；以嶄新的觀點，詮釋陳舊的題材。

一、不同概念的「荒誕劇」

　　但是，當荒誕劇與潘金蓮成為兩個對等的觀念時，可能產生一個疑惑——荒誕劇與潘金蓮的關係是甚麼？並由此而衍生一連串問題：與西方「荒誕劇」比較，二者所傳達的「荒誕」概念之異同為何？《潘》劇雜揉古今中外人物、展現音樂南腔北調、打破舊劇結構，故而將其歸類為「荒誕」風格？《潘》劇認為《水滸傳》作者仇視女性的觀點十分「荒誕」，而利用本劇予以反控？現代女性無法容忍類似潘金蓮所遭遇的境況，而欲戳破她一生所背負的「荒誕」道德價值判斷的假像？凡此種種，自形式以至內容，再再激發觀眾窮究此劇的「荒誕」本質。

　　對熟稔西方戲劇的觀眾而言，「荒誕劇」與《荒誕劇潘金

蓮》的「荒誕」，應屬兩個截然不同的概念。西方荒誕劇奠基於「荒謬主義」(Absurdism)，它來自二次世界大戰後，歐洲知識份子對那虛無、矛盾與難以理喻的生命現象的反控。英國劇評家馬丁‧艾斯林(Martin Esslin)於一九六一年，將二十世紀五〇年代在歐洲出現以荒誕哲學為基礎的劇作家，如貝克特(Samuel Beckett)、伊歐涅斯科(Eugene Ionesco)、惹內(Jean Genet)等人的作品，集結成《荒誕派戲劇》(*The Theatre of the Absurd*)一書出版，從而奠定「荒誕戲劇」之專有名詞的地位。此派作者拒絕用理智手法反映生命的荒誕，而直接用荒誕的形式表達荒誕的本質。例如伊歐涅斯科的《禿頭女高音》(*He Bald Soprano*)，表現英國中產階級家庭無聊生活的內容，以陳腔濫調的語法，表現毫無溝通能力的荒誕現象，傳達作者對人類使用語言溝通方式的質疑。此類荒誕手法之藝術特點為：㈠反對戲劇傳統，揚棄劇本結構、語言、情節的邏輯與連貫；㈡用象徵與暗示的方法表達主題；㈢用喜感手法表現嚴肅思想。以此較諸《潘》劇之形式與內容，其相異之處也就十分明顯了。

　　《潘》劇導演係採嚴謹架構，有條不紊地展示觀點。全劇以〈楔子〉、〈反抗〉第一個男人張大戶；〈委屈〉第二個男人武大郎；〈追求〉第三個男人武松；〈沈淪〉第四個男人西門慶，以至〈尾聲〉；都是循序漸進地傳達「以女性觀點來導演男性，並表達一份現代女性的聲音」（見說明書「導演及製作感懷」）。在此意圖下所塑造的潘金蓮，由一個活潑熱情的女孩，在張大戶的欺凌下，以寧為玉碎、不為瓦全的氣度，勉強成為一名傳統觀念中相夫教子的女性。無奈丈夫武大郎的不爭氣，終使她理智不敵情感的誘惑，先是舉止言行失控於武松，繼之又失身

於陰險男人西門慶，步入沈淪深淵！這一步一腳印的清晰佈局，如果依然遭受意圖曖昧、情節錯亂的「指控」，倒真是十分「荒謬」了——將不謬說成謬對嗎？

二、本土荒誕形式的破格

據本劇原作者魏明倫自述：「一部沈淪史，滿臺荒唐戲。有別於辭典規範的神話劇、傳奇劇、童話劇、寓言劇、科幻劇，又與西方荒誕派戲劇的宗旨南轅北轍，貌合神離，乃是一個四不像的特殊品種。聊備一格，難以稱謂，只算是本人本戲之土產荒誕。」（見說明書「劇本原著的話」）

的確，中國古今戲曲作品中以「荒誕」命名者，這可能是始作俑者。不過其「荒誕」含意，也僅限於一些形式上的破格而已。諸如，除本劇主要人物之外，尚穿插了由古今中外人士組合而成的「審判團」，在不破壞情節推展的適當時機，評斷潘金蓮的行為價值；自由運用各個劇種的戲曲音樂，如呂劇（山東）、越劇、崑曲與西洋歌劇，加之四個潑皮的新潮舞姿之造型，著實令人眼花撩亂，嘆為觀止，而娛樂效果十足！當然，舞臺美術的設計，也在「百無禁忌」的創造下，大膽運用燈光、佈景與機關設備，經營出一個現代感十足的古典世界。這完全放任、自稱「荒誕」的手法，其實正印證了那份欲將古典與現代結合的苦心孤詣。

三、評判無功反而虛乏了議題

然而，卻由於京劇版本的「潘金蓮議題」焦點的模糊，導致思想層面狹窄薄弱，使此劇形成一份意外的「荒誕」感受！由於

《潘》劇採取評議方式推展劇情,劇中的「女導演」與「施耐庵」,原應屬主辯與答辯的雙方。但施耐庵自始至終僅以丑角的形像,被動地「欣賞」由女導演安排的「現代女性代言人」潘金蓮,所傳達的女性「新聲」;另一批的中外佳賓如「賈寶玉」、「武則天」、「安娜・卡列尼娜」與「徐九經」等人,也以一面倒的同情心態申援潘金蓮,而淪為為劇中既定的思想方針唱和的角色,毫無評判功能,不像評審團,倒成了啦啦隊!全劇原本可以深入探討的男女兩性議題,不但化整為零,更因女導演及施耐庵於劇終之際,未能保持超然立場,反而一同溶入劇情,成為啦啦隊的一員,導致代表男女雙方議題焦點的喪失!當然也使得本劇雄偉的企圖,代表女性地位、女性人格等新時代的呼聲,掉進一個虛乏的「荒誕」處境之中了⋯⋯。

　　無法否認的,是本劇的「荒誕」,依舊具有重要的正面意義。透過「荒誕」,戲曲展現它潛在魅力,吸引新鮮人走進劇情,同喜同悲,培養不少新的觀眾。利用「荒誕」,大量採取各種新招,大開大闔,打破舊框,為戲曲尋找明天。「荒誕」之功,功不可沒!惟應記取手段絕非目的,而這「荒誕」背後,所潛藏著的探索發明精神,才是更可貴的寶藏。期盼它延續到所有戲曲的未來生涯中,帶領戲曲跨越眼前困境,早日解脫身處的「知音難尋」,但又必勉力而為的尷尬時代。

　　　　本文於民國八十四年二月份國立中正文化中心《表演藝術》
　　　　月刊第二十八期發表。

參、創新與求變的現代川劇《變臉》

　　魏明倫以其一貫與喚醒女性意識、尊重女性社會角色的關懷與省思，創造出狗娃與水上漂這一對祖孫；其實也是另一場男女議題的爭辯。只不過他將重心從男女關係轉化成為祖孫情感，更符合傳統苦情戲的特質。

　　號稱「一年一戲」、「一戲一招」的川戲怪傑魏明倫的新劇《變臉》，趁著春節的尾聲，悄悄地自對岸渡海而來，為臺灣的觀眾帶來一份乍喜與驚豔！看厭了臺灣劇團一些粗糙與實驗性濃厚的所謂所編戲曲，這場《變臉》確是一齣推陳出新的精美製作。

　　川劇向以「變臉」絕技樹立獨特的表演風格，但無論是「整臉變、局部變、面具變、技巧變、當場變、趕場變」（註一），除了製造基本的娛樂效果外，它最終目的仍在將此變臉特技與戲情融合，使之自雜耍玩意提昇為刻劃人物性格的藝術手段。從這層基礎意義出發，本劇顯示了魏明倫深化「變臉」的藝術層次與內涵，從而渲染擴張為全劇的主旨與意境的「求變」企圖。新劇一出轟動各方，立刻榮獲一九九八年《文華獎》的最佳編劇、導演、男主角與女童星等大獎。得獎代表肯定，肯定這份由傳統中走出的創新。

一、深刻批判「重男輕女」觀念

　　正如魏明倫每部劇中提出不同的批判觀點一般，「變臉」也有它深刻尖銳的主題。在一片韻味悠揚的道情曲中，襯著縴夫們嗨呦嗨呦的艱辛拉縴步履，鮮明的巴蜀風情立刻躍入眼簾。身懷變臉絕技，但又孤寂無依，而殷切期盼有一個男性孫子的老藝人水上漂，手捧胖娃娃的面具，仔細端詳，點出了本劇的主旨：重男輕女的批判。九歲孤女狗娃，被人口販子以男生欺騙盜賣給水上漂的過程，一方面凸顯了本劇主要命題；另方面也藉著人口販子串通警察以合法掩護非法的「變身法」，呼應本劇《變臉》的潛在意識。

　　狗娃與水上漂同是天涯淪落人，兩人相遇，水上漂在不知狗娃的真實性別前，真是無限地滿足快感！而當他得知狗娃竟是個女孩後，那份失望與震驚，也同時震動了全場觀眾的心。重男輕女的觀念，堪稱中國傳統社會裡一頭面目猙獰的怪獸！狗娃在這頭怪獸的淫威下，那般地柔弱淒楚，孤立無援。水上漂要將她趕走，她苦苦求情，拼命抱住這個好心的爺爺，水上漂不顧一切棄她而去，狗娃拼命追趕，幾乎溺斃在川江之中。水上漂伸出援手，一把將她拉回安身的小舟上，也同時是他對男女性別的重要性重新認識的一個起點。

　　狗娃雖是個女孩，但她挺乖巧聰敏，吃苦耐勞，跟著水上漂學習把戲，四處賣藝，雖以老板這個主僕名稱取代原來的祖孫倫理關係，但兩人相依為命，倒也其樂融融。不過水上漂的仍舊掙不脫絕學傳男不傳女的祖訓，變臉絕技就是不肯傳授給狗娃。耐

不住那份好奇，狗娃半夜偷偷窺視老板的戲法箱，欣賞片片變臉面具，不慎引起火災，險將小舟燒毀。狗娃害怕責罰，半夜不告而別。水上漂不知狗娃下落悵然若有所失，生活中已熟悉了雙方的溫情慰藉，他與狗娃都苦苦地思念對方，狗娃不敢回到水上漂身邊，還是懷於那份牢不可破「傳男不傳女」的禁忌。而實際上，水上漂反而倒不那麼在意了。

　　不幸狗娃又落入人口販子手中，這回人口販子綁了一個富戶小少爺天賜，命她看管，狗娃為報答水上漂的恩情，將小男孩偷偷轉送給水上漂。不料此舉卻為水上漂帶來噩運，綁匪與警察互通聲息，以水上漂代為頂罪。一場冤獄，水上漂賠上了性命，但他終於覺悟了！絕藝傳女又有何不可呢？然而賠上了性命所獲得的省悟，毋寧太遲，也太沉重了，作者在此對傳統社會重男輕女的思想，予以最沉痛的譴責與批判。

三、蒙太奇手法讓舞臺更多變化

　　魏明倫以其一貫喚醒女性意識、尊重女性社會角色的關懷與省思，創造出狗娃與水上漂這一對祖孫，其實也是另一場男女議題的爭辯。只不過他將重心從男女關係轉化為成祖孫情感，更符合傳統苦情戲的特質。弱小善良的小人物遭受兇殘無情的摧折凌虐，使正邪衝突的結果愈發激烈悲憤，也愈發引人同情憐憫。說起來似乎了無新意，特別是本劇後段，以警匪互通、強權師長以弱者為壓迫對象，更有陳舊過時之感，與魏氏求新求變的方向似乎相互牴觸？但是，整體劇場的藝術手法，卻帶來另一番的別緻與新鮮。

　　以傳統戲曲舞臺虛實相生的美學為基礎，靈活流轉的戲劇時

空，有效地營造出江岸、船舟、街市、茶館、戲院、監牢等不同場景。舞臺維持既有的空曠，但卻不拘泥於僵化的「出將」與「入相」，從上舞臺到前排觀眾席兩側出入口，共計打了七個通道，導演利用多元出入口，一方面豐富了演員舞臺區位的變化，另方面更加速戲劇節奏的進行，達到情節全程順暢無礙的效果。戲曲抒情與敘事並重的演劇方式，也被導演謝平安處理成電影蒙太奇的鏡頭變化。演員站在搭建於樂隊席上與舞臺聯結的一方平臺上，或展現心曲或凸顯形像，類同特寫鏡頭；一場「戲中戲」，「臺上」演《捨身巖》，「臺下」表現觀眾的喜樂驚懼，也有鏡頭分割畫面的特效；狗娃憂心忡忡地對月抒情，襯以觀音群舞；不憤失火逃逸與水上漂兩地相思地對唱；水上漂臨死之際，痛悔與未將變臉絕技傳授狗娃，出現滿臺娃娃的變臉特技畫面等，皆是「意識流」的運鏡手法。烘托劇情、刻劃人物的川劇幫腔演唱者與全體樂隊成員，時而化為具體角色，與臺上演員相互呼應唱答，是傳統中引出新意的絕佳範例。「不變」的議題在「多變」的劇場藝術手段的運用下，也顯得清新脫俗了。

四、演員表現精采無一敗筆

　　扮演水上漂的演員任庭芳，原是川劇名丑，本劇中也同樣打破行當的限制，鎔老生、武生與丑腳三大行當的表演特質於一爐，塑造了一位飽經滄桑、行走江湖的老藝人，那份世故、執著與善良，清晰明確又有層次的演技，刻劃出一個性格飽滿的舞臺形像。出身梨園世家，目前僅十二歲的小童星楊韜，將一個「好乖，好靈，催人淚滾滾」的狗娃演得淒楚可憐，賺盡觀眾熱淚。以往多以成年演員扮飾兒童角色，是因為兒童演員演技多不成

熟，難挑大樑。然而，楊韜這樣小小年紀，竟能將戲份吃重的狗娃，表現得那般自在流暢。聲聲呼喚爺爺的稚嫩童音，打動了在場觀眾的心扉，她的優秀演技，將魏明倫為女性角色爭取平等地位的企圖，不費吹灰之力地宣揚了出來。劇中其他角色如也都能各盡其職，發揮良好的襯托功能，可謂無一敗筆。

　　魏明倫曾說，他自己的戲從不以選材取勝，「許多是別人啃過的饃，但別人啃過的饃，我也要啃，而且要啃出自己的味道。」（註二）多年來的劇作印證了這一點，變與不變之間，正是魏明倫成功的奧秘。這點似乎也可以作為臺灣新編戲曲導航的一盞明燈，無論是西天取經還是本土意識，沒有豐富的內涵，缺少美學的認知，高舉創新的大纛，難免拆竿裂旌，一敗塗地。

　　一臺好戲，正如同一件精美的藝術品，值得細細鑑賞。「格老子的」《變臉》，添油加醋，不減正宗川味。創新戲曲似乎在此找到定位點了！

　　本文於民國八十八年五月份國立中正文化中心《表演藝術》月刊第七十七期發表

【附　　註】

一、熊正坤〈變臉種種〉《戲曲研究》三十二輯，頁 48～54。

二、胡世鈞〈論魏明倫的劇作「上」〉《戲曲藝術》1987 年，頁 25。

肆、「滑稽」與「戲」的關係
談浙江「滑稽戲」的兩齣戲

　　調笑戲弄、諷刺滑稽，一向只求效果，不究邏輯思維。然而受制於寫實風格與傳統嚴謹的編劇手法，這兩齣「滑稽戲」原本擁有的一雙超現實的想像翅膀，不但中途折翼，與其他正統的戲曲劇種較之，它更顯得貧弱蒼白。

　　臺灣觀眾喜歡笑聲不斷的戲劇表演，因此浙江「滑稽戲」的來訪，理應受到相當的喜愛。《究竟誰是爹》與《蘇州兩公差》二劇，肩負著大夥期待笑痛肚皮的使命，賣力地在臺灣展開它的處女秀。

　　可能受到宣傳上的一些誤導，有人認為以方言逗趣的浙江戲曲怎麼能聽得懂？觀眾沒有預期中的那般熱烈：但出乎意料的，全場演出竟然以兩岸都能理解的普通話進行，偶而還夾雜些臺語與港臺藝人的流行歌曲，打破了溝通上的障礙，「笑果」頗能恣意地享用。

　　「喂！你是甚麼東西？」「哎！你怎麼罵人啊？我不是東西。」「喔！你不是東西？」「哎！我是東西！」「那你是個甚麼東西！」「哎！你……我……」語意上謬誤的串連，引來了一陣哄堂大笑，但只是掀起了嘴角，卻掀不動心中那份蓄勢待發的

笑意。等了又等，儘管笑聲不斷，散場後，抹抹眼睛、拭拭嘴角，想了想……似乎沒有預期中的好笑。

一、諷而不刺搔而不癢

滑稽戲的搞笑是它最終的目的，配上線索複雜、曲折多變的故事情節，講究頭、腹、尾的因果邏輯發展，又使它與戲劇的關係緊密結合，它是自「獨腳戲」一躍為代表地方的劇種「滑稽戲」。滑稽如旨在博君一笑，倒也罷了！可是「滑稽戲」卻仍有突破格局的意圖，欲以滑稽「出喜、出笑」的手法，宣達嚴肅主旨，達成教育群眾的目標；暴露社會的黑暗腐敗，匡正時事的社教功能（註一），如此「滑稽戲」方不致淪為茶餘飯後的純娛樂。《究竟誰是爹》誇張地批判重男輕女的社會歪風；《蘇州兩公差》以漫畫手法揭露官場黑幕，更代百姓發言，要求司法清明。主旨明確，企求宏偉；然而，諷而不刺，搔而不癢，令人笑得也不痛快。

嚴格說來，「滑稽戲」應為中國流傳至今最古老的劇種。早從先秦時期古優如優施、優旃等，歷經唐代參軍戲弄、宋金雜劇院本、近代曲藝相聲，一脈傳承至今。其戲弄調笑，滑稽諷刺的美學風格始終如一，搞笑的背後，無不隱含著嚴肅主旨。問題在於，傳統的滑稽戲不強調情節架構嚴飭、人物形像寫實的「戲」，浙江這兩齣「滑稽戲」，卻被情節與人物緊緊地束縛，滑稽元素變質為荒謬而不合理，風格上產生嚴重的矛盾。

二、誇張與寫實相互扞格

《究竟誰是爹》的包德志，以出乎常軌的心態與手段，製造

生兒子的機會，原本就是人性極度的誇張與醜化。但是，把他放在一群可憐善良的人群之中，如離婚女子又被包德志選為產子機器的陸牡丹，被包德志拋棄的女兒，救助女兒的老頭楊向觀，愛情至上的寶哥哥、林妹妹，與包德志暗中掉包而來又不得其歡心的殘障兒子等，均以寫實正常的形像塑造，於是全劇只有一個包德志處於變形扭曲、備受嘲諷的情境當中。兩相對照下，只見一個心態不正常的暴發戶，一手導演了一齣人生悲劇，觀眾不由得同情弱者，唾棄惡者，這正犯了喜劇的忌諱：「如果你要處理的一部笑劇，要使它為大家所接受，那你就得找出許多笑料與噱頭，使觀眾的笑聲不斷。你絕不可以在人物身上注入同情，或任何晦澀黯淡的事物，導演要小心地，甚至數學地來控制演員的一舉一動，使觀眾情緒維持上升而避免冷場，才能使觀眾超然於戲劇人物之上。」（註二）這部劇的喜感之源，就在包德志符合了高度概念而無彈性的意念化人物的特質，其機械的心理行為，以不合時宜的方式展現，製造了本劇的大小笑點。可惜的是，全劇氣氛與風格並不統一，誇張與寫實，超然與同情，截然不同的美感特質，交匯一處，彼此產生嚴重的排斥，令觀眾「超然」不起，「同情」不得！

　　《蘇州兩公差》改編自傳統劇本（註三），「戲」味更濃，也愈發令人不解。小小的兩個小公差，胸懷壯志愛民如子，為抱不平去職受責也就罷了！竟然異想天開，冒著天大的危險，假扮欽差以對抗奸邪。含有幾分木偶氣質的兩公差，毫無彈性與機械化的行為，置身於寫實人群與因果分明的情節中，也愈發突顯出人物行為動機上的乖張與不合情理。

調笑戲弄、諷刺滑稽，一向只求效果，不究邏輯思維。然而
受制於寫實風格與傳統嚴謹的編劇手法，這兩齣「滑稽戲」原本
擁有的一雙超現實的想像翅膀，不但中途折翼；與其他正統的戲
曲劇種較之，它更顯得貧弱蒼白。因為務求滑稽，總要謬誤，傳
承諷刺，更須誇張扭曲。傳統的編劇觀念，強調的因果邏輯等戲
劇原理，恰恰容不得情節上的突兀；如又與其他劇種的表現形式
較之，「滑稽戲」的唱腔簡單，身段亦不精妙，主旨更缺乏蘊結
回味的空間，顯得頗為捉襟見肘。「滑稽」加上「戲」，效果相
加？還是相減？令人玩味。

三、滑稽四功付諸闕如

傳統「滑稽戲」逗趣搞笑的技巧，其實十分高妙精絕。如早
期「四大滑稽」所代表的「滑稽四功：學、說、唱、冷（冷面笑
匠）」，以方言、口技、說唱、模仿等製造「笑果」，應是滑稽
戲的絕佳素材。然而，上述二劇中，這些看家本領卻是芳蹤杳
然，滑稽趣味全由情境串接與俗語俚言代勞，甚為可惜，也著實
令人失望！

當然，滑稽也可以有情節，如西方戲劇中，也有所謂的「情
境喜劇」，即類同《究竟誰是爹》一劇，都是利用情節發展，表
現劇中人的願望適得其反的過程，製造喜感與笑料，以達到反諷
的目的。只是，無論是希臘時期的新、舊喜劇，十七世紀的法式
喜劇，或十八世紀的義大利喜劇等，皆在形式與內容上，結合嘲
諷怪誕、變形誇張於一體，將反諷的功能徹底發揮，務求藝術總
體上的完美效果。我們無意要求「滑稽」亦步步趨地跟著西方劇

作走，但要求形式與內容統一的創作規律。如果上述兩齣「滑
稽」符合這項美學定律，相信笑聲將不僅盪漾在戲劇中，更縈繞
在觀眾的腦海裡。期盼下回「滑稽」戲的來臨，不僅把「戲」帶
來，更要把「滑稽」也一起帶來，這樣，臺灣觀眾一定「卡歡
喜」。

　　　　本文於民國八十八年六月份國立中正文化中心《表演藝術》
　　　　月刊第七十八期發表。

【附　　　註】

一、梅平〈與靈魂對話－觀滑稽戲《害你沒商量》〉，載於《上海戲
　　劇》月刊，1976 年，六月號，頁 20。
　　又，傅俊〈漫談滑稽戲《特別的愛》〉，同上刊，1996 年，七月
　　號。頁五〇。兩篇評論大致皆有類似的觀點。
二、姚一葦《戲劇原理》，民國八十三年，臺北，書林出版社，頁165。
三、此劇根據傳統劇目《雙按院》整理的閩劇《煉印》改編，詳見演出
　　說明書。

伍、誰是真正的關漢卿？

京崑戲曲《關漢卿》觀後感

　　在各方期待矚目下，由復興劇團配合臺灣大學舉辦的「關漢卿學術研究會」，推出的京崑戲曲《關漢卿》於社教館隆重登場！這是將中國第一位偉大的元雜戲劇作家的生平事蹟，以京劇形式具體呈現的創舉，堪稱國內京劇演出的一大盛事。尤其在關漢卿生平資料處於零星片段的窘困境況中，如何用連綴劇作的方式，呈現他複雜多樣的人生？著實令人好奇不已，而亟思一窺究竟！

一、環節鬆散漏洞太多

　　根據編劇陳欲航先生自敘，本劇係以關漢卿的力作《趙盼兒風月救風塵》的創作過程為中心線索，展現他與當時社會生活關係，以及屬於劇作家特有的創作生涯和生活軌跡（見關劇演出說明書）。在此前提下，本劇所呈現的關漢卿，乃是關氏一生中的一些片段，由京都徐總兵的三公子徐仁所代表的惡勢力，與以關漢卿為首的玉京社劇團，產生衝突為結構戲劇張力。劇中玉京社臺柱燕飛紅，遭到徐仁無理的霸佔，關漢卿的紅粉知己李秀蓮，路見不平，自願以美色勾引垂涎她已久的徐仁，救燕飛紅逃出徐仁的魔掌。這段過程成為關氏撰寫《救風塵》雜劇之動機，但是，劇本才寫了一半，徐仁因李秀蓮失信於他，氣沖沖率家丁向

關要人，徐仁尋找未果後，又強令玉京社在無臺柱演員的困境中，應徐府堂會之召演，如抗命則有性命之憂。關憤慨不已，但為顧全大局，不得不親自登場，演出《關大王獨赴單刀會》雜劇，以示其傲骨嶙峋之氣節，全劇至此亦告終場。

劇作家選擇以「戲中戲」、「戲本戲」、及「戲外戲」的結構模式，表現關氏生平的某一片段，原是極具巧思的創構。但因三者環節鬆散，導致劇情漏洞層出不窮，嚴重影響劇中人物形像，與劇情合理的邏輯。諸如：第一、徐仁霸佔燕飛紅及李秀蓮的心理動機不恰當。劇中徐仁強搶燕飛紅為妾後，又嫌棄飛紅出身戲子，而遭致友朋的嘲笑。這項理由，在徐仁口中重覆敘述，似乎是作者給與徐仁厭惡飛紅的唯一心理背景。但是徐仁所鍾情的李秀蓮，在劇中雖未直指她是演員，可是在玉京社老板的口中，卻道飛紅被搶後，玉京社所有的演出全靠秀蓮一人支撐；而關漢卿於編撰《救風塵》時，夢見秀蓮與飛紅亦同臺演出此劇。這皆直接或間接暗示秀蓮的身分，非戲子而何？徐仁既然如此重視妻妾的出身，即使秀蓮美如天仙，他也不會答應用大紅花轎迎娶一個出身卑賤的戲子為正室，以免再度惹人嘲笑。顯而易見，作者只在尋找一個理由，一方面做為徐仁拋棄燕飛紅的原因，另方面也是受關漢卿原著中描述周舍嫌棄宋引章出身青樓的口吻的影響，而直接援引。但如此仿傚，卻造成徐仁行為矛盾，動機不明的缺陷，大大降低徐仁在觀眾心中的可信度。如果強搶燕飛紅僅是徐仁的激將法，卻藉此引出李秀蓮的投懷送抱，則再三強調飛紅的戲子出身，實屬多餘！

二、關漢卿風骨氣節今何在

關漢卿原著《救風塵》雜劇不僅結構嚴謹，人物塑造亦生動合理。趙盼兒營救宋引章的過程堪稱擘劃周詳，凡周舍能想到的技倆，趙盼兒無不有一套周詳的因應之道，迫使周舍乖乖就範，毫無瑕疵可言。但本劇中，李秀蓮雖然也用花言巧語騙取徐仁暫時的信任，卻絲毫沒有做些應變的準備，反而落得燕、李二女倉惶失措，漢卿挨打的尾大不掉之局，相形之下，李秀蓮的機智實在比趙盼兒遜色太多了。既然李秀蓮義救燕飛紅是關漢卿編撰《救風塵》一劇靈感的泉源，以李如此草率營救的方法，並害得玉京社和關漢卿本人同受牽連的結局，顯然無法影響關漢卿編出像元雜劇《救風塵》那般完滿無缺的營救之道！換句話說，假如《救風塵》後半齣戲完全出自關氏臆想，而他又能想出如此周嚴的計畫的話，就不應有本劇後半場所發生之事端。同時，李秀蓮救出燕飛紅後，答應三天之內嫁給徐仁，而關漢卿卻能在這短暫時間內，編出兩折《救風塵》，不禁也令觀眾心生疑慮，徐仁這件公案還未了，關豈有心思編撰故事？再說，「真實」環境中，關漢卿根本無法應付徐仁的惡勢力，那《救風塵》又該如何收場？這些枝枝節節的問題，皆源於編劇並未將「戲中戲」與「戲本戲」的環節扣緊，導致事件脫序，違反邏輯的嚴重敗筆出現。

關漢卿雖然沒有完整年譜存在，但他自作〈南呂・一枝花・不伏老〉的散套，足已說明其人風格，與一生性向所趨。他說他自己是個風流浪子、郎君領袖，半生中折柳攀花，眠花臥柳。又兼多才多藝，音樂舞蹈，詞曲文章，射獵遊藝，無一不精，可以想見其人特異之才華，與狂放無羈的生活態度。本劇雖限於篇

幅、資料無法展開關氏一生事跡，但至少也應透過情節，將他獨特的風格多少呈現一些。然而，劇中的關漢卿除了會寫劇本以外，直與一位生於元代受屈忍辱的儒生無甚區別。這一句「**我是個蒸不爛、煮不熟、捶不扁、炒不爆、響噹噹一粒銅豌豆**」在本劇關漢卿口中重覆唸唱，主要是在表現他那器宇軒昂，崢崢鐵漢的節操。但劇情卻未能配合，讓他有適當的發揮。第一場燕飛紅遭搶後，關無力營救而一愁莫展，還賴李秀蓮自告奮勇以美色營救。徐仁再度而來的挑釁，他也僅在口頭上大聲嚷幾句「**且慢**」，非但於事無補，還害的玉京社的演員跟他自己挨了一頓痛揍，與忍辱負屈的粉墨登場一番。這樣的安排，恰在他充滿自信的道白對照下，形成絕佳之反諷！觀眾不禁要問，這粒「銅豌豆」就是這般的「響噹噹」？

　　就表現關漢卿風骨氣節而言，由田漢所編撰的舞臺劇《關漢卿》要顯得有力許多！田漢以《竇娥冤》的故事為該劇背景。劇中關因見一名身陷冤獄而致死的囚犯朱小蘭，心生憤慨，轉而構思編寫《竇娥冤》以諷刺貪官污吏。這一構想立刻贏得當時行院中名演員，也同為關的紅粉知己朱簾秀的支持。在可預見官府百般干預的阻撓下，關漢卿與他這一群劇場朋友，依舊無懼無悔的藉竇劇替百姓一吐怨氣。但卻因此惹禍上身，他與朱簾秀判成死罪，另一扮飾蔡婆演員的雙眼，被代表元代欺壓漢人，魚肉百姓的惡官阿合馬挖了出來，而朱廉秀猶罵不絕口！如此安排，不僅關氏本人的氣節得以彰顯，同時周圍的人物也或深或淺的渲染襯托關漢卿這粒「銅碗豆」的個性，人物表現也就顯得特別生動鮮明。

三、誰寫的是「關漢卿」

以陳、田兩個《關漢卿》劇的編撰手法而言，他們都用關氏劇作，產生的事件為背景。以此推想，則關漢卿的每一部傳世之作，皆可編成不同的「關漢卿」，豈不恰應了陳欲航先生的這句話：

「這個劇本有這個關漢卿，另一個劇本也有另一個關漢卿，或許寫來寫去誰寫的也不是關漢卿」。關漢卿一如千面人，倒也不失藝術創造發揮的特性。不過，萬變應不離其宗，總要將其人特色適當傳模而出為宜。這部京崑戲曲《關漢卿》選擇的背景恰是格局不大的《救風塵》，使關漢卿在這戲裡淪為事件的邊緣人物。不但主要戲劇行動不在他身上，本劇旨趣也淪為一場逗趣，好人遭惡霸欺壓的俗套劇情中，殊為可惜！也因為主要戲劇行動不在關漢卿的身上，而他卻是本劇的主腳，才造成顧此失彼，左支右絀的困窘局面。從另一個角度說，寫關漢卿也不定非得把他變成悲劇人物。他雖不幸生於輕視文人的元朝，但是他的個性卻是十分活潑曠達。他若生於其它朝代，相同的個性依舊讓他說：

「你便是落了我的牙，歪了我口，瘸了我腿，折了我手，天賜與我這幾般兒歹症候（指他的諸般嗜好），尚兀自不肯休！則除是閻王親自喚，神鬼自來勾，三魂歸地府，七魂喪冥幽。天哪！那其間才不向煙花路兒上走！」這樣一位灑脫、執著自我的人，何妨順勢，依其所編的劇本風格為風格，悲劇為悲劇人物，喜劇也不妨機伶逗趣一點；《竇娥冤》展現他嚴肅的傲骨風標，《救風塵》則突顯他機智風趣的幽默；將不平的胸臆藉怒罵嘻笑的戲曲文章，大肆抨擊嘲謔一番，如此編排，或許關漢卿還能保存一些

自我的色彩吧？

　　平心而論，復興劇團排練此劇的確專注盡力。當晚的演出，不論演技、服裝、燈光、布景、音樂等皆展現復興劇團旺盛的企圖心，與突破創新的勇氣與理想，值得觀眾給與肯定讚揚。不過，一齣新戲自孕育到誕生，其間所投注的心力、財力、物力，甚為龐大。總不希望演完一次，因風評不佳便永遠塵封箱底，造成資源的浪費。以復興劇團優越的創造環境，應該可以在每推出一齣新戲之前，先行在團內設備完善的劇場中，試演數遍。試演時，邀請該劇作者及數位戲劇學者專家共同提出修改意見，務使新戲內容臻於完美後，方公諸大眾。如此行之，新戲才有生命力長期存活在舞臺上，而新編劇也不至淪為一場虛有其表的熱鬧罷了！

　　　本文於民國八十二年六月十二日中央日報《文心藝坊》週刊第八十二期發表。

陸、河洛歌子戲《臺灣，
我的母親》觀後感

　　一齣雜揉了特殊意義的、題材上有別於傳統歌仔戲的「臺灣，我的母親」，在臺灣正展開選舉一場翻天覆地的政治運作的時刻，適時推出，的確掌握了時勢的脈動，反映了臺灣人民某種程度的心理期盼。

　　李喬客語史詩《臺灣，我的母親》，為劇本提供了創作的素材，河洛劇團卻無意亦步亦趨勾勒出相同格局的史詩氣魄。為了種種的理由（可能是演員、經費、演出時間限制等），河洛此劇，儘可能濃縮事件，精簡角色，將全劇由「臺灣卑微子民寒夜孤燈，尋求安身立命之地的辛酸苦痛」（見史詩封面引文）的寬廣深遠視角，縮小焦距為彭阿強一家在臺灣開墾奮鬥的血淚過程。這原是文學作品搬上舞臺的必然遭遇，且不論撕裂切割聯綴的再生技術良窳與否，原著中所蘊含的蒼鬱雄渾，已被悄悄轉換成一片激烈昂揚的意識型態──「臺灣獨立」。從幕啟彭阿強一家捧著祖先牌位述說來臺灣打拚的理由「唐山活不過，渡過到臺灣」、「生臺灣人，死臺灣鬼」到「改朝換代，臺灣獨立，與滿清無關」、「臺灣人站起來，有骨氣的臺灣人誓死保衛臺灣」等口號式的臺詞，大量充斥在情節行進之間，將李喬原著中的一滴「雞精」，熬煮成了一鍋「雞湯」。有志一同的觀眾看來，自是

熱血沸騰！臺上臺下，打成一片！尤其是當演員伸掌揮手作道別的姿勢時，臺下觀眾竟還忘情的大聲呼應「五號」（候選人）、「當選」等與時局影射的選舉歡呼時，這款情緒，可謂無比高漲了！就劇本結構而言，由於主線清晰，相對削弱了整體背景的經營，使得事件所反映的層次與內容單薄，便容易引發所謂的「影射」作用。可是情節畢竟無法完全等同時事，觀眾遊走在史事與時事中，陣陣尷尬的情緒，也不時的飄浮在劇場中，顯示劇本題旨的掌握，不無可議之處。

　　藝術與政治之間的關係無比奧妙，臺灣所有戲曲的發展，更突顯兩者間魚水相濡的特殊生存哲學。而單純的就藝術創作的空間而論，任何為政治目的出現的戲劇作品，可能都是短命的。本劇既然取材史詩，何不朝著詩劇而去，採用粗線條、多線索，將事件焦點擴散，觸及先民開疆拓土安身立命的深層脈動，以形散神凝的筆法，重視臺灣先民開創艱辛之路。試著讓事件本身說話，讓藝術說話，而不要讓政治口號喧賓奪主，一部真正的臺灣「史詩劇」雖不中亦不遠矣。

　　不過，河洛歌仔戲的製作，向以「精緻」著稱，就整體演出成績而言，仍舊維持一般的水準。特別在音樂的表現上，可謂豐富精采，除了歌仔戲常見的曲調「都馬調」、「江湖調」、「雜念仔」等熟悉旋律外，也融合了許多清新動聽的樂曲，諸如「拋採茶」、「賽山歌」、「黑姑娘」、「運河二調」、「六角美人」、「相思苦」、「送哥調」、「十二丈尾」等，配上陣容龐大的樂隊伴奏，彷彿進行一場臺灣傳統民俗歌曲演唱會，快速的

拉近現代觀眾與傳統戲曲之間愈行愈遠的腳步，展現歌仔戲強大雄厚的發展潛能。此外，演員的演技也是可圈可點。由許亞芬與王金櫻兩位老牌演員所扮飾的彭阿強與阿強嬸，不但為劇情中的主要靈魂人物，更是演員群中演技的指標。許亞芬將一位剛強堅毅的墾荒者，刻劃得入木三分，面對所有來自人為與大自然的挑戰與壓力，那份不懼不餒的鐵漢形像，使得少進劇場的觀眾，頻頻打聽她的性別；而鐵漢也有柔情的一面，面對妻兒的眷顧與家族成員的呵護，許亞芬詮釋的也不草率，與阿強嬸老夫老妻的鬥嘴、共飲地瓜湯、對不願耕農的么兒，離家前抓起一把泥土語重心長的叮嚀，演來無不絲絲入扣，賺人熱淚。王金櫻的阿強嬸，將傳統克勤克儉、相夫持家的婦女美德也表現的淋漓盡致，演技純熟流暢，全劇在她的帶動下，「頻添」如許的熱力與光芒！其餘角色，也都使出渾身解數，整體搭配，可謂無懈可擊。

　　事實上，本劇題材的現代性，也決定戲劇形式上的解放。演技上，導演要求演員放棄傳統的臺步身段，改以寫實的表演技巧，掌握角色的感受情緒後，再尋求外在形像上的詮釋；舞臺整體調度上，雖然也強調虛實相生的意境把握，但是巨石斜坡、茅屋框架、天幕圖影，雖已突破歌仔戲傳統的審美觀，卻也更接近西方舞臺劇的風格，搭上戲曲現代化的同一列車——「話劇化」了。往日看話劇的干擾，幕間換景，又重現在具有現代化設備的戲劇中，延緩了戲劇的節奏，也喪失了傳統戲曲優良的時空自如，更拋出了一個面對創新戲曲的相同疑問，自我的否定，就是創新唯一的方向？

　　誠如編劇陳永明先生的話「把經驗歸零」（見演出說明書），這種種的試驗與摸索，精神可以延續，形式卻要永遠常新。相信，歌仔戲朝此方向前進，璀璨的未來是指日可待的！

　　本文於民國八十九年四月四日民生報《文心與藝術‧表演評論》第五版發表。

柒、名劇之死──
北京京劇院《海瑞罷官》

　　為政治目的所編寫的戲劇，基本上，宣導效果要大於藝術要求。《海瑞罷官》就是一個道地的「政治產物」。作者吳晗本是一位明史權威學者，為響應毛澤東所提倡的「海瑞精神」，以真人實事的治史態度編寫了生平唯一的劇作《海瑞罷官》，豈料卻淪為毛、江等人階級鬥爭的藉口。由此展開了一場驚天動地的文化浩劫，致令此劇名揚四海，其歷史上的政治意義，始終凌駕在其藝術成就之上。

　　事隔三十四年後的今天，《海瑞罷官》回歸藝術領域。兩相對比下，當年的吳晗雖不是戲劇家，劇本原著尚能符合線索清晰、條理分明、主旨明確等戲劇要件。

　　北京京劇院這次來臺演出塵封已久的老戲，增刪之舉原也無可厚非，但增刪的用意應以美化修飾為前提，而不能任意刪削。演出本的問題，就出在改編後的《海瑞罷官》僅剩情節框架，內容則遭嚴重扭曲。

　　原劇九場戲，以徐階所代表的明代惡質官場欺壓百姓的負面角色，用其子徐瑛仗勢犯案，徐階曲意迴護的情節鋪陳，與海瑞所代表的正義形象，替農婦洪阿蘭一門三代伸冤的正面線索，產生對立衝突，營造戲劇效果。以徐階為首的惡勢力之展現，用前

三大場戲的篇幅細緻描述，事件鋪陳主要在刻劃明代黑暗的吏治與民生之艱苦。而北京京劇院的演出本，無視原劇用心，將三場戲濃縮，化明場為暗場，放棄了官員沆瀣一氣的描述，淡化了歷史事件所呈現出的普遍意義，而儘量將情節單純化為徐階一門的個人事件，以致喪失宏觀格局，將此劇轉形為一場傳奇劇。

　　海瑞與徐階二人互動的行為動機之處理，則為第二敗筆。吳晗將徐階定位為一位富貴閒逸，少問兒孫在外行徑的致仕大吏，其所象徵的惡勢力由徐瑛具體展現。當海瑞詰問徐瑛惡行時，方令徐階悚然警覺海瑞鐵面執法的大公無私，遂以當年營救海瑞於天牢的人情施壓，海瑞為伸張正義不為所動，以致二人反目。二者間的互動，層次清晰，動機明確，充份展現海瑞的人格特質。演出本則因努力淡化官場批判的尖銳觀點，以致戲份不足，只得在人物心理描寫上加油添醋，劇情再三強調徐階身為海瑞恩師，對海瑞又有救命之恩，使海瑞面對徐瑛罪行處於兩難的窘境，大嘆「當年上疏險被害，救我性命是徐階。民憤報恩如何解？心力交瘁費安排」。這樣的改編其實倒也能理解，大公無私的人也有人情包袱，也最令人同情感動。只是套招前未量尺寸，活生生的將海瑞與徐階當年一段交誼，擴大為恩師救命之恩，雖然增添了劇情的衝突性，無中生有的手法，卻也將海瑞變成一個言行不一的人。如果真有人情壓力，一開始就不能與徐階翻臉並判斬徐瑛，既然堅決不向強權低頭，就不能再說他「情與法仇與恩，他惆悵難當」這樣前後矛盾的話來。

　　情節線索的混亂更是此劇第三大敗筆，原劇主要圍繞在徐瑛犯案、徐階求救的過程中，演出本則改為徐瑛犯案判刑後，又扯

上了徐階原本才是眾矢之的，「狀紙紛紛告徐階，謀田霸產過天災」，弄得海瑞心煩意亂。既已更換線索重心，但後半場卻不循此發展，又援用舊有情節，讓徐階不解自身危難，反而去替子求情，事件焦點失控，人物進退失據，完全肇因於此。

京劇表演向有所謂「演員劇場」的歸類，此次北京京劇院的演員皆為一時之選，演技精湛，足以使演員依持演技而贏得讚譽。然而，面對一齣在歷史上享有盛名而作者，又曾遭汙衊迫害的名劇而言，尊重原劇應是最基本的態度。即使刪修，也不能傷及根本，致令今人不知原劇本來面目。

吳晗的《海瑞罷官》雖不以藝術自居，尚有可觀之處，刪改後的《海瑞罷官》除了戲名響亮，演員出色外，情節旨趣盡失，一齣名劇，眼見壽終正寢，不免令人浩嘆了！

本文於民國八十八年七月三日民生報《文化與藝術‧表演評價》第六版發表。

捌、「穿舊鞋走新路」
談京劇《宰相劉羅鍋》的「舊」與「新」

　　多年來，臺灣新編戲曲的「新」，大多傾向形式上的自我否定；揚棄既有的聲腔音樂、程式元素、造景原理或藝術風格，以為不如此，便不算「新」。姑且不論藝術創作的摸索過程與實驗價值，一齣齣新編戲，往往也多在一些不成熟的創作理念下急速夭折，想在舞臺上再度重現風華者，實在屈指可數！

　　二〇〇〇年春，號稱在北京長安戲院創下「連演三十場，票房一百五十萬人民幣」的連本新編京劇《宰相劉羅鍋》，頂著盛暑酷熱的驕陽，冒著超級強颱的吹襲，同樣轟動了臺北城的戲曲界！該劇雖然也是「新」編劇，但它卻展現了前所未有的旺盛生命力，原因何在？

　　「穿舊鞋走新路」這是北京京劇院為此劇設計的宣傳口號，實際上，也是該劇厚植命脈的基礎根源。所謂「舊」，就是大量運用京劇既有的表演元素，完全跳脫以往新編京劇自我否定的創作迷思；所謂「新」，即是情景翻新，令傳統表演程式，尋著新的立足點，重新展現表演元素的優秀與魅力。

　　京劇傳統唱腔在聽覺上是新編劇最不易卸下的包袱，也是新編京劇最想突破但又不易突破的困境。京劇《宰相劉羅鍋》逆向思考，非但不刪減傳統京劇聲腔的比例，反而大量運用，只是用法上別具巧思，令觀眾聽來酣暢淋漓，不覺厭煩。比如主角劉羅

鍋，雖然強調老生麒麟童的流派唱腔，但作曲者在全劇的相關唱段裡運用「點描法」，在行腔轉調間融入了吹腔、山東小調與北京曲藝等不同地方聲腔，使一段段的陳腔老調，悅耳動聽！在背景音樂上，品類雖然紛繁，但是改變使用慣例，也同樣令人一新耳目。例如，傳統武打戲中常用的曲牌：「將軍令」、「水龍吟」、「朝天子」等，用在這齣以情節唱腔取勝的文戲當中，也頗為貼切穩當，關鍵就在程式元素的功能，找到新的轉換機制。《宰相劉羅鍋》頭本戲裡，劉羅鍋與乾隆皇帝奕棋，除了一場別出心裁的棋盤舞穿插其間外，棋局如戰場的概念，引發編創者，襲用以往武戲裡常用的曲牌「將軍令」，為雙方你來我往的智力鬥爭，增添如許的殺伐氣氛，不須辭費，就將劉羅鍋拼著性命、皇帝老爺撂下金面，共同爭奪貌美如花的格格，那孤注一擲的決心刻劃出來，充分完成背景音樂的使命功能。又如，每次開場，將傳統戲裡最平凡的背景音樂「小開門」，改配樂為主奏，琴師加速節奏，以優異精湛的拉琴技巧，換來如雷掌聲，為情節的展開作了有利的氣氛烘托，更為此劇樹立獨特炙熱的開篇，可謂一舉數得。此外，所有串場的合唱曲調，除了敘述劇情的基本功能外，所融入了西瓜叫賣調、地方小調、北京曲藝、山東小調等民間俗樂，搭配山陝話、四川話、揚州話等各地方言，都能積極帶動全劇熱鬧詼諧逗趣的喜悅感。

　　總結全劇整體音樂結構，皆立足於傳統，再將各項原本互不隸屬的音樂元素重新組合，融會昇華成嶄新的風格。由於使用的音樂元素十分豐富，首創戲曲演出，不再以大型樂隊烘托聲勢，只以小樂隊的編配完成大樂隊的功能，這樣「以小搏大」的做法，預期將能帶動未來戲曲音樂創作的「新潮流」。

　　此劇在視覺上，用可分散推移、變化組合的亭廊宮廷建築，堪稱新編戲曲造景佳作；以實景虛用，寫意手法為造景主軸。大量的檢場人，一律身著灰色長衫，清楚標誌出他們的身份，絲毫不遮掩的出現在觀眾眼前，將那五座亭臺樓閣，拼裝組合，以玩積木的手法，忽而宮殿、忽而王府、忽而貢院、還可是風光旖旎的新婚洞房。承襲傳統戲曲舞臺寫意造景藝術的風格，省替了一桌二椅的單調，滿足了現代劇場觀眾的視覺美感要求；甚至進一步強化了檢場者多年來單純被動的工作性質，將其化身為劇中的表演者。例如格格出嫁時，四名檢場人，手持巨幅紅綢，格格廁身其間，四名檢場人翻滾舞弄紅綢，格格在翩翩紅浪間，唱出新嫁姑娘的心聲，一座以演員肢體為主的嶄新花轎表演程式，在別於以往以簡單紅簾裝飾的大轎、或以演員扮成轎夫的純肢體表演，成功的出現在舞臺之上。檢場人員由工作人員搖身一變為表演者，實際上，也是多年前，舊劇場中檢場人灑火彩、打門簾、拋拜墊等表演功能的再現。證明今日看來的新鮮，絕非無中生有的「純」創造。

　　不過，輝煌精巧的庭園樓閣，絕對無法承擔傳統中性舞台景觀的全部功能，強迫觀眾在三圍亭臺間，將所有室內外景轉換聯想自如，恐怕也過分考驗觀眾的想像力。《宰相劉羅鍋》二本的舞台裝置，繼承頭本庭院建築造型，可是所要呈現的場景增加，除了江南園林錯落的景緻外，還有大量的長堤外景，例如乾隆皇帝巡視大堤，乘騎烈馬奔馳於河道上、劉羅鍋半夜在江堤岸上追逐乾隆與和珅、劉羅鍋在江寧知府大牢審訊皇帝的情境，也都以這些可以拼裝組合的亭臺樓閣一併代替，其缺點在於，防礙觀眾

視線：如二本中，乾隆至吟紅處，重重疊疊的迴廊欄杆，美則美矣，但是觀眾卻看不清楚他兩人在上舞臺區位的動作；再則一景數用，十分牽強，牢房怎能用華麗迴廊替代？江堤四周圍繞的怎能盡是宮廷式的建築？如果景物本身的寫實性格十分鮮明，是無法承擔所謂「中性景觀」的包容量。二本戲的舞臺設計，在這點上，不免顯得捉襟見肘，也暴露了新舊觀念承接上的漏隙。是否一套景觀，未來將成為六本戲所有的畫面？果然如此，恐怕也將陷入另一場形式與觀念的窠臼中了。

　　此劇表演技巧上，標榜行當流派的表演傳統，為演員舞臺形像與演技，尋求有利的依據。近代新編戲常常希望打破角色行當的限制，希望角色不再忠奸判然，形象單一，最好一名角色融入多項行當的表演特色，以達到豐富角色性格的目的。然而此劇，除了大張旗鼓的，宣稱主要角色劉羅鍋以「麒」派唱腔作表取勝外，其餘角色，雖未標明行當流派的歸屬，可是行當特質卻一目了然，例如乾隆皇帝以老生應工、和珅以花臉應工、格格以花衫應工，六王爺以丑行應工等，莫不是對行當表演的再度肯定。尤其是扮演劉羅鍋的陳少雲，大量運用麒派表演程式，無論身段、唱腔、臺步、眼神，宛如麒麟童分身再現，觀眾並不以為模仿抄襲，反而有效區隔出乾隆與劉羅鍋兩名角色，同屬老生行當的風格重疊困擾。證明戲曲行當，並非僵化的代名詞，只要用對地方，每項行當背後所蘊藏的豐富表演資源，是取之不盡、用之不竭的演技素材。

　　此劇情節結構上，頭、二本戲顯然各有千秋；頭本戲推出

時，「賀歲京劇」、「好聽、好看、好玩」等創作策略，引導全劇走向休閒娛樂的遊戲宗旨，情節以輕鬆詼諧的基調為準。二本戲純以情節取勝，尤其是劉羅鍋夜審乾隆皇帝，生動逗趣的情境令觀眾開懷大笑，娛樂效果十足。不過，由於編排此劇的前提，原本就以迎合觀眾為商業政策考量，情節的內涵相對也顯得過於輕薄膚淺，甚至出現生插硬湊的現象，例如：頭本中第一場，乾隆皇帝夜夢金龍，心中十分不安，第二天早朝詢問朝臣此夢何解？群臣紛紛大獻諂媚，乾隆皇帝大為不悅，和珅趁機上奏，皇帝需要休息，應該到六王爺府與貌美如花的格格下棋，抒散心情。由此引出格格以棋藝招親的主線。純就情節鋪敘的手法看來，一般而言，頭場戲反覆暗示的事件，應該為整齣戲的發展主軸預埋伏筆，但是金殿解夢完全拋離在本劇情節之外，淪為虛張聲勢。此外，格格對劉羅鍋的心情轉折也交代不詳，格格固然對劉羅鍋的才華、棋藝大為折服，但是對劉的容貌卻不敢恭維，如何由外貌的挑剔到內在的欣賞，進而產生情愫？演出本並未合理有層次的交代。而劉羅鍋與格格下棋，家人在外等候，巧遇販賣試題的測字人，買了份假試題，為後面劉羅鍋揭發和珅賣官鬻爵的不法情事預作鋪墊，但是蜻蜓點水，後續並未交代家人買試題事，也未說明劉如何得知和珅把他的試卷刷下來的過程，就直接在金殿上揭發賣題案，也顯得牽強。不過，頭本文學版本與演出版本不盡相同，可能為了演出效果或其他因素刪改原稿，讓劇作家背上「黑鍋」，承擔情節失誤的責任，也不盡公平。

　　頭、二本戲為了增強戲劇張力，吸引觀眾注意，在情節經營上多從人物性格「高起點」手法切入，每場戲的主要人物都面臨

不同形式的巨大危機，任由人物陷入困境後，再展現機智脫困，觀眾的興趣被角色「如何脫困」的過程，牢牢吸引住，亢奮的熱情得以持續，主要角色性格上的特性也得以彰顯，編劇手法雖然並不新穎，但還是具有一定的效果。

京劇藝術走在時代的洪流中，接受時代嚴格的檢驗考核，各種因應方式相繼產生，《宰相劉羅鍋》只是其中較為大眾接受的因應方法之一；也顯示多年來京劇從業者自我摸索的過程、在劇種新舊傳承中，找到平衡與自信的嶄新定位！這是好的開始，但盼不流於僵化思考，一律都「推陳出新」的話，這次的成功，可能也會是下次的失敗。京劇《宰相劉羅鍋》帶給我們的，恐怕也是一份憂喜參半的省思與寄望吧？

本文於民國八十九年十月份國立中正文化中心《表演藝術》月刊第九十四期發表。

國家圖書館出版品預行編目資料

古今戲臺藝術與戲曲表演美學 / 劉慧芬著 --
初版 --臺北市：文史哲，民 90
　　面；　　公分. (戲曲研究系列；7)
　ISBN 957-549-353-2 (平裝)

1.戲劇 - 中國 - 評論　2. 舞臺

982　　　　　　　　　　　　90005621

戲曲研究系列 ⑦
曾永義主編

古今戲臺藝術與戲曲表演美學

著　　者：劉　　　慧　　　芬
出 版 者：文　史　哲　出　版　社
登記證字號：行政院新聞局版臺業字五三三七號
發 行 人：彭　　　正　　　雄
發 行 所：文　史　哲　出　版　社
印 刷 者：文　史　哲　出　版　社
　　臺北市羅斯福路一段七十二巷四號
　　郵政劃撥帳號：一六一八○一七五
　　電話 886-2-23511028・傳真 886-2-23965656

實價新臺幣四二○元

中 華 民 國 九 十 年 四 月 初 版